畫出力的表現 ③
Force
人體動態姿勢
速寫技巧
DYNAMIC LIFE DRAWING

麥可・瑪特西
Michael D. Mattesi

特別感謝

我想和各位分享實現這本書的過程 —— 大約得從十年前説起。有陣子厭倦教學的我，決定將我所知的一切化為書本型態。我將書稿寄給一家在藝術領域裡最大的出版社……他們打電話給我，説他們想出這本書，我根本不敢置信！簽了約之後，我和這家出版社在兩年內不斷爭執書本內容和書名，卻不得其解。最後終於分道揚鑣。

書在我的繪圖桌下躺了一年多。有一天，我的妻子拿給我一張郵差送來的明信片。是 iUniverse 的廣告郵件，他們正在推銷少量印刷的獨立出版服務，我決定試試。

之後我從紐澤西州搬到加州，自己推銷這本書，大約持續了兩年。

接著十年前，保羅・提密主動和我聯繫，因為他在芝加哥一家漫畫店裡看見我這本獨立出版的著作。這本書之所以會在芝加哥出現，是因為我過去曾在聖地牙哥國際漫畫展裡賣書給不同的漫畫店。保羅説想在洛杉磯的計算機圖形學年度會議（SIGGRAPH）裡展示這本書，結束之後和我見面吃個晚飯。當時我住在洛杉磯，於是便順利見了面。他告訴我，展場裡每個人都知道這本書，而且十分喜歡。他接著問我是否願意讓 Focal 出版社出版此書，我回答……願意。

這就是為什麼此時你的手裡會拿著這本書。從那時起，我和當時是 Focal 出版社，現在已改名為 CRC 裡的許多編輯與製作團隊一起合作過。

在這本十週年紀念版裡，我要感謝尚恩・康納利（Sean Connelly）扛著大得像火箭的圖筒橫越美國大陸，裡面裝著上百張我的手繪人形，以便掃描之後作為本書之用；並且在製作本書和 app 的期間嚴密監控進度。我也要感謝他信賴我對這本書的內容選擇。

感謝琳達（Linda）和愛黛兒（Adel）製作這本書。謝謝妳們迅速回應我的各種點子，將它們執行出來……還有當我提出要求時，妳們都能給我幾個選項供我選擇。我認為這趟愉快的合作過程中，我們的確盡最大的努力做出了最棒的十週年紀念版。

感謝西風之神電玩公司（Zephyr Games）的同仁們創作伴隨本書的應用程式！我很興奮能在 FORCE 系列中加入這個生力軍。

感謝你，讀者們，將 FORCE 系列納入你畫畫時的必備參考！沒有你們，FORCE 就不會存在。

最後也是最重要的，就是感謝我的妻子艾倫（Ellen）。謝謝妳長久以來各方面的支持。若沒有妳，我是不可能完成這系列作品的！謝謝妳。

致上我的誠意，
麥可・瑪特西

目錄

FORCE的十週年！

離Focal出版社第一次出版這本書已經過了十年，這當中的改變真大！我很興奮地目睹這本書在全球藝術社群裡造成的影響！許多部落格、概念藝術家、以及其他教讀者畫畫的書本，都以不同方式詮釋力量的概念；比如在畫中使用流線線條、生命力、以及箭頭表示出更深層的意義。我的第一本著作被翻譯成八種語言，啟發我創作出後續三本力量書籍：*Character Design from Life Drawing*、《動物姿態及設計概念》、《力學人體解剖素描》。

十週年紀念版裡納入了許多改善的部分。大約三十支影片貫穿全書，可以透過*FORCE* Drawing App觀賞，書裡會以本頁右上角的符號標示出有影片的段落。打開App，點相機裡的照片，將你的數位行動裝置鏡頭對準有攝影機符號的頁面，再點浮動在圖畫上的攝影圖像播放影片。接下來，你就可以舒舒服服地看我畫那幅畫，同時解說我的創作過程。在這個版本裡，你可以看見許多新的圖畫，本書採全彩印刷，也更清楚地呈現力的表現原則。

我要感謝全世界所有*FORCE*藝術家們，在過去十年中對*FORCE*此系列的支持愛用，我希望*FORCE*能繼續啟發未來的藝術家們。現在讓我們開始看十週年紀念版吧！

麥可・瑪特西
2016年九月

葛連・基恩　序

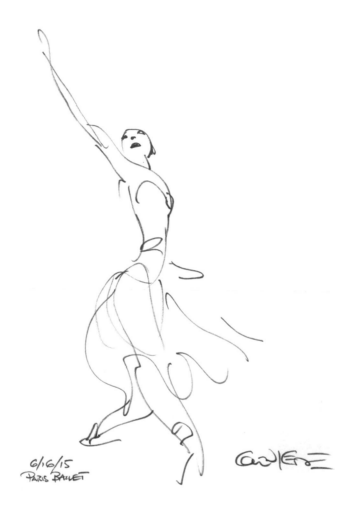

6/16/15
PARIS BALLET

畫出力的表現

　　專門探討人體繪畫以及解剖研究的書籍不勝枚舉，但是麥可・瑪特西專研如何畫出力量，使他自成一家。任何有心想一窺堂奧的藝術家，都會發現這個概念具有無盡潛力。麥可讓我們看見如何在畫作中應用這股天然的能量。

我發現用力量畫畫的潛力，是一次令人無法忘懷的經驗。

那是 1974 年，我當時感到非常緊張。在之前的幾個月中，我努力準備作品集，試著應徵迪士尼公司的受訓畫師。華特迪士尼公司中被譽為傳奇「九老」之一的艾力克・拉森（Eric Larson）負責審閱我的作品集。他站在迪士尼偌大的導演桌前，緩慢地逐頁翻過，審視我精心畫就的圖稿。我看著他越翻越快，心裡也越來越驚恐，彷彿他認為想在我的作品集中找到任何可造就之處都是徒勞。突然，他停了下來，專心地看著一幅我原本認為根本比不上其他作品的圖畫。我心裡羞愧得想死。我知道自己不該把那張圖放在作品集裡，因為那充其量只能算是一張塗鴉，而不是畫作。艾力克又繼續翻剩下的作品集。他很快地翻完之後，出乎我的意料，他又翻回那張塗鴉問我：「你能不能再多畫一些這樣的圖？」

「呃，那個……當然可以。」我結巴地回答。

那張圖不過是我用七秒鐘和墨水畫出來的女人坐像。怎麼可能是一張好畫？我既沒費力，也沒加上光影，讓它「變得更像樣」。它只是從我的筆端躍到紙上而已，幾乎可說沒費吹灰之力！

艾力克說：「如果你能畫出更多像這樣的圖，也許就能在迪士尼裡有一席之地。」

接下來的一個星期，我在七本速寫簿裡填滿幾百個用墨水畫的，海灘上或公園裡的人、公園裡的動物、購物商場裡的顧客。那些不費吹灰之力的圖為我打開了迪士尼的大門，我被錄取了。

你會以為我還能繼續用畫七秒速寫時那種輕鬆的筆觸畫圖。事實不然。我決心證明我是一個藝術家！為了要讓我的前輩們留下深刻印象，我費了很多功夫將衣服皺摺畫得極度完美。結果我筆下的動畫變得僵硬且了無生氣。

有一天，我在迪士尼的檔案資料裡隨意亂找，發現一張 1940 年代早期，唐・葛蘭（Don Graham）對動畫師們的談話紀錄。這段談話分析的是比爾・泰特拉（Bill Tytla）畫的七矮人動畫中，其他六矮人推拉愛生氣去洗澡的那一段。他指出，泰特拉並不只是畫出愛生氣的身體和形狀而已，他著墨的其實是使他移動的力量。

我的藝術家魂深處頓時點亮了一道光。從那時起，我開始用力量畫動畫。不管是大熊打架或是美人魚歌唱，我都努力畫出力量的流動，帶給人物和動物活力。

麥可・瑪特西在他的演講和著作中，也從這股泉源裡汲取他的藝術家能量，鼓勵我們成為畫出力量的藝術家。我們需要如此的鼓勵，否則極容易墜回那個想證明自己「很會畫」的窠臼中，而忘了去體驗自由 —— 用線條畫出形體時，同時釋放那股形體本身就蘊涵的力量。

<div align="right">

葛連・基恩

2017 年二月

</div>

前言

　　這本書會指引你觀察和發掘畫中傳達的力量。你的畫將會是經過思考後產生的，你的想法將能強化你的原創力、理解力和確定性。這樣做也能幫助你發展出更深一層的認知，察覺到我們的身體透過行動傳達的訊息。

　　畫出力量的原則是用比較抽象的方式眼觀；這樣做能讓你將它應用於無窮無盡的可能性。它可以用於畫畫、彩繪、雕塑、動畫、建築、平面設計、以及所有其他的藝術領域。它還能在你的日常生活中增加新的感知。當你站立、行走、或駕駛時，力量是如何操作的？這本書要教你的就是在繪畫中用力量溝通，這是非常令人興奮的事！

　　「藝術並非重現可見事物，而是使其可見。」（Art does not reproduce the visible ; rather ,it makes visible.）

<div align="right">保羅・克利（Paul Klee）</div>

　　以開放態度學習的學生們，進度最為迅速。將你理解和同意的學習內容付諸使用，使你成長。有些學生卻會質疑自己的習慣或能力限制。

　　「質疑你的能力限制，自然而然地，限制就會根深蒂固。」（Argue for your limitations, and sure enough, they're yours.）

<div align="right">理查・巴赫（Richard Bach）</div>

　　這些學生的進度會停滯不前，歷時一個月、一學期或甚至一整年。別把你的時間浪費在壞習慣上！試著理解！如果你始終只做你現在知道的，就會一直得到同樣的結果。

　　在開始下面這段旅程之前，我要和你分享幾個主要概念。

主要概念

人性

在教師生涯最後幾年中，我領悟到繪畫時要專注在人性上。我曾在全世界許多學校裡教書演講，發現藝術教育裡遺漏了一個元素，那就是人性。幾乎所有的美術課裡，都用人體模特兒教學生透過測量畫畫，而非體驗人性的豐富內涵。在畫畫和學習畫畫的過程中，一旦你有了更大的目的，就能學得更快。你會想更理解力量、透視、解剖，或任何成為頂尖畫師的必要知識！

這一切來自於哪裡？來自於你和你的人性。你要變得極為敏感，專注當下，活在此刻。當你開車時，感覺車子的速度和你在座椅裡的身體重量、慣性和駕駛盤的扭力。當你以時速八十公里過彎時，你的身體重量發生什麼變化？開車的時候不要講電話、吃東西或聽廣播，專心開車。

在畫人體模特兒時，把心思放在眼前那一刻，懷抱驚異之情！當模特兒站定位之後，那種感覺就像是神在我們面前現身一般。他們將人性展現在你們眼前。驚嘆眼前所見，以開放的心胸接受這個奇妙的經驗。你和模特兒之間的共同經驗就是你的畫。因此，你的經驗越豐富、越美妙、越戲劇化，就能畫出更豐富、更美妙、更戲劇化的畫作。你就是駛上這趟旅程的載具，所以如果你封閉膽怯，就會反映在畫作上。在畫出模特兒的人性時，要當它是最豐富、最深刻的經驗；同時也要用你自己最豐富、最深刻的那一面畫畫。在這本書裡所有的技巧都是為了達到這個更高遠的目標。

究竟是什麼令我們驚異？觀察模特兒為了你付出的努力。一個活生生、帶著氣息的人站在你面前。留意他們的肺吸飽空氣，他們的身體將緊張感、張力和扭力呈現在你眼前。看看他們的肌肉和骨骼如何完成一項一項偉大的工作。每位模特兒選擇的姿勢都不同，要留意這一點。那些姿勢帶著詩意、運動感、浪漫、放鬆、男性化或女性化？你的人性在他們的姿勢裡聽見什麼故事？你必須對戲很敏感！戲就在姿勢裡：力量的戲、結構的戲、深度的戲、形狀的戲以及質感的戲。你現在知道了，這其中有許多值得我們驚異的戲。

真相

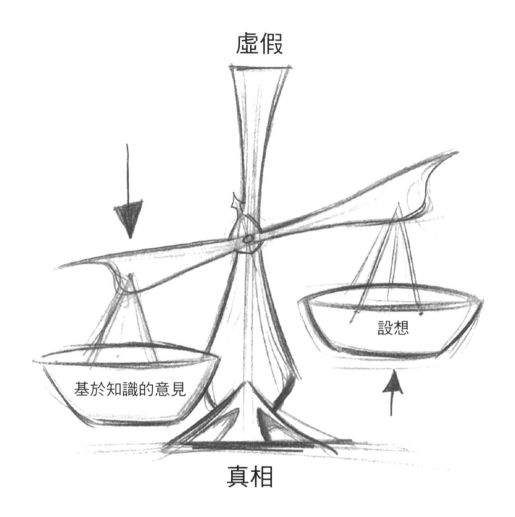

這張圖要說的是，基於知識的意見累積得越多，就能讓我們越接近真相，遠離虛假。你需要具備形成自己意見的應有知識，進而發展出將意見轉化到紙上的能力。這樣一來，你的意見就會引領你更接近模特兒的真實面貌。你畫的每一條線都是你的意見。

有兩個方法能釐清你的意見：誇飾法和擬喻法。使用擬喻能幫助你的意見成形：「他的腿就像強壯的基柱；力量就像雲霄飛車。」在本書裡，我使用許多擬喻來解釋我的想法。如果你想講一件事，就學著用最好的方法將它表達出來。學生們告訴我，他們不敢用誇飾法，因為它不真實。其實將你察覺到的用誇張的手法表現出來，會遠比你依樣畫葫蘆描繪一個無生命物來得真實。依樣畫葫蘆才會讓你傳達的訊息變得虛假。

　　將模特兒給你的訊息推到極致。追求具有功能性和詩意的想法。如果是跟扭力有關的姿勢，就要描繪出、體驗到那股扭力。如果是放鬆的姿勢，就要把輕鬆感表現徹底。清楚地說出你想表達的。我最愛的就是聲音很大的圖畫，而不是喃喃耳語。

　　「藝術品是經過誇飾的想法。」（the work of art is the exaggeration of the idea.）

<div align="right">安德烈・紀德（André Gide）</div>

　　提到誇飾當下的特色，葛連・基恩是現今頂尖的藝術家之一。他在動畫裡注入真心的功力無與倫比。假設某個東西很有力，你就能感覺到它的力量；要是傷心，你絕對能感覺到那股悲哀。他的圖畫總是放射出極大的音量，充滿意見。如果你不知道他是誰，就可以去看看一些動畫片裡主角的表現手法，比如《小美人魚》《美女與野獸》《阿拉丁》《風中奇緣》《星銀島》等等，這些是他眾多作品裡的幾部。

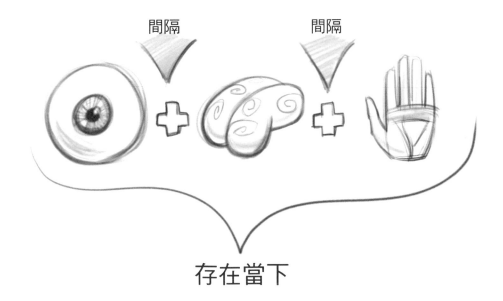

在狀態裡、流動、存在當下

　　畫畫的時候，我們會經過三個步驟：眼觀、思考眼觀的東西、用手畫出來。問題會發生在每個步驟之間的間隔裡。一般說來，我們看著某物，腦子再創造出它認為我們看到的東西，也就是設想。然後我們再畫出那個想法，亦即腦子裡的概念。銜接眼睛和腦子中間這個間隔是非常重要的。你的腦子必須相信它真正看見的東西。你可以試試不看紙面畫畫體會一下。接下來是銜接第二個間隔，專注在你的手移動的速度，而你的手移動的速度，必須跟上眼睛看的速度和腦子思考的速度。這樣，你就會對用力量畫畫上癮，也能感覺繪畫流動的力量，專注在當下！

在我們的世界裡，現下正熱門的討論是流動的概念。當你將所有注意力投入於手上正在進行的任務時，時間有可能加快，也可能變慢，而你的想法會有如雷射光般銳利。這個概念存在於佛教中已有數百年之久。畫畫是體驗流動的絕佳工具。事實上，在我二十多年的教學經驗中，我總是強調這個境界就是我們想達到的目標。一旦達到之後，就會上癮。我不久前才發現科學證明，當處於流動境界時，人的肉體會釋放一種「感覺良好」的化學物質。

熱情

你必須對學習抱有熱情，渴望成為很棒的藝術家。不管是喜愛或討厭，都要讓這段經驗充滿情緒。永遠把你自己往上推，享受這段過程。沒有哪個人努力奮鬥只是為了達到最低標準。在模特兒給你的有限時間內，用你全部的能力畫。這是學生進步過程中，最基本的力量！要是你沒在畫中付出所有的心血，要怎麼叫自己或老師評鑑你的作品？評鑑僅僅基於你能力的一部分。你必須相信自己能達到你追求的目標。至於我自己，所有我達到的目標都是因為我一直很清楚我想要什麼，我想要極了，我內心的某處也相信我能達到。

恐懼

你也許會懷疑，畫畫有什麼好怕的，但其實畫畫確實令人害怕。恐懼會扼殺熱情。對學生來說，恐懼的殺傷力最大。最大的恐懼是害怕失敗，也就是說創造出一幅「很糟的」畫作。記得，如果你畫畫是為了捕捉模特兒的人性，那就不能算是失敗，而是得到應該有的結果。要勇敢，把你自己朝更高的境界推。再說，要是你真的畫出一幅「很糟的」畫會怎麼樣？你會從中學到更多。你得到的結果越多，就越快達到目標。我們並不是在跳傘。無論風險有多大，你永遠會安全降落。把你自己想成技術最高超的動作片替身。

內在的對話

用它來幫助你，而不是打壓自己。在你的腦海中留意自己對自己說的話。當你猶豫不決或有疑慮的時候，留意時間點和成因。如果有必要，給你自己洗腦：「我很清楚自己在做什麼……」像這樣的想法終究會成為事實。在學習畫出力量的過程中，你會理解到自己的腦海會被各種點子充斥，你根本沒有時間自我批評。你內心的立場對腦海裡的對話至關重要。保持好奇心，求知若渴。上萬個小時的畫畫經驗會教你了解到，努力練習帶來的成就感！

冒險

想成長，你就要冒險，或是冒你眼中認為的風險。某人眼中的風險，對另一個人來說只是常態。用你的好奇心和熱情來學習突破你眼中的風險。勇氣和驕傲將會應運而生。為了要讓你的畫作充滿意見，你必得冒險！你必得突破風險。

問題的力量

　　當你盯著白色的紙面和模特兒時，心裡想著：「我不知道從何下手！」這時候，要控制你的思緒，將注意力轉移到問題的力量上。能讓我擺脫懷疑和折磨的問題是「我想要什麼？」這個極為有力的問題能強迫你的思想開始創造出答案。「我要找到最強的力量，並且體驗它！我要看見人體中的形狀和設計。我要學如何畫出力量！」

想像與力量

　　當我還是美術科系學生的時候，我會和大腦玩遊戲。我看著模特兒，想像我的畫在紙面上的樣子。我對畫作的想像遠遠超過當時的繪畫能力，但我相信重複這個做法，能讓我對自己有信心，更快達到我的目標。為了自我激勵，問問自己是否已經盡了最大的努力，並且誠實地回答這個問題。你的能力遠超過你真正完成的。鞭策你自己達到極致境界，我保證你會被自己真正的潛能驚異不止！

　　當你看著畫作，認為它不如你的想像時，這樣更好！留意想像和現實之間的不同。現在，你知道該加強哪個方面，也可以設定努力的目標了！也許你會注意到畫作裡的形狀和解剖構造不夠準確，這正是你參考本書的原因！

對比和雷同

　　還在迪士尼動畫部門工作的時候，我學到一條最棒的規則就是「對比能製造興趣」。留意一下，缺乏對比的地方看起來總是很平庸。尋找獨特的、不對稱的、不平行的時刻，以及各種線條。這條規則適用於角色設計、寫生、影片編輯、寫作、和所有的藝術創作。對比是不辯自明的，但是有多少點子能有對比？這就是魔法產生之處。紙上的一條線可以有很大或很小的對比。這條線和紙緣平行還是以45度相交？線條的重量有沒有變化？它有多長或多短？超出紙緣嗎？在畫人體型態的時候，我們會以為每個人看起來大同小異……大家都有兩隻手臂、兩條腿、兩隻眼睛，如此類推。在你看見獨特之處時，魔法就開始發生了。「哇，模特兒的手臂比我的長；她的髖部又長又窄；他的眉毛好濃。」

　　這些可能性在藝術的世界裡都能啟發不同的點子。記得，紙上的每一個記號都有意義，能讓藝術家的想法通往更大的目標！

　　雷同或統合意指畫中各元素之間的相似性，提供你另一個對比的可能……對比和雷同之間的對比。

　　畫面設計是讓我們看世界以及使用它來溝通我們想法的抽象方式。你的想法力量有多強大、以及你使用技巧溝通想法的方式，和你的作品力量成正比。我希望呈現給你的，是幫助你熟用溝通自我經驗的幾樣新工具。

「若潛水人掛意鯊魚之吻，便永遠無法採得寶貴的珍珠。」（Were the diver to think on the jaws of the shark he would never lay hands on the precious pearl）

　　薩迪（Sa'di），《真境花園》（Gulistan）

意見

　　強化你的能力，接受越來越大的風險，能夠讓你脫離「勉強可接受」的心態。新學生們看著活生生的模特兒，「勉強」算是看見了。你必須看見真相才能產生意見。意見來自於透徹的認知！這種透徹的認知又來自於知識。你搜尋的知識，源自於好奇心。不要用平庸的心態畫畫；要在認知中努力尋找意見。你想說什麼？你在畫這個主題的經驗中產生什麼感覺？光是畫幾個小時的畫而沒有真正的想法，也許能讓你的肌肉習慣畫畫的動作，但是你一定要觀察自己和畫作，兩者才能進步。

　　畫出力道的時候要用有創意的點子。你也許會有擬喻式的想法：或許模特兒的姿勢令你聯想到某種自然的力量、某個建築物、某種文化、某段時間、某個角色、車種、或其他知名藝術家的作品。用你的直覺畫畫，啟發你的經驗。

層級金字塔

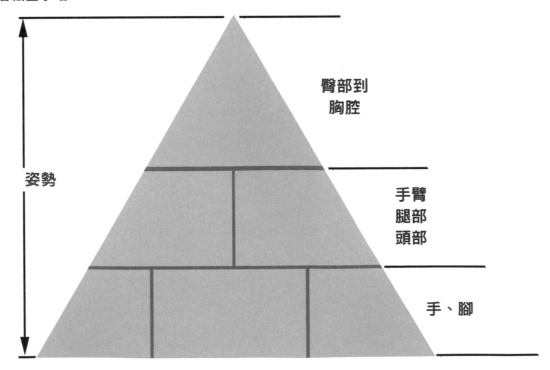

這個金字塔層級圖形表示的是重要性。剛開始畫的時候，要想著最重要的核心概念；細節最後再處理。金字塔就是人體和人體姿勢想要表現的故事。頂端是排名第一的概念。這是你畫模特兒的第一步，也就是主要概念，或是模特兒當時正進行的那件事表現出來的力道。比如說，直立站著、彎腰、坐著或其他動作。你要從大局開始想，再到細節。永遠先尋找大的主要概念。金字塔的底部是指甲或其他不重要的東西。在你還沒抓到主要概念之前，不要被小處牽絆住。

動畫也是一個分層的過程。整個金字塔象徵的是人物的動作，而不是單幅畫裡的力道。動畫師的畫位於金字塔頂端。他畫出人物動作的關鍵時刻。動畫團隊中負責接手的助理、也就是金字塔其他部分，再接下去發展這些動作。他們的畫會銜接起動畫師創作出的關鍵畫作。

插畫家或概念設計師必須非常了解圖像或故事的主要焦點，然後慢慢完成進階的決定，從排版、黑白稿、色稿、特效，都要支持最原始的概念。

藝術家和模特兒

如果畫作不是我自己完成的，我就會列出那位畫家的名字。他們的全名是麥克・羅斯（Mike Roth）、瑪莉艾倫・馬哈爾（MaryEllen Mahar）、基斯・威爾森（Keith Wilson）、巴雷特・貝尼卡（Barrett Benica）、以及麥克・道荷提（Mike Dougherty）。感謝你們的幫助。你們每一位的表現都非常出色！我也要感謝認真的模特兒們，讓我和學生們見到人性之美。

影片

以下的模特兒們在畫出力的表現十週年紀念版的錄影期間全力配合：凱莉、安迪、麥可、蜜雪兒。請為他們的付出鼓掌！

材料

我的課堂上，學生們用的是18 x 24英吋（45.7 x 60.1公分）的光滑白報紙、軟芯鉛筆或黑色麥克筆。我不希望讓繪畫課焦點放在花俏的媒材上，每個人都用同樣的材料。這些材料是經過多年教學經驗後選擇的。白報紙很便宜，帶蠟的光滑紙面和軟的鉛筆芯能帶來滑順的繪畫經驗。

第一章
看見生命力

　　究竟是什麼創造了生命？力量！力量或是有目標的能量，就是我們想在周遭世界裡看見的。我要引領你踏上一段充滿力量的旅程，從此改變你觀察世界的方法。這個新的認知將會讓你的思緒更清晰，排除假設造成的迷霧。你會活在新的真相中，並且使你更享受生命。

　　畫畫是這段旅程中的交通工具。透過畫畫，你會更認識自己。永遠記得，你在紙上畫下的，會直接反映出你的想法和感覺。

1.1 察覺力量

　　畫出身體的力量，是人體繪畫課中最不被著墨，但最重要的課題。大部分的書籍和課程只教你照著樣子畫出你看到的形狀，卻不教你了解背後的道理。我極為幸運，在視覺藝術學校時受教於吉姆・麥卡倫（Jim McMullan），並且和他成為摯友。他教我看見人體中的生命力。

　　人體總是充滿力量 —— 無論它看起來多麼靜止。我們生來就是要動的，因此，即使模特兒站得直直的，身體裡也有我們應該理解以及著墨的力量。我們永遠處於重力的影響，它是一股無所不在的力量。畫畫的時候，我們必須思考模特兒動作背後的原因和方式，並且體會它們的美，而不是執著於該用哪個角度握筆才能畫出合理的陰影。

　　「思考是最困難的事。或許因此很少人願意思考。」（Thinking is the hardest work there is, which is the probable reason why so few engage in it.）

<div align="right">亨利・福特（Henry Ford）</div>

　　你要畫出你知道的，並且將它強調出來。用內心的眼睛畫畫，而不僅僅是你肉體的雙眼。如果你發現自己不了解某個姿勢裡的來龍去脈，就親自擺出那個姿勢。這樣做絕對能幫助你理解力道。我們都是人，如果模特兒的姿勢投射出喜悅，而你的肢體也擺出同樣的姿勢（包括臉部表情），你就會開始體會到模特兒的感覺，肢體也會理解到模特兒的動作內容。當你看見某個傷心的人，又是如何體會到那個人的情緒的？

身為人類的一分子，你知道那是因為你會設想自己傷心時的生理反應。你正透過人性體驗到同理心。

別忘記，身心是合一的！

1.2 什麼是主要概念？

讓我們就模特兒的姿勢，討論一下金字塔概念。記得，我們首先要處理的是金子塔頂端，最大的概念。你會先創作出該人體的大概型態，作為通往理解力道旅程的第一步。經驗越多，你就能處理得越明確。

讓我和你分享我在課堂上使用的一個練習：我會用五分鐘的時間，在第一分鐘先請學生們寫下他們畫模特兒的幾個目標。我要他們將這些目標用金字塔層級列出來。然後在接下來的四分鐘裡，他們開始朝那些目標指引的方向描繪模特兒。

1.3 詞彙的力量

將作家和藝術家相較，要表達我們的概念，除了要表達的字彙本身，還必須了解繪畫的語言。詞彙越廣，我們就能夠更清晰、更有智慧地表現出我們的想法。對寫作毫無認知的人，絕不能成為偉大的作家。

本書中，我們的語言是繪畫，我們對線條的了解，能讓我們掌控繪畫語言。線條的力量是無法衡量的。然而，要加強這種力量，我們就必須了解如何看見力量，也就是將人體的動詞畫出來。我們就是要將注意力導向這個方向。畫出肢體正在做的，而不光是肢體。當你的內在對話又開始質疑時，想想「伸直的手臂或外推的臀部」，而不是「手臂的位置在這裡，很粗壯，上面還有陰影。」動詞應該先出現，然後才是受到動詞作用的名詞。我通常會叫學生帶一本同義詞辭典，增加他們的字彙量，進而豐富他們觀察模特兒的經驗。

雖然線條很重要，你卻得記得畫畫並不只跟線條有關。畫畫跟想法有關，線條只是想法之一。不要只為了漂亮的線條而話，而是創作出能表達你經驗的作品。

下面的線條，是詮釋身體力量時最常用到的。

1.4 繪畫時的線條種類

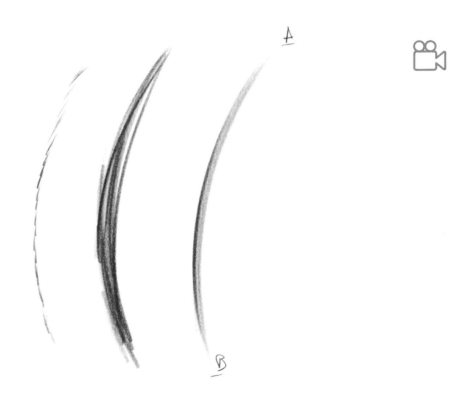

左邊：這就是最惡名昭彰的毛毛線。出於不確定和恐懼，我們在紙上畫下幾千條破碎的線段，
　　　而不是用一條線代表一個想法。這種畫畫方式將永遠不能讓你往更大的想法前去，或讓
　　　你感受到力量，引領你的手和心。

中間：潦草的線條，經由前後往復的動作創造而成，沒有方向。這樣的線條，或者是說更重要
　　　的，是它的概念沒有起點，沒有目標，也沒有終點。顯得想法非常不明確。

右邊：這就是我們要的，有力量的曲線。這條線表達了一個想法。它有起點，有意義，有終
　　　點。要達到這樣的線條，就要用鉛筆在紙上畫出有信心的筆畫。箭頭標示出能量的行進
　　　方向，這就是方向力。

　我要預先告知：我並不是建議各位畫出繃緊的線條。你不需要在第一次就畫對。讓你的手隨著
模特兒動作的方向在紙面上滑動，直到你了解了那個姿勢背後的想法。然後慢慢地用鉛筆在紙上
施壓，手不要停止滑動。注意你現在已經可以控制線條的深淺了。這個畫出筆畫的原則非常有
用，因為當你畫畫的時候，你的腦中已經開始思考能量的出處、能量的作用、又會往哪裡去。你
要感到自由而且興奮，充滿勇氣。

1.5 方向力線條

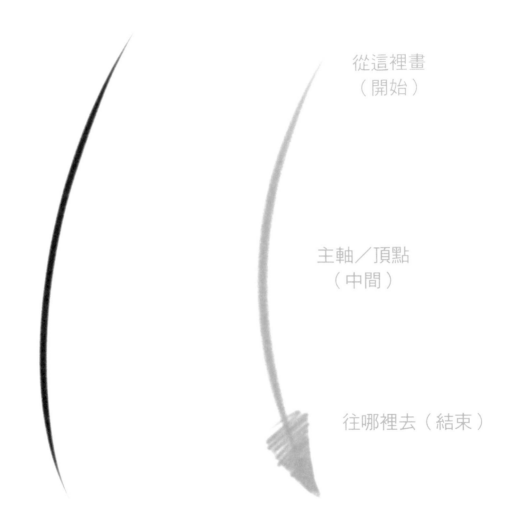

從這裡畫
（開始）

主軸／頂點
（中間）

往哪裡去（結束）

如此，我們繪畫出左邊的力量線。核心概念就是線條代表力量！一條線＝一個方向力。

右邊的藍色插圖是拆解後的方向力。請注意它有三部分。你可以將頂端和底部區域想成問題：力量從哪裡來，又要往哪裡去？方向力的最高點又在哪裡？在你畫畫的時候，可以好好思考這些問題。

我會在本書中用藍色代表方向力。

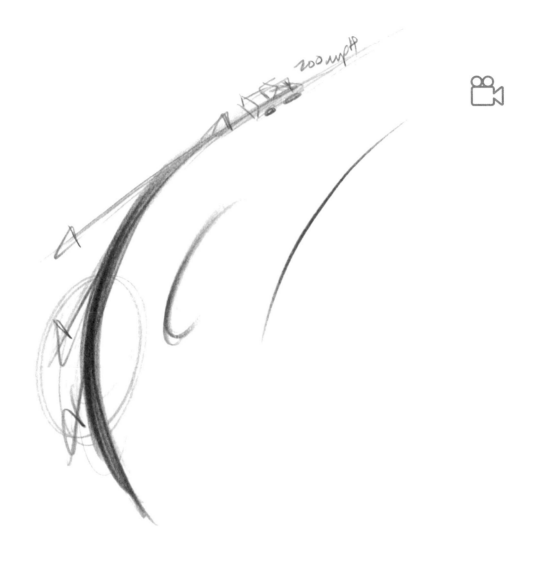

200 mph

　　方向力線條不需要像右邊這條線，以乾淨的筆畫結束。你也可以用「輕柔的加強」手法讓人感覺到力量，比如左邊的線條。以開車做比方，你可以看見我從輕柔的線條漸漸加深筆畫，畫出方向力。在這個經驗中，我能理解並且體會曲線的頂點。最大的能量應該就在那個點上，並且要用較強的力道畫出來。

　　如果你還是無法找到方向力曲線，試著畫出兩條相對的曲線，一條向右彎，另一條向左彎，再看看哪一條最接近模特兒的主要力道。其中一條線會符合你眼前這幅拼圖遺漏的那一塊，另一條線卻會和模特兒的動作相悖。這兩條線現在看起來並無特色，卻會引領你看見力道。你可以尋找的第一個力量就是連接胸腔和髖骨的線條。

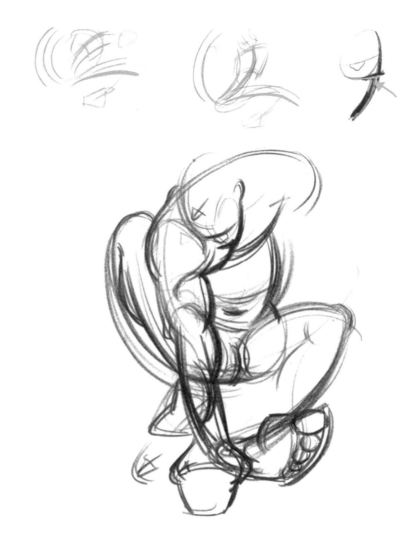

　　見證方向力曲線的力道吧！我通常會畫出整個模特兒來理解力量的起點和終點。在上面的圖中，我用力量曲線簡化了姿勢。

　　左邊和中間：用一條曲線表示上半身的方向。一條線指向右邊，另一條線指向左邊。清楚的曲線走向能讓你決定與姿勢相較，哪一條線是正確的。

　　下方：觀察中間的筆觸如何作用，因為模特兒顯然是往他抬高的膝蓋方向移動。頂部中間的圖符合這個大圖。

　　右邊：顯示出切線。我會在後面更詳細地解釋。這是模特兒下巴和胸膛中央的特寫。如果只用一條線，這兩個動作概念會變得扁平。

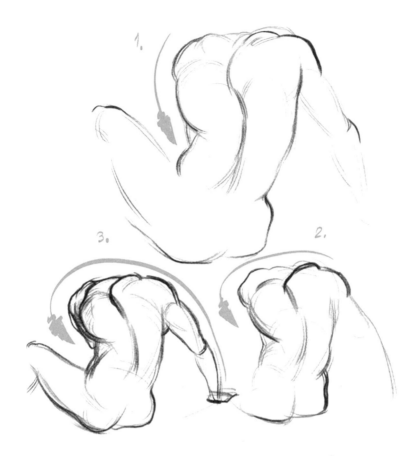

　　我很高興在企圖理解這個姿勢時曾經有過一陣掙扎。請按照編號看這三張圖。

1. 我從模特兒背部上方左側的力量開始畫，並對這張並不出色的圖感到很不滿意。模特兒的姿勢遠比這張軟弱無力的圖更有生命力，也更強烈。

2. 此時，我更清楚地看出來，方向力其實比我一剛開始看到的更強烈。曲線更大，向背部左方彎進去的弧度更猛。我們也在這裡看見背部右方和肩膀對左側的動作也有影響。

3. 我這時理解到，主要的概念應該延伸得更遠。我看見這個姿勢的重點是胸腔下方內縮的力道，對照於右臂向上的力量。力量的概念創造了背部上方的拉伸，將左肩向外推。本頁的圖示，很好地解釋了：

 a. 仔細研究一個姿勢，幫助理解。

 b. 尋找力量運行的方式，以及它的真實動機。

 c. 不要滿足於第一次的嘗試。持續畫一幅畫，直到它看起來符合模特兒付出的努力。如果只注意悅目的表面，我們很容易就會停留在平庸等級。

「我並不氣餒，因為每一個被排除的錯誤嘗試都是向前踏出的另一步。」

（I am not discouraged, because every wrong attempt discarded is another step forward.）

湯瑪斯・愛迪生（Thomas Edison）

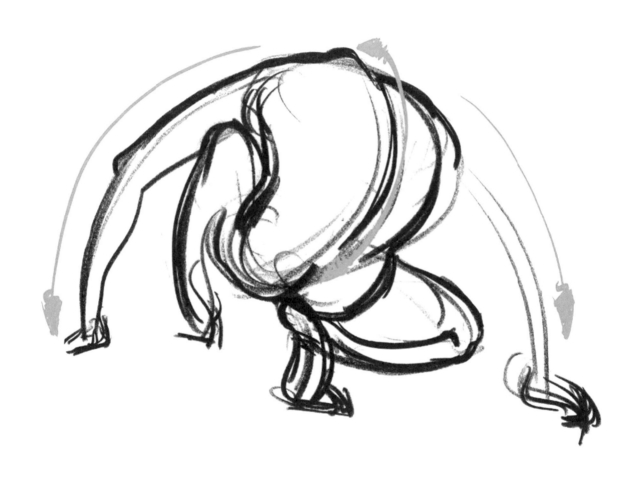

　　稍早，我提到將概念或譬喻帶進畫畫經驗中。這個姿勢讓我想到猴子，而這也是我剛開始畫整幅畫的原始概念。請留意背部和手臂的簡單力量曲線，使姿勢更清晰易懂。

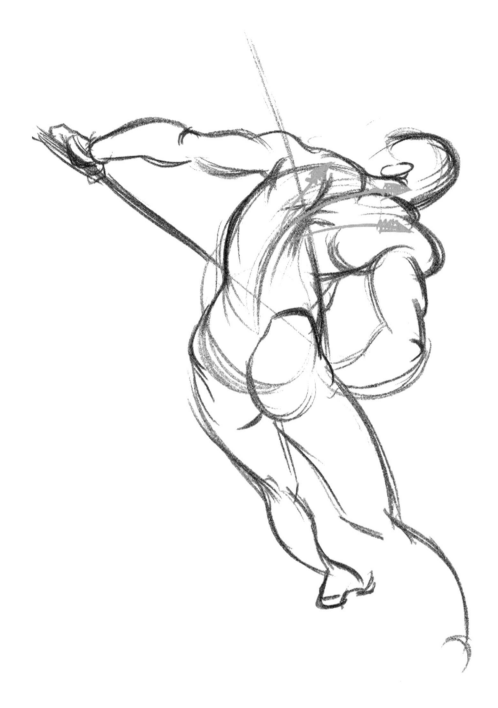

　　這幅巴雷特的圖捕捉了姿勢的生氣。背部累積起來的力量往肌肉糾結的上半身推，最後散入手臂和頭，就像炸開的爆竹。

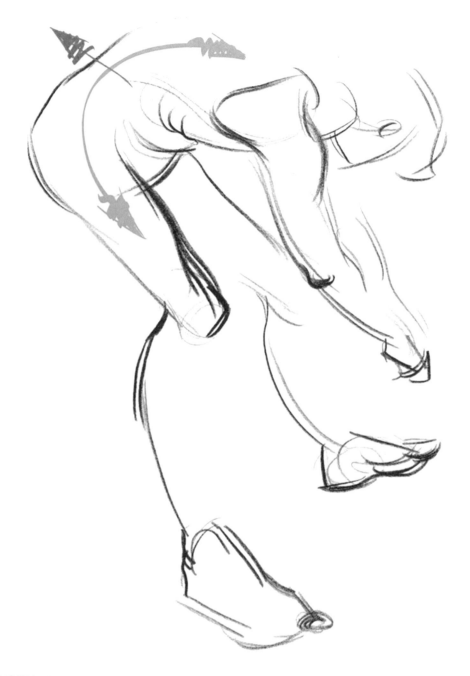

　　模特兒感覺起來像是有一股拉力源自雙手，貫穿背部，向下進入雙腳。力量的視覺焦點或方向力曲線的頂點在背部下方。如果模特兒放手，他就會朝這個方向跌倒，這是因為橘色線條的作用力。現在讓我們看看什麼是作用力。

1.6 作用力

　　方向力線條除了指引我們力量運行的方向和路徑之外，它也能告訴我們有多少作用力施加於上。作用力會將物體及物體行進的方向以整體呈現。

　　如果線條是公路，你在直線道路上開車的速度，絕對會快過於彎道。彎度越小，你就越能感覺到需要付出的力量，因為你要用那股力量改變原始行進方向。在彎道上開車時，你會感覺出來，力量最強的地方就在彎道的頂點。開出彎道以後，力量就會減低，讓你能夠重新加速。

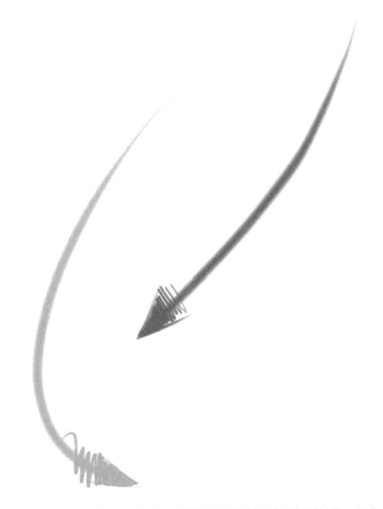

　　如果我們將重力加進這個狀態裡，藍色線顯示的是底部比較重的物體，因為曲線的頂點在底部。物體行進的方向由曲線頂點決定，而頂點又由橘色的作用力決定。如果我們同時看這兩個箭頭，就能感覺出它們彼此的關聯。

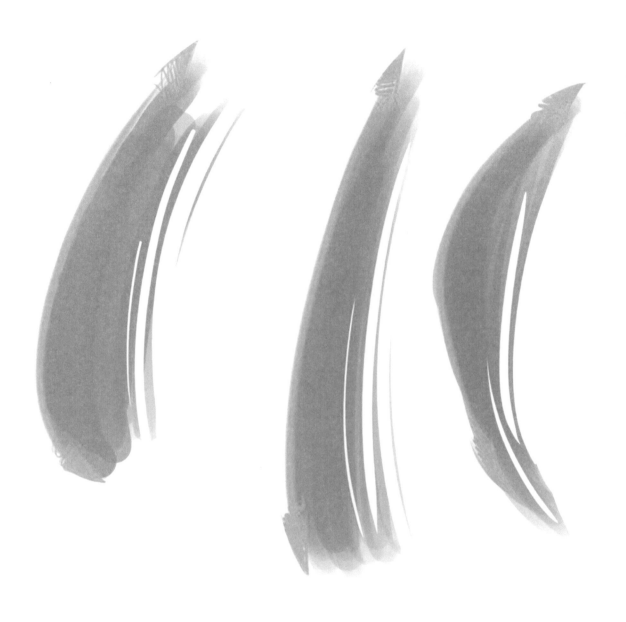

　　在這三張圖中，請留意不同的頂點，因為有不同的橘色作用力方向，而造成不同的方向力。中間的圖具有的作用力最小，因為它幾乎是直線。右邊的圖顯示了很強的作用力，朝方向力曲線上部推動。橘色部分代表的是整個身體，藍色線代表的是身體輪廓線。

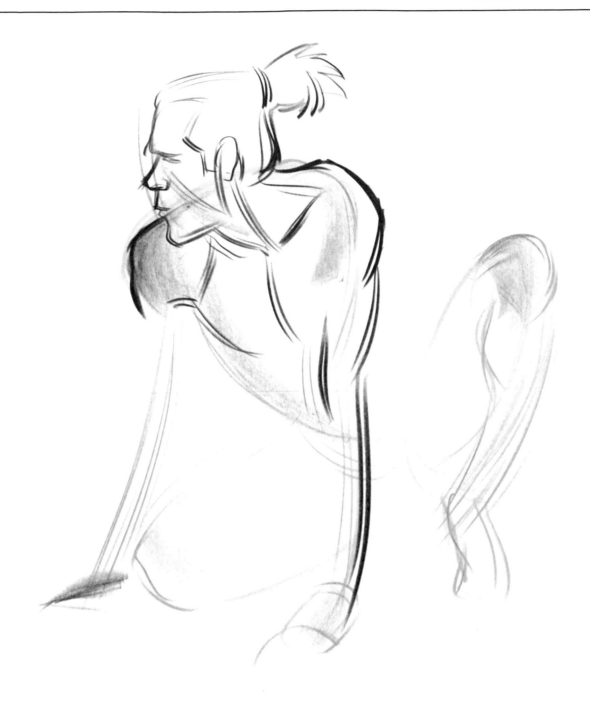

　　畫這張圖的時候，我先畫的是作用力。藍色的方向力代表的是你通常用的黑色線條。橘色的作用力幾乎是不可見的，只有在你理解了它們的曲度大小對方向力線條的影響多寡之後，才有辦法將它們畫出來。

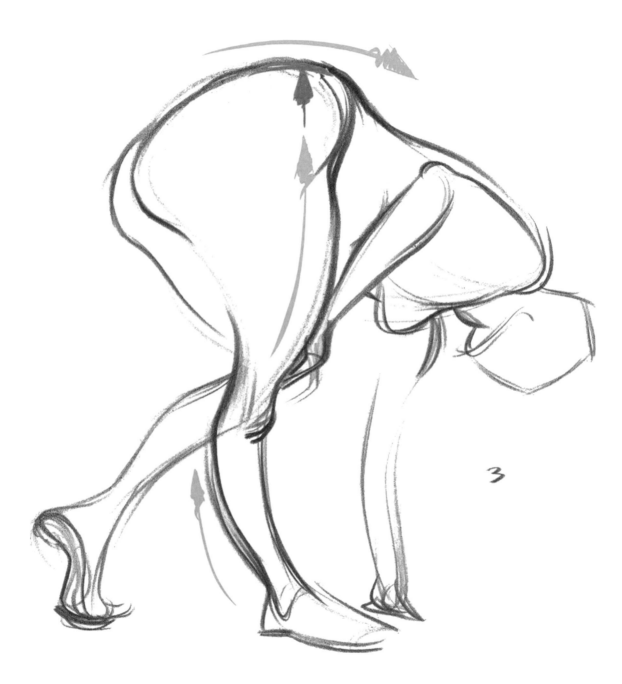

3

　　這個例子清楚地顯示出作用力。我強調了右腿向上方臀部發散而出的律動感。請看這股律動到達臀部時,將臀部往上推的強大力量。

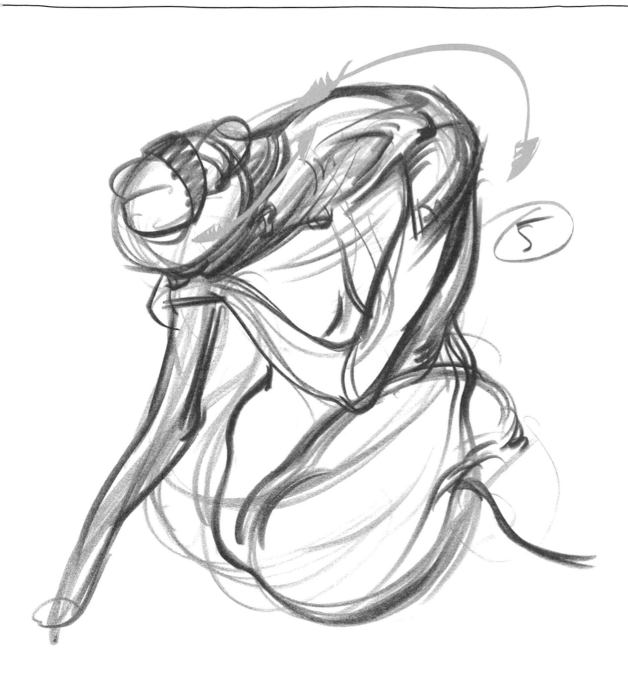

模特兒的左肩很明顯地是作用力的頂點。請看它和頸子迴轉的方向其間有多麼強的律動連結。

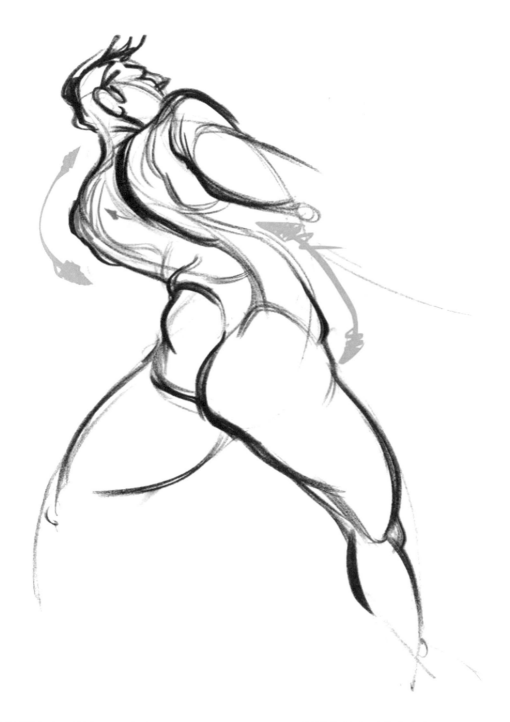

在這張麥克・道荷提的畫作中，你可以看見方向力在模特兒的左肩和背部作用。

1.7 導引邊（LEADING EDGE）

「導引邊」指的是引導動作方向的身體邊緣。這是作用力最多的地方。這股作用力是由之前的方向力製造出來的。要幫助學生了解這個概念，我將其比喻為船頭或抓住力量。一個簡單的理解方法，就是觀察模特兒進行一個動作，模特兒的動作方向就會給你答案。

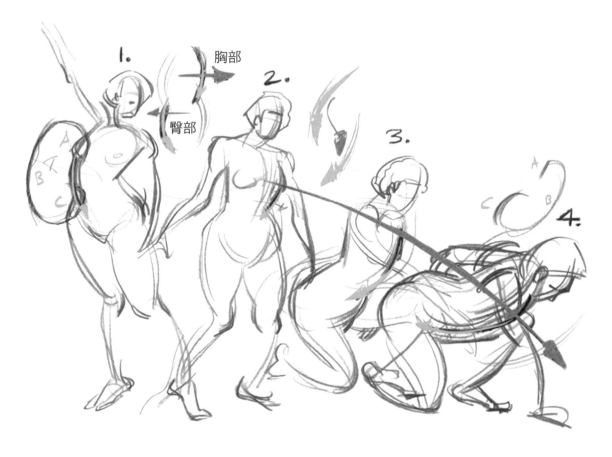

在這幾張圖裡，你可以看到胸腔就是導引邊。按照編號來觀察：

1. 胸腔引導我們的視線看向左側，但是模特兒的頭部是向右看的。

2. 模特兒的上身往頭部方向轉。在轉頭的同時，身體其餘部分也會隨著轉動。

　　從圖2貫穿圖4的箭頭，代表作用力的方向，在胸腔位置形成有力的曲線。

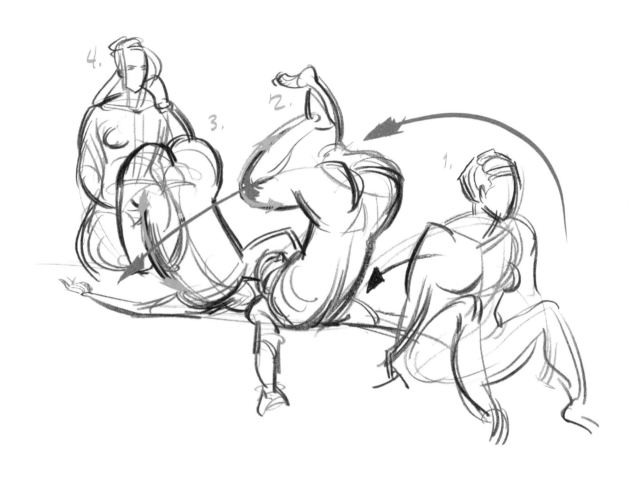

　　這個動作極富冒險性又很大膽。模特兒在台子上向後滾動，並且靜止維持住過程中的姿態！

1. 引導邊緣是她的上背。它負責將身體往舞台地面拉。

2. 她的腿變成導引邊。它們幫助上半身的動力繼續行進，進入第三個姿勢。

3. 她的右膝落到地面，胸腔顯示出她滾動的方向。

4. 上背將她轉回坐姿。

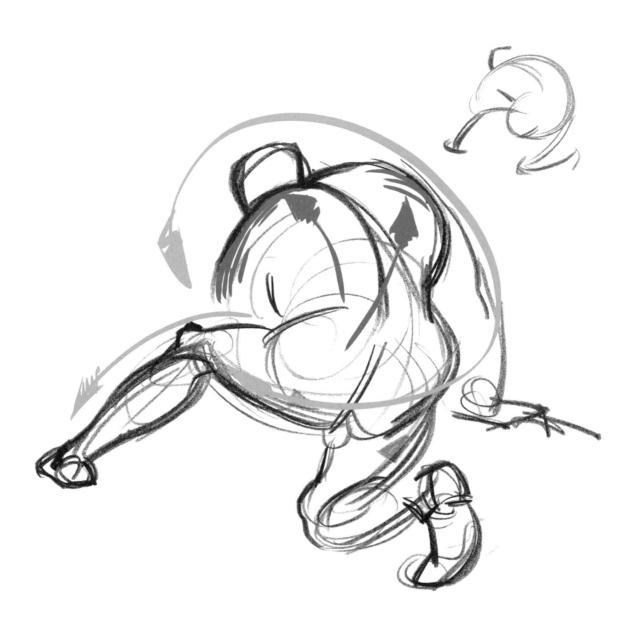

　　模特兒將身體屈成極有力的逆時針轉動姿勢，用右側推動身體，收縮左側身體。他的左腿在這個動作中負責支撐任務。作用力不斷向方向曲線反側推動。導引邊是左肩膀上有重複線條的位置。思考這個概念，好決定模特兒下一個動作進行的方向。

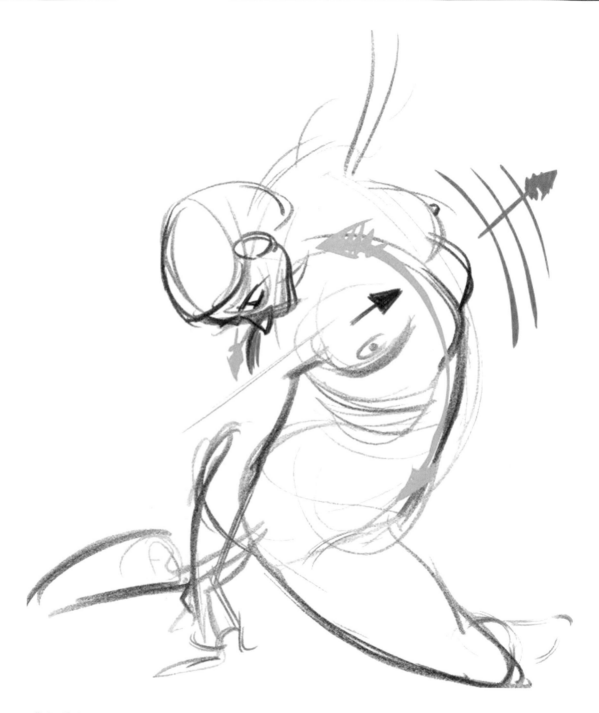

　　我很愛胸腔往上方旋轉的動線。我們又一次看到導引邊是有三條線的那個位置。感覺就像她會繼續向前推動胸腔，完成動作。

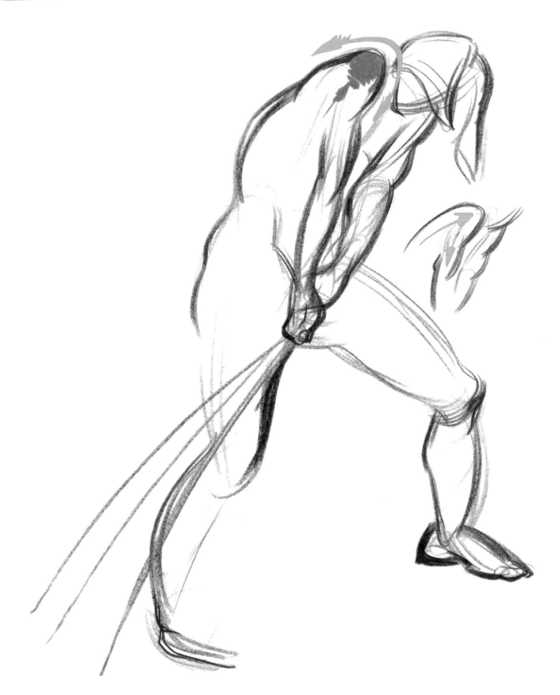

　　再一次，作用力產生在模特兒的肩膀上。看看這條曲線的力量有多大。她用力將繩索向後拉時的肩膀曲線，就像拉漁網或船頭的行進方向。這也是導引邊的頂點。她的動作會繼續往肩膀的方向前進。

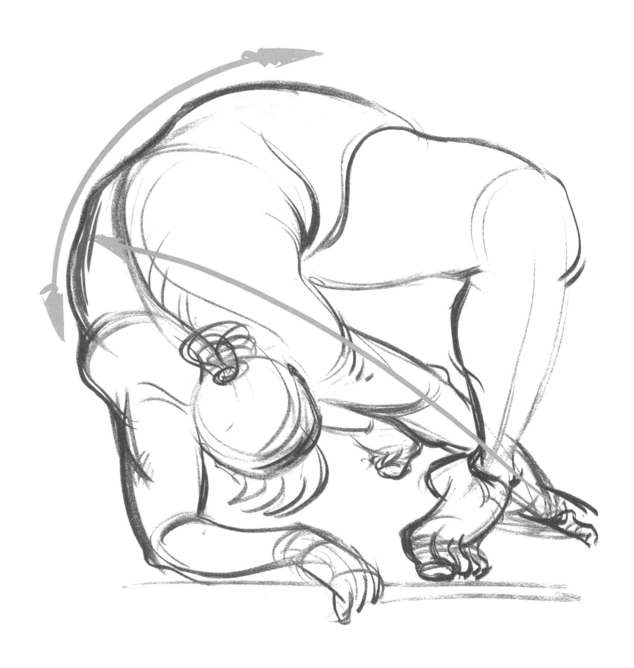

　　模特兒伸展的手臂就像箭，將作用力和背部的導引邊連起來。光是了解方向力和作用力，你就能開始理解更多人體功能之間的關聯性。

1.8 律動的跑道

在這一章的前半部裡，我們討論了方向力和作用力。現在我們要看看這兩者結合之後會創造出來的……**律動**！

律動是身體裡的力量之間一種既美麗，又結合得天衣無縫的關係，能幫助身體保持平衡，或創造均衡現象。律動存在於所有的生物中。因此，你對律動的了解將能幫助你畫出富有生氣的畫。

簡單的算式就是：兩分由一分作用力連結起來的方向力，等於一分律動（2方向力+1作用力=1韻律），就像前一頁裡看見的。人體裡面有數不清的律動。因為律動需要兩個方向力，你如果把兩個概念合起來變成一個，就會更接近金字塔頂端。

「每一個藝術家的目標都在抓住動感，也就是生命。利用人工的方法將動感固定住，等到幾百年之後被陌生人見到時，它會再度活動起來，因為它就是生命。」

（The aim of every artist is to arrest motion, which is life, by artificial means and hold it fixed so that a hundred years later, when a stranger looks at it, it moves again since it is life.）

威廉‧福克納（William Faulkner）

速度

　　我最喜歡用來感覺畫出力量的譬喻是開車。在前面的畫中，你注意到了兩股方向力由一股作用力連結起來，這時的方向力筆觸是比較淺的；你同時也看見了兩者結合之後創造出的兩股律動。當我順著曲線向前行駛時，我可以感覺力量往曲線內推動，便順勢在紙上加強筆觸力道，好在路上留下更深的胎紋！

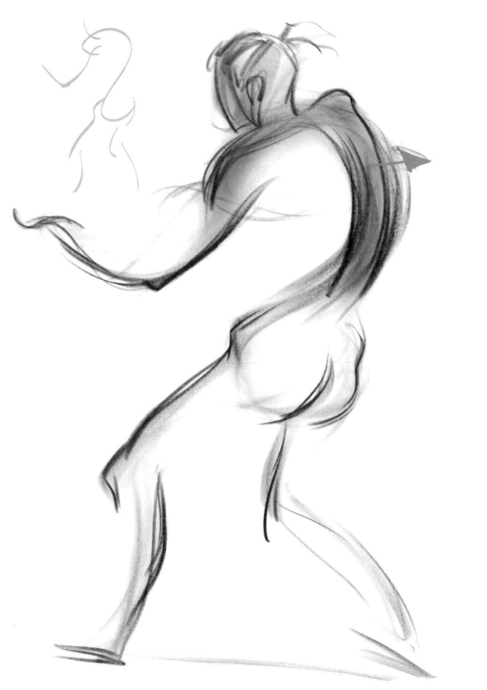

　　我用比較柔和的線條，沿著人體輪廓的跑道行進，感覺速度的變化，將人體連結成一整個概念。在這個過程中，你可以開始更準確地畫出形體和解剖結構，同時保持線條的力量。

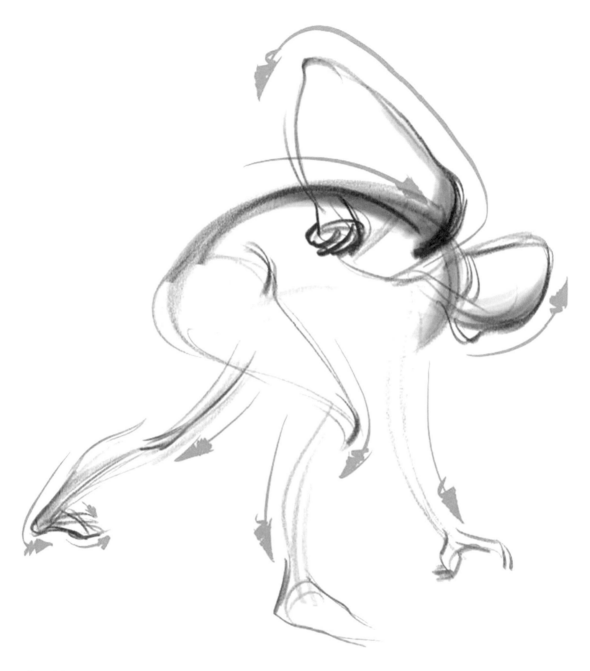

　　你可以看見力量如何從背部進入肩膀，然後從手臂和頭部延伸出來。接著，律動往下降到腿部和穩定的雙腳。

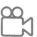

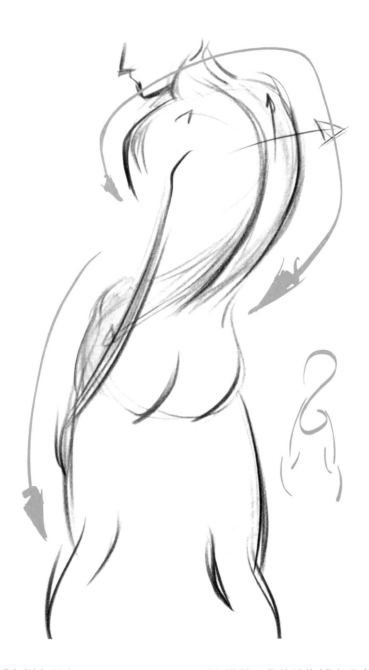

　　胸腔右側和髖部左側之間有一股很明顯的律動。所有橫越下背的線條都表現出我感覺到作用力連結兩股方向力了。小的藍色圖中有一個「Ｓ」型線條，代表上部軀幹的關聯，我們在之後的章節會再解釋這個概念。

1.8.1 在人體上滑雪

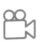

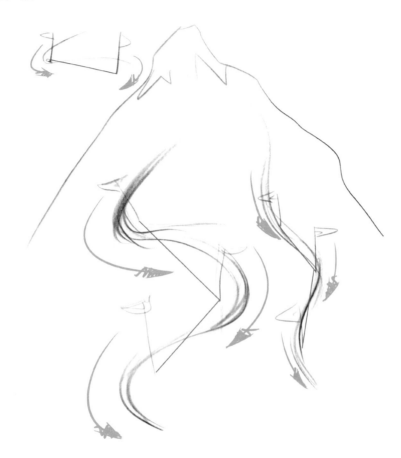

　　讓我們用障礙滑雪當作譬喻。我們必須滑過眼前的定位杆。這些定位杆代表的就是方向力的頂點或模特兒身上最強的作用力位置。從這個定位杆滑到下一個最有效率的方法是跳躍，而這個動作感覺就像畫出律動。橘色線表示的是定位杆或方向力曲線頂點之間的關係，也就是作用力最強的位置。

　　右邊的滑雪道中，定位杆的水平距離比較相近，這樣會帶來比較多的下降速度。在本頁的左上角，你可以看見一條由定位杆界定出來的律動線條，這兩根定位杆的水平距離比較遠，垂直距離卻很短。如此一來，下坡的速度就會被大幅拉低。

　　請仔細看看力量在身體上創造出的角度。角度能讓筆下的姿勢不再僵直，學生們常會犯這個壞習慣。角度能讓線條變得有趣，你應該發掘它。試著避免水平和垂直的動作。45度角是最有戲劇效果的。

　　這兩個例子顯示的是學生們在聽我講完律動之後，最常犯的新手錯誤。

　　左邊是「兔子跳」。我們看到學生畫的方向力從人體的一側向下跳躍。律動必須是斜向的，才能製造平衡感。必須是有角度地橫越人體。看兔子線條的右邊，作用力是在人體的另一側和下一股方向力會合。然後方向力又變成作用力，作用力又和下一股方向力結合。

　　右手邊是「蛇行」。有些學生會因為刻意要畫出連結而得到這樣的圖，卻失去了律動。記得，一條曲線就是一股力量。當你從身體的一側蛇行而下時，你並沒創造平衡感，反而畫出內凹的線條，拗成別的人體形狀。線條沒有起點，沒有過程，也沒有終點。

　　「兔子跳」和「蛇行」都有一樣的問題，缺乏橫越身體上各種形狀和形體的律動。當你畫一條曲線時，它必須帶你橫越整個人體，而不是停留在人體的一側，和下一條方向力曲線會合，原因在於人體的平衡。

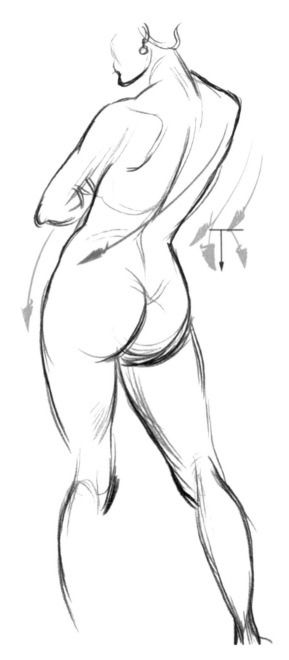

　　我用這張圖來讓你看「兔子跳」和「蛇行」的例子。如果我們從右邊肩膀頂端開始，等到下降到下背時，大約是紅線的位置，力量就會橫越身體，在胸腔和腿部上方的髖部做平衡。我們不應該讓方向力繼續沿著右邊臀部向下走。律動並不是沿著模特兒外型線條走，這樣會讓模特兒顯得不平衡。

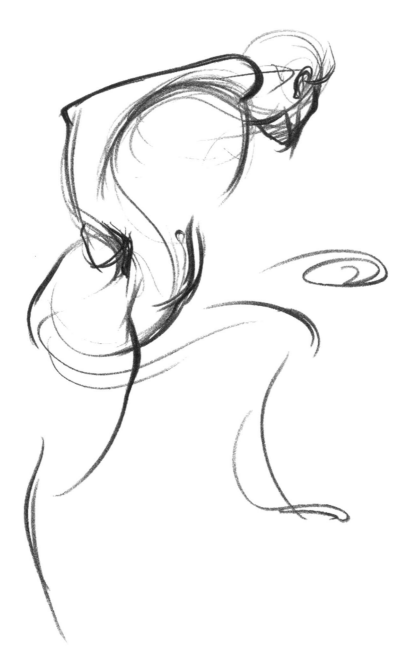

　　這張圖顯示力量毫無痕跡地從模特兒身上的一處運行到另一處。請注意我從右腿畫到臀部之後又向上方的髖部延伸。還有，我也表現出右肩膀和後背上方，在上背和頸子之間製造了律動。

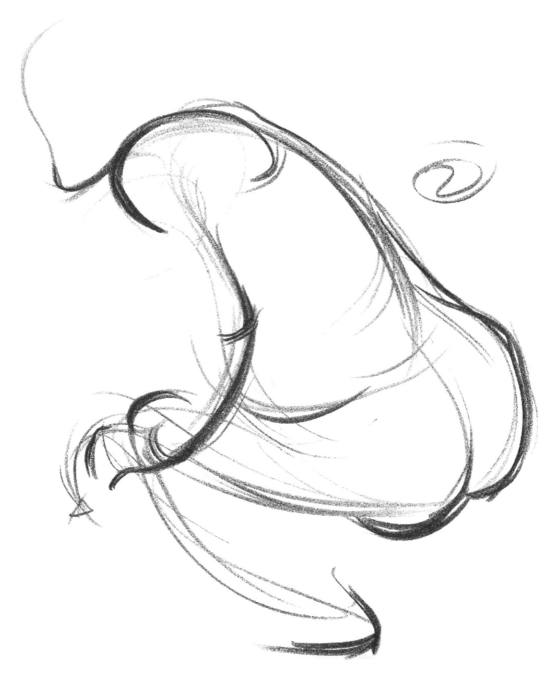

　　這是另一張表示力量在整個身體裡運行的畫。這些畫示範的是畫出力量的最初幾個步驟，也是最重要的。線條在紙上滑行，帶動力量。請注意我們可以用一條不間斷的運行路線，將手、整個身軀、腳全部連結起來。

1.9 在紙上溜冰

要感覺力量傳達出的生理反應和力道的變化，一個非常好的練習就是閉上眼睛，用繪畫工具在紙面上「溜冰」。想像你在一片光滑、堅硬、冰冷的冰面上加速滑行。當你過彎時，感覺冰刀深深切進冰面。在這個時候，你在紙上畫下的筆觸應該是比較重的。留意自己滑行得多麼順暢，絲毫沒有笨拙滯礙的一刻。我是否提醒過你，做這個練習時要閉上眼睛？沒錯，專注將你的思緒和手部滑動的速度連接在一起。在教室裡做完這個練習之後，學生們會緊接著畫人體模特兒，將溜冰的經驗帶進速寫經驗裡。

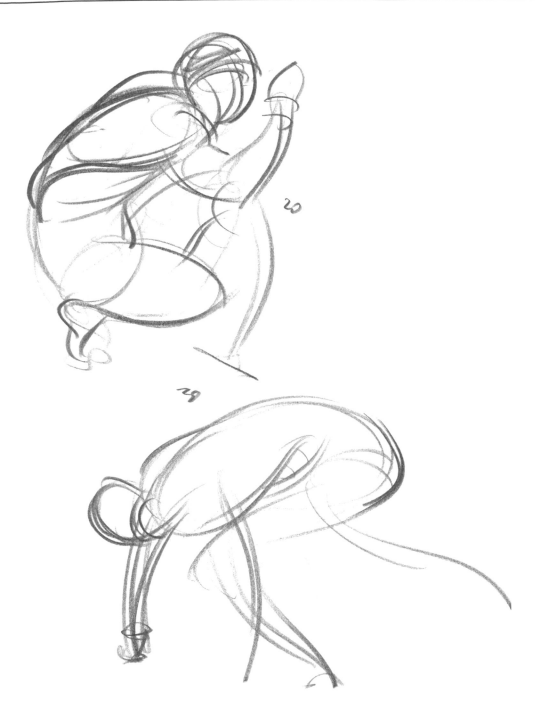

這兩個圖分別是用半分鐘完成的。身體的姿勢是了解它們的關鍵。溜冰和開車讓我在整個身體裡穿梭，才得以在30秒內完成一幅畫。

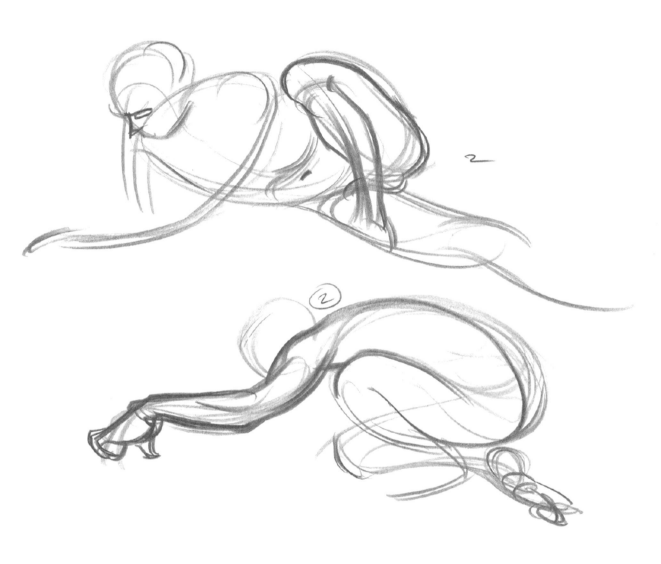

　　在2分鐘之內，就能完成這兩個圖中人體姿勢的主要概念，再加上更多能傳達訊息的形體和形狀。流暢的長線條對描述這些概念很有幫助。

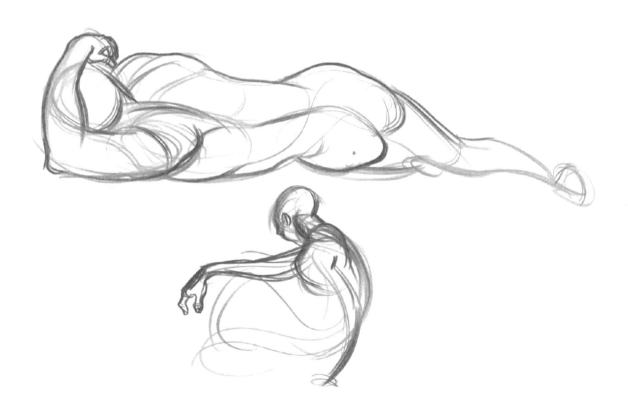

　　在這裡，5分鐘能夠讓我們更精確地畫出形體和形狀。我在已經了解到的力量上又加了新訊息。這兩幅人體畫呈現了本章前面討論過的，透過擬喻想像增加流暢度的技巧。

1.10 型態

現在，我們已經討論過力量，以及在畫畫的時候使用一些擬喻來幫助你體會力量，我要和你分享力量的解剖型態。記住這些，當你在畫人體時以律動前進的時候，它們能告訴你往哪裡走。依照重要性排列，我們會先討論大的概念，也就是上半身和骨盆的關係。

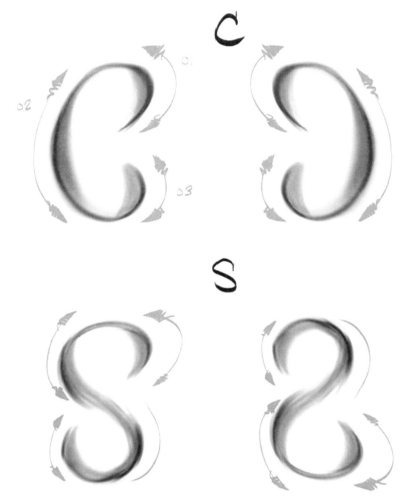

字母「C」和「S」。

關於胸腔和骨盆的關係，這裡有四個基本的力量配置。請注意，它們看起來就像字母「C」和字母「S」，並且位於金字塔層級的頂端。這些是通用的概念，因為我們每個人的解剖構造都一樣。這些概念顯示了人體前方和／或後方的律動。上面兩個是身體側邊的彎曲狀態；下面兩個是胸腔和骨盆橫向往不同方向移動的狀態。你永遠都要在模特兒身上尋找這四個型態之一。

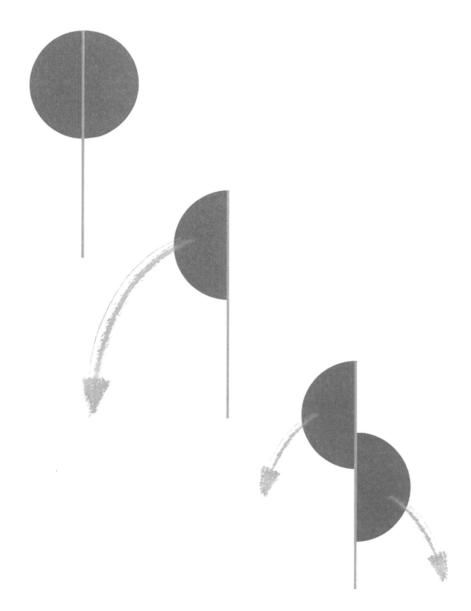

　　上面的圖示描繪出力量、物體、以及平衡的概念。藍線表示平衡的中心點。

左邊：兩個同等質量的物體，位於平衡中心線的兩邊，因而形成平衡。

中間：只有一個物體位於平衡中心線的左方。由於沒有與之相抗衡的質量，物體會倒向左邊。

右邊：為了創造平衡，另一個物體必須放置在平衡中心線的右邊。這兩個物體會由力量連結起來。因此，力量和物體沿著中心線運行，就是人體做出各種動作的基礎。

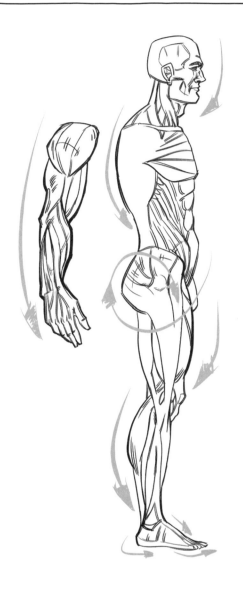

重力是我們身體裡具有律動平衡的原因。我們的解剖構造並不是線性的，而且肌肉系統並不對稱，使我們能夠與重力造成的力量抗衡；靜止站立時產生平衡現象。了解這一點能夠幫助你畫出有生氣、穩定、平衡的人體。事實上，衡量一幅力量畫作是否成功，端看畫中人物是否平衡。

上面是人體的概略側面圖。請注意律動如何從人體的一邊運行到另一邊以達到平衡結果。看看我如何將力量從鼠蹊部帶到後臀和骨盆上方。在這個側面圖中，手臂是一整條從肩膀向下延伸到手的概念。當手臂高舉時，也是同樣的概念。有的時候你可以看見額外的律動，發生在手腕彎曲的位置。

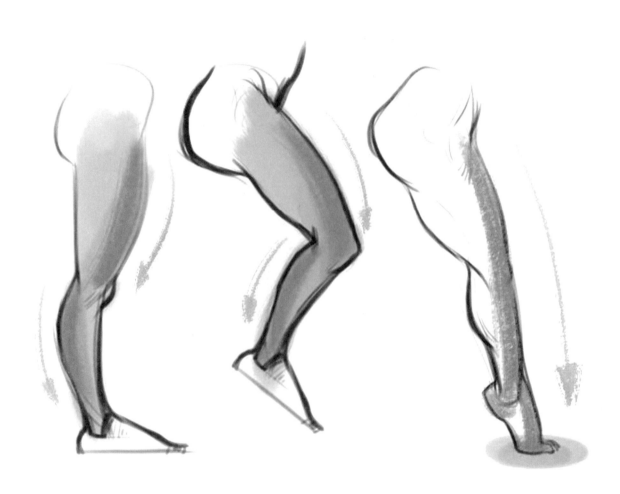

　　從側面看時，會有這幾個狀態發生。最常見的是從大腿前方發展到小腿後方的動作。在最右邊的途中，你可以看見一個例外：力量從大腿前方一路向下運行到腳底的拇趾球（ball of the foot）。還有一種狀況下力量會保持在腿部前方，那就是當腳跟向上擠壓後臀，用力屈向身體的時候。

　　這是人體的正面圖。請注意核心區域的對稱狀態,和字母「S」及字母「C」的概念互補。我們能在雙腿內部清楚地看見解剖構造上的律動。我順理成章地將之稱為「大腿外、膝蓋內、小腿外」。藝術家們通常會忘記膝蓋內部的力量運行。

　　依照下面的人體律動，你可以很快了解整個姿勢的目的和平衡現象。人體內不同力量之間的關係會變成更廣泛的概念。記得，你的主要目標是畫出模特兒正在做的動作，主要概念優先。上身、髖部、頭部之間永遠都有相關性。

　　除了頭、胸腔、骨盆之外，你也要畫出人體上關節之間的力量線。比如說，將髖部和膝蓋，或肩膀和手肘連接起來。這樣做能夠防止你畫出毛毛線或破碎不全的概念。我要再次提醒，如果你看不出來力量曲線，就畫幾條相反的曲線，看看哪一條最接近身體那個部位正在做的動作。假以時日，你就會了解四肢的作用方式，比如手腕到肩膀。

　　在畫畫的時候，重力是一股你必須時刻察覺到的不可見力量，才能讓你的畫作更符合現實。事實上，你要檢視畫作是否如模特兒一般平衡，當作畫作成功與否的衡量標準。在畫人體和思考這個主題時，有幾個重點：

1. 男性的重心中心點在胸腔，女性的則接近骨盆。一般來說，女性的平衡感較好，因為重心中心點低的緣故。

2. 永遠要留意模特兒的頭部和重心中心點與腳的相關位置。

3. 思考模特兒的整體質量和力量，並且理解這兩者必須位於平衡中心線的兩側，模特兒才能站立。但是當模特兒在動作時卻不會維持這個現象，如此身體才有時間補足失去的平衡狀態。

4. 請注意重力如何拉動模特兒的身體、擠壓雙腳、肌肉如何運作以對抗重力。

5. 當描繪模特兒腳上受到的壓力時，也要考慮模特兒本身的體重。

1.11 畫小圖，思考大局

　　要理解層級，一個很棒的方法就是畫小尺寸的圖。這樣會幫助思考大局，促使你將身體視為一整個概念。你會有機會思考，讓你不覺得被圖畫束縛住。重複畫同一個主要概念也是很棒的方法。畫小圖，思考大局。缺點就是你在心理和生理上都會和模特兒產生距離。最終的目標是在紙面上填滿模特兒的圖像。

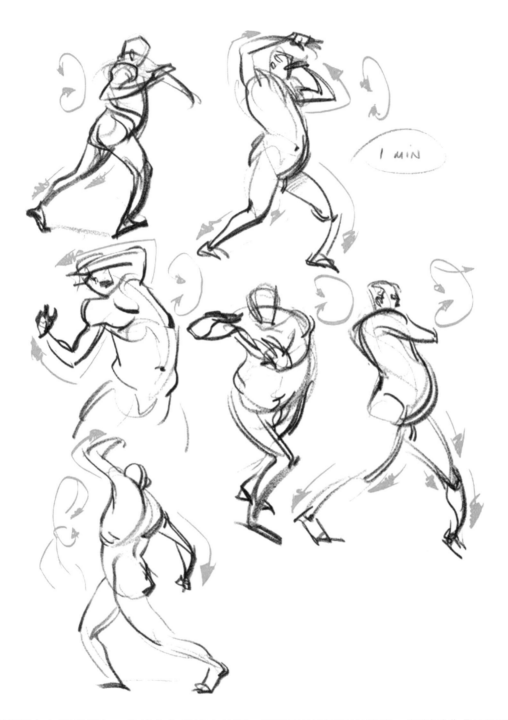

　　這張紙上有好幾幅在一分鐘之內畫出來的圖。學習了前面提到的型態，能幫助你全面了解身體的律動。

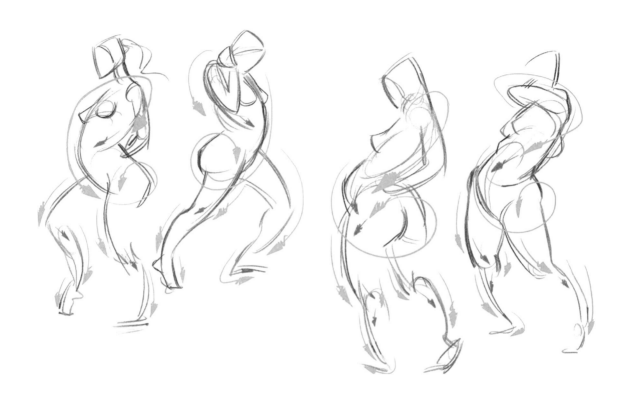

　　看這四張圖，裡面有許多律動模式。請注意，我的注意力始終放在胸腔和骨盆之間的關連。臀部代表的就是骨盆。絕大部分的情況下，你會看見大腿的力量將膝蓋和小腿向後推。仔細看這些圖中與開車和溜冰擬喻的雷同之處。

　　律動的路徑是人體找到平衡的方法。你必須先找到這條路徑，然後沿著它畫出不同時候發生的動作。你在一開始記錄姿勢時，就要循序了解身體各部位的連結關係，而不是四處跳躍。只畫你隨著律動造訪過的身體部位。這樣會讓圖畫中的平衡顯得清楚易懂。

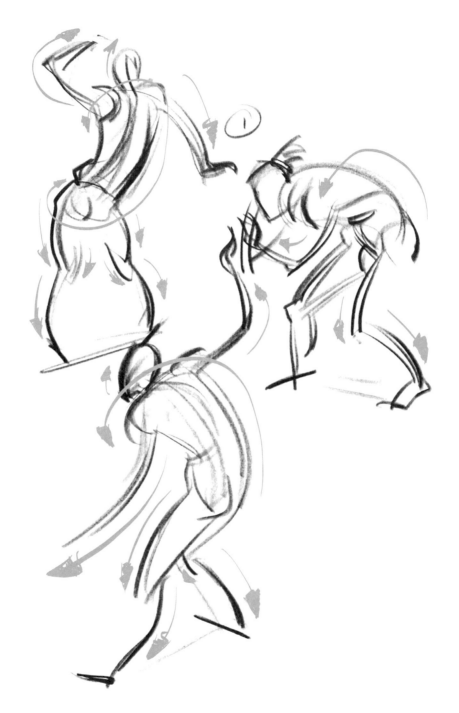

這幾張圖的尺寸稍微大一點，一張紙上有三個圖。你可以再一次看見力量型態幫助我們了解整個人體。你更能感覺到身體的力量了。

現在，讓我們填滿整張畫紙，更全面地體驗用力量畫圖的感覺！

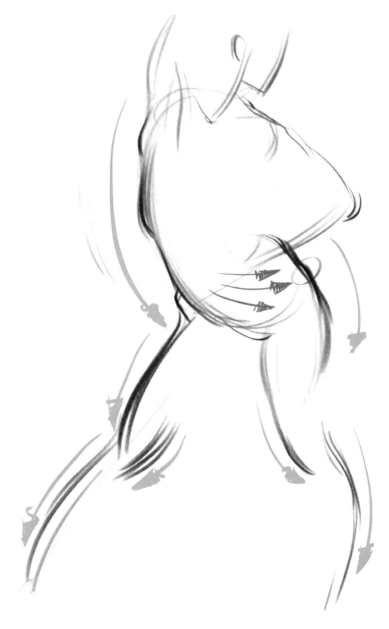

　　胸腔的擺動感強烈地向下進入骨盆兩側，然後力量分散到雙腿。雙腿的律動明顯地按照外側、內側、外側的模式運行。下巴之下，你可以看見我將負形空間（negative space）上了陰影，以迅速衡量頭部和斜方肌之間的正確距離。

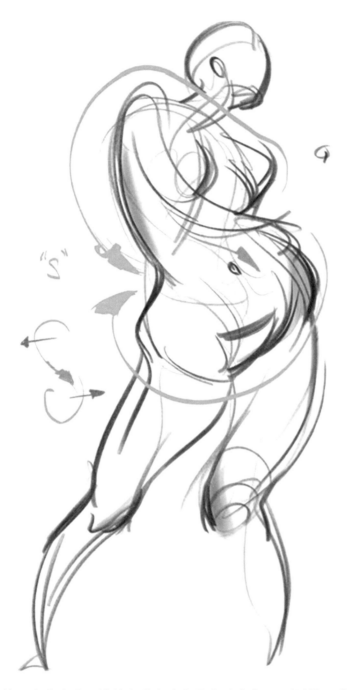

　　這一張是在四分鐘內畫出來的。模特兒的胸腔和骨盆形成「S」形型態。我們又一次看到，焦點放在捕捉模特兒身上的主要力量，以及力量之間的關係。請看胸腔的重量和力量如何向下掃進臀部，然後分散到雙腿。

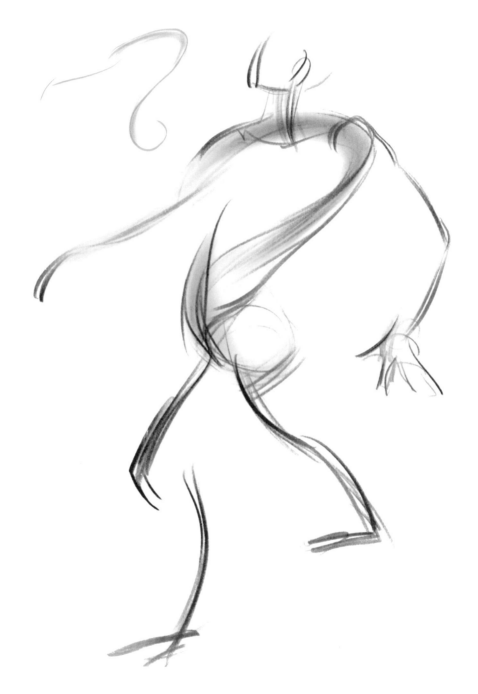

　　看看模特兒上背到腹部，先經過鼠蹊部，再穿過臀部，然後進入雙腿的律動型態。向頁側左方伸展的手臂和上背連接，創造出稍後又跟身體其餘部分合起來的律動。

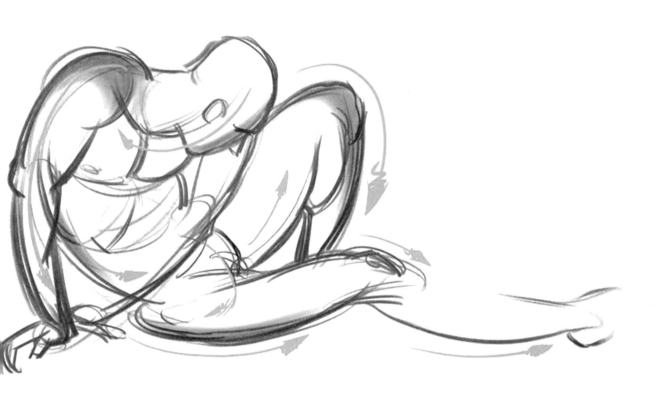

　　這個姿勢讓人感覺到速度，看看這股美麗的律動。背部向左方傾斜，與向右方伸展的頭部和腿部相抗衡，形成非常強烈角度的平衡感。觀察律動的路徑。

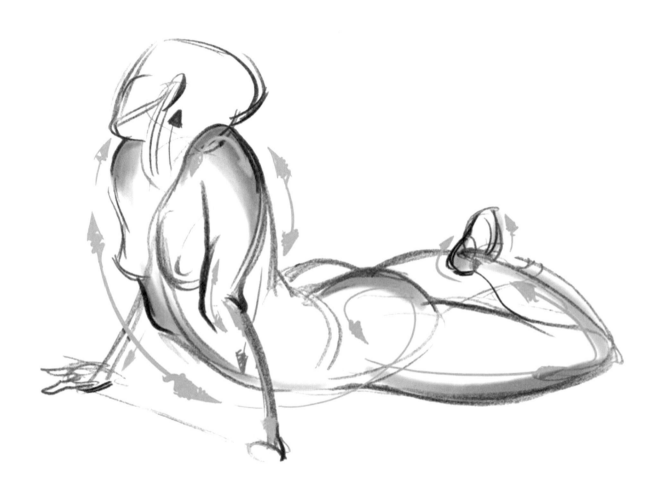

　　首先，我們看到腹部拉長伸展，一路延伸到頸窩，再向下降到臀部。鎖骨凹陷處承受的重量，從手部開始，向上進入肩膀，造成上身的拉伸。請注意力量在手肘處的轉變。胸腔的反作用力來自於她的上背，然後有律動地透過胸鎖乳突肌和頸部連接起來。

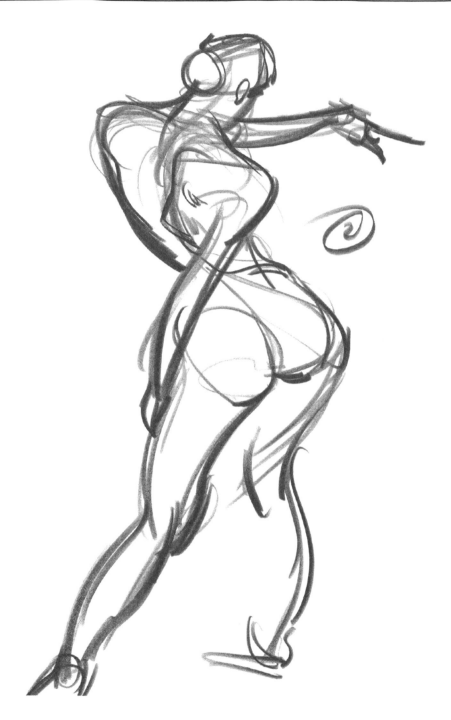

　　這幅畫裡，從左肩膀到右臀部呈現出明顯的不對稱。請注意腿部的律動路徑從臀部開始，由上到下依序按照外側、內側的順序而行。

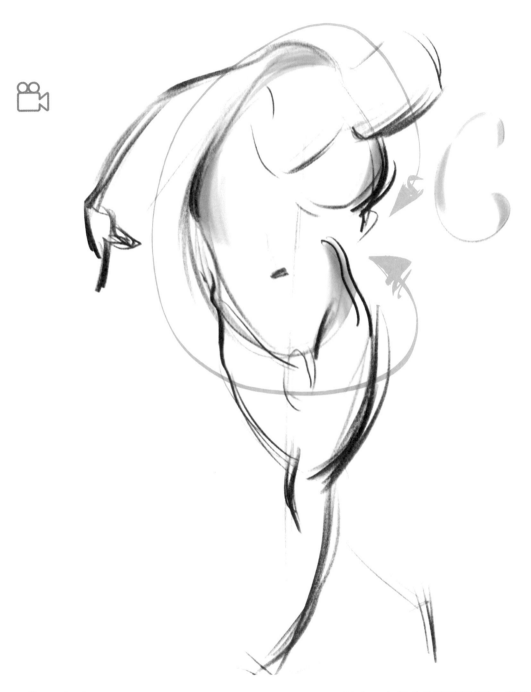

　　「Ｃ」字形的律動模式，顯示拉伸的胸腔和身體對側的對比。力量向下運行到腿，從臀部外側到膝蓋內側，再到小腿外側。

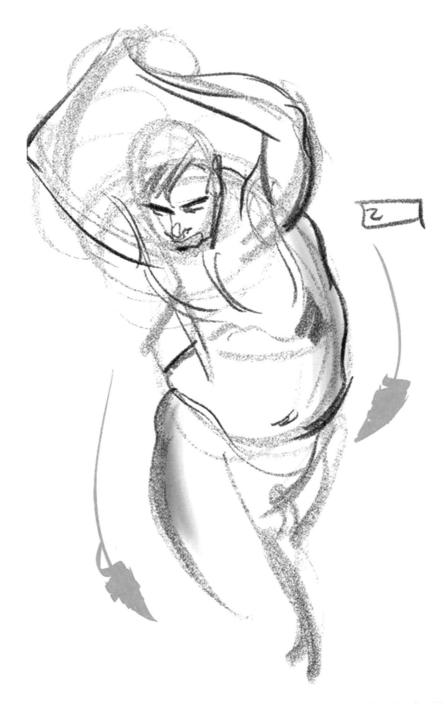

　　請看位於金字塔頂端第一個大的律動，胸腔和骨盆的關係界定出畫中的平衡感。平衡是身體的主要功能之一。

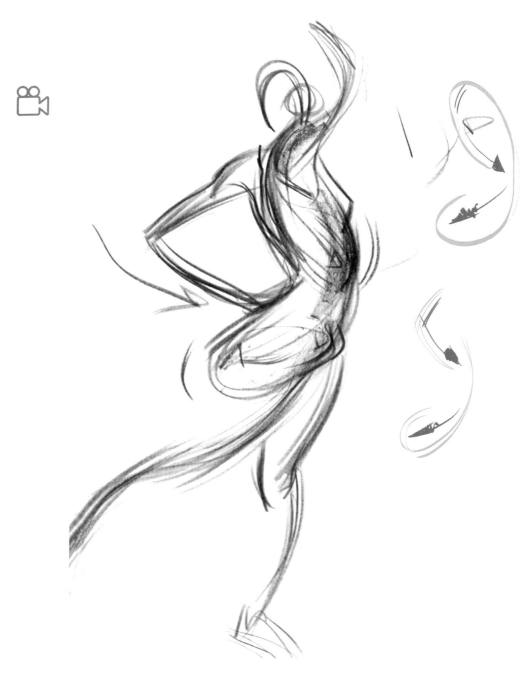

在這張圖裡，你可以看見反向的「C」也能用於人體側面圖。堅定的上背將模特兒的胸膛向外推。上背也和三角肌連接再一起，讓力量沿著手臂向外延伸。力量線和模特兒的生理力量幾乎完全相符。

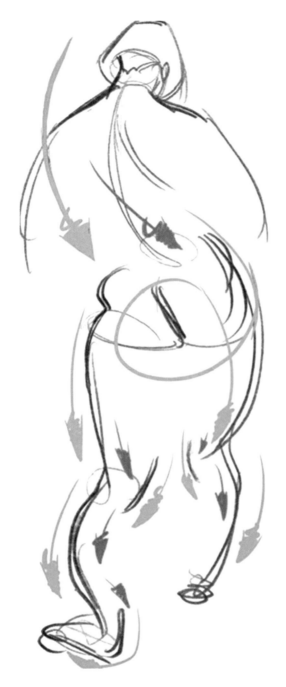

　　這張圖裡的律動非常顯而易見（我只強調了模特兒身上的律動線條）。真正著墨的很少，但是姿勢的重點不言自明。律動進入臀部之後，力量就會被分到兩條腿上。請看膝蓋的重要角色，是將力量從腿的上半部轉移到下半部。

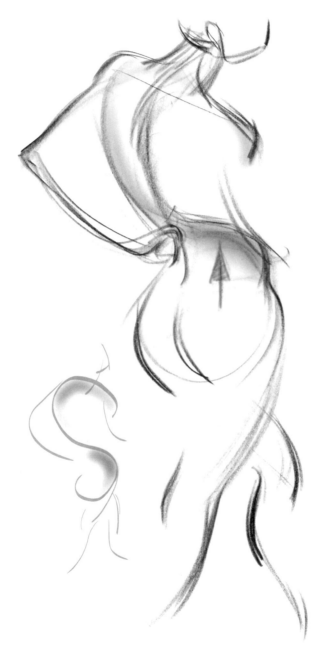

力量從上背流動，越過臀部上方達到腹部。臀部的箭頭表示作用力從腿向上推的概念。

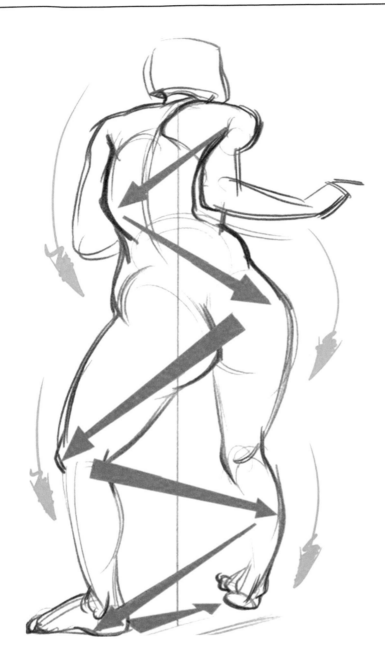

這裡呈現了許多資訊，讓我們一步一步分析：

1. 作用力和方向力使身體各部緊密連結，形成律動，使身體保持平衡。作用力斜向穿過平衡中心線，和力量以及身體兩側的重量抗衡。

2. 請注意中央的平衡線。它是力量和模特兒重量的抗衡基準。模特兒的頭部剛好落在中線上。

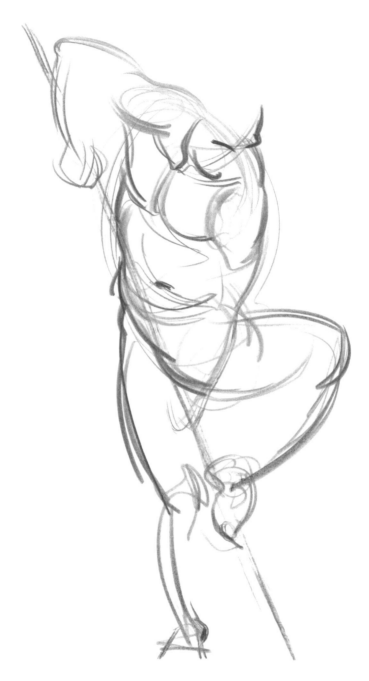

請仔細看律動的路線，以及它如何不斷創造出均衡現象和平衡感。

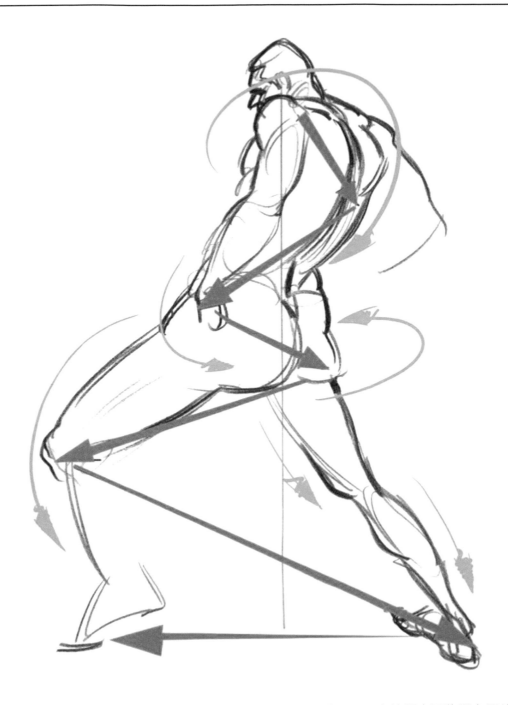

　　這是另一張藍圖。為了了解模特兒的平衡，你不能只看一條腿，而應該觀察兩條腿之間的律動和關聯性。這是配對的好例子。請再次注意作用力如何穿越模特兒的平衡中心線。觀察接下來的幾幅圖畫，找出垂直的平衡中心線。

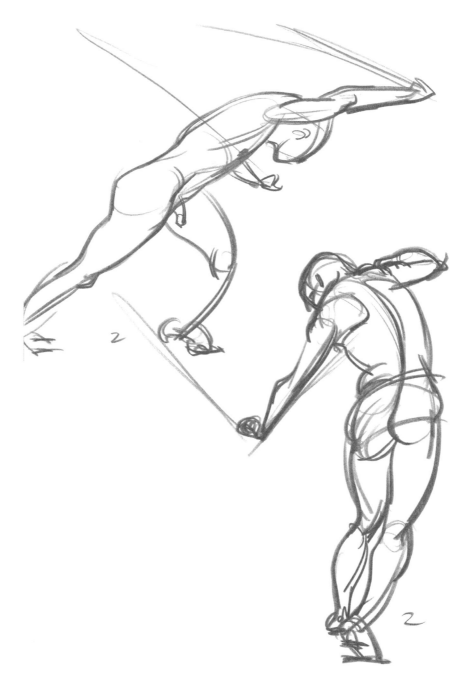

　　為了看見平衡，請仔細觀察這些圖，看清楚如果模特兒沒拉著繩子，將會往哪個方向跌落。上面的圖顯示出他胸膛的重心中心遠遠超過雙腳底部，手裡的繩子向身體後方拉扯，以平衡體重。下面的圖中，如果沒有繩子在身體左側造成張力，他將會向右邊跌。

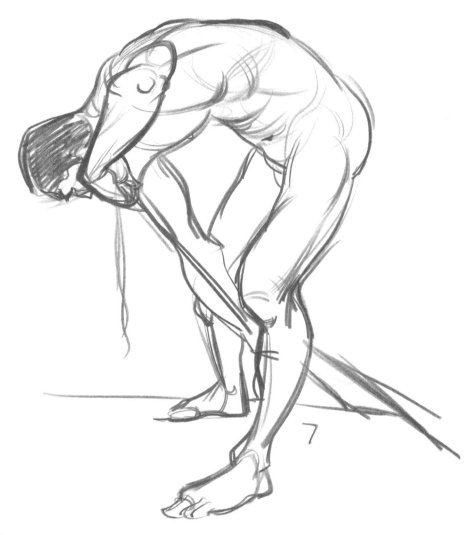

　　模特兒只微微借助繩子的力量。正常來說，由於胸腔和拇趾球的關聯位置，他會踮起腳尖。但是在這裡他的雙腳穩穩地平放在地面，因為繩子發揮了擺錘功能。

　　頭部格外重要，因為它通常指向身體要行進的方向，就像火車頭。在你轉身的時候，頭部會先引導轉身動作，永遠不會先轉動身體。頭部是身體動作的控制中心。請留意出於這個原因頭部對身體平衡的影響。然而，頭部和身體相較之下的尺寸很小，因此為了符合金字塔層級：在紙上先配置大概念，我們會先畫出胸腔和骨盆之間的關係。

　　頭部永遠必須和背部狀態相配合。許多學生忘記觀察頭部從胸腔伸出的狀態，而且這個動作是由頸子完成的。我通常會使用胸鎖乳突肌，也就是從你耳後延伸到鎖骨交會處的肌肉來表現頸子的力量。

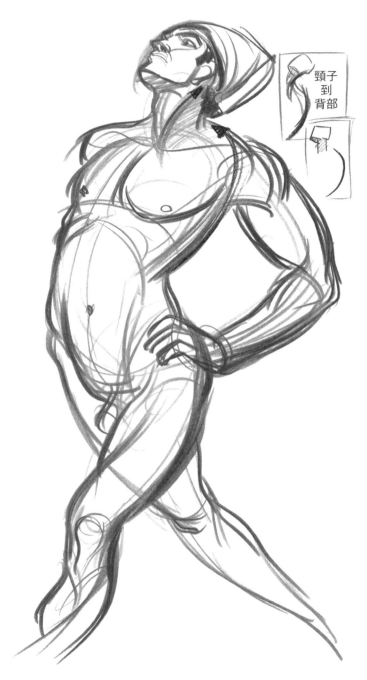

注意頸子和背部兩者相反的力量。在這裡，胸鎖乳突肌很低調地表現出力量。我在旁邊畫了兩個小圖，表示錯誤的和正確的表現方式。下面的小圖中頸子筆直，與背部毫無關聯。上面的正確圖是則畫出了頸子所具備的相反力量。

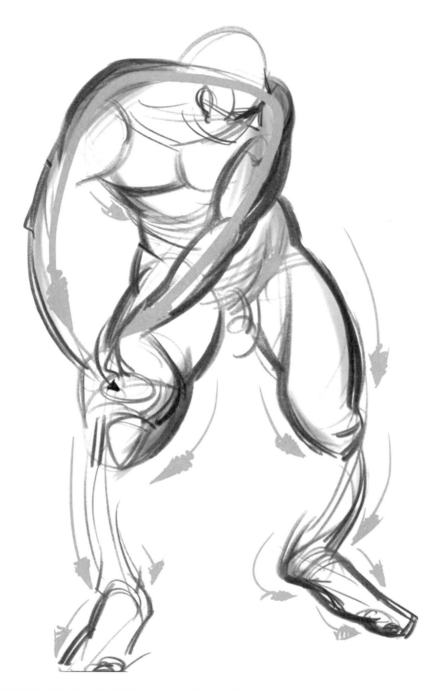

　　我要你看看兩隻手臂的功能性關係，它們如何支撐上身，你可以從肩膀和手臂下壓在一條腿上看見這股力量。

1.12 　律動的雲霄飛車

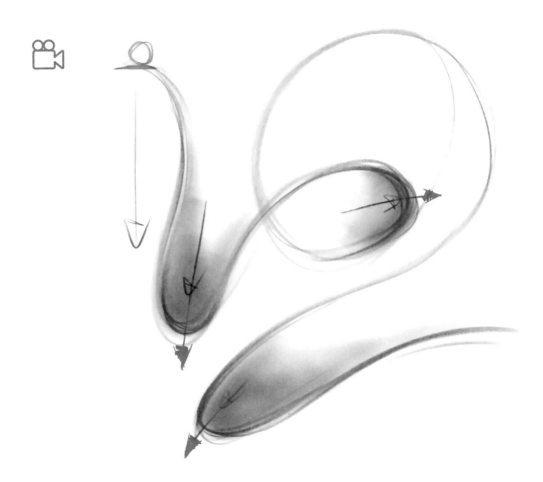

　　我用雲霄飛車來擬喻重力的力量。你現在要將方向力彼此連結起來，觀察它們的作用方式。這樣能讓你真正感覺到作用力對曲線的衝擊。

　　在雲霄飛車上找到力量最強大的位置，跳上去。雲霄飛車的軌道很平滑順暢。感覺一下軌道如何將你拋進半空，越過高高的頂端和低陷的凹谷，快速衝過筆直的段落，以及充滿引力的大彎，順著圓圈螺旋線還有扭成麻花狀的結構前進。然後時間到了，你下了雲霄飛車，模特兒改變姿勢，新的刺激路線又等著你去體驗。

　　你必須讓自己畫完整個人體。讀者之中比較緊繃的人，可以藉著這個練習放鬆。畫完整個人體能夠大幅度幫助你得到完整的概念，開始了解空間、維度以及結構。

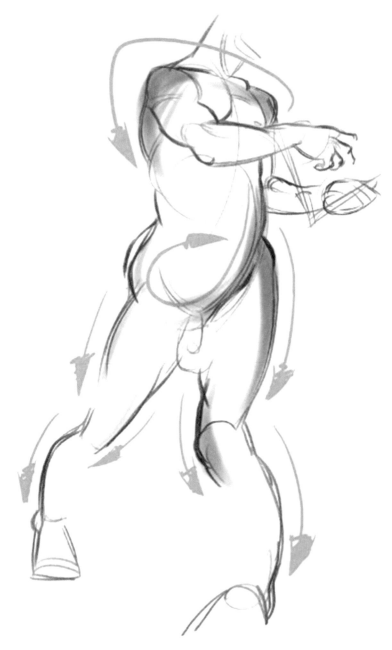

在這裡的力量線更長，彼此之間的連接更緊湊。

請看力量從後方的肩膀運行到前面的肩膀之後，又下降到身體側邊，引導我們越過身體，向下抵達鼠蹊部後又往上掃過左臀，進入右臀。然後力量線會加速，向大腿快速前進，進入膝蓋後分別到達腳。

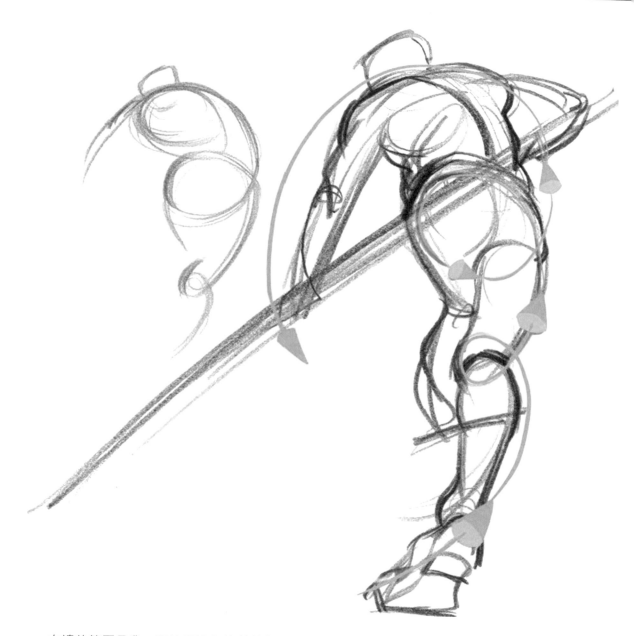

　　左邊的簡圖是我一開始對這個姿勢的想法。請看右邊比較完整的圖，更詳細闡述了左邊的原始簡圖。

　　力量從模特兒的右腿開始，滑進膝蓋內側。然後向上掃過大腿進入臀部，再一次上升進入背部，越過肩膀，最後向下結束於他伸長的手臂。左臂和右腳的關係讓這個姿勢的雲霄飛車概念顯得更豐富。

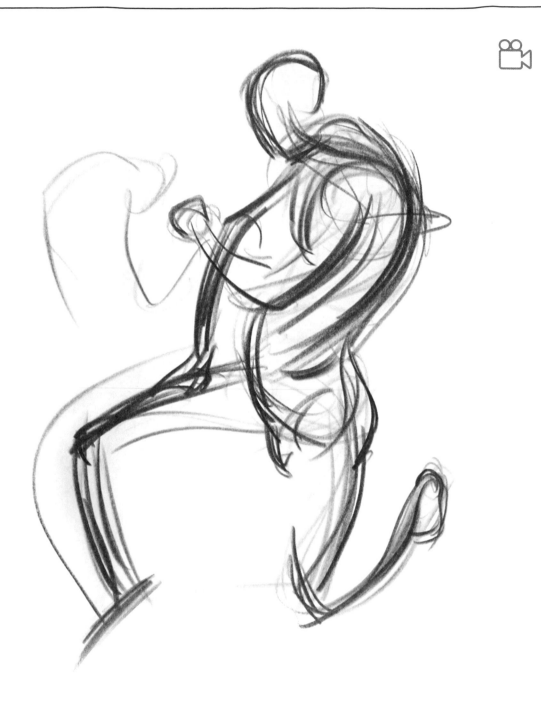

　　在你學過力量的型態之後，就能有更多機會和模特兒及其姿勢做出反應。我用非常有力、勇往直前的線條畫出力量行進的路線，將雙腿連接起來，往金字塔層級頂端推。

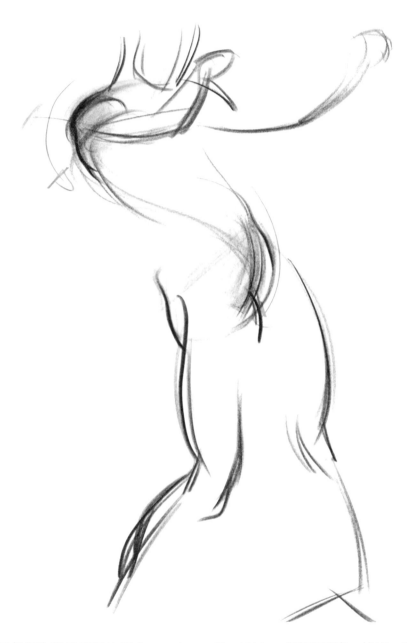

　　你可以使用任何你覺得實用的擬喻：開車、滑雪、溜冰、或雲霄飛車，找出一種滑順的前進方式，依照身體的姿勢和終極力量，也就是重力之間的關係，改變行進速度。請看這裡兩股方向力和一股作用力建立起來的律動。這股律動始自「S」形字母型態，腿部和手臂的律動則屬於其他的力量型態。

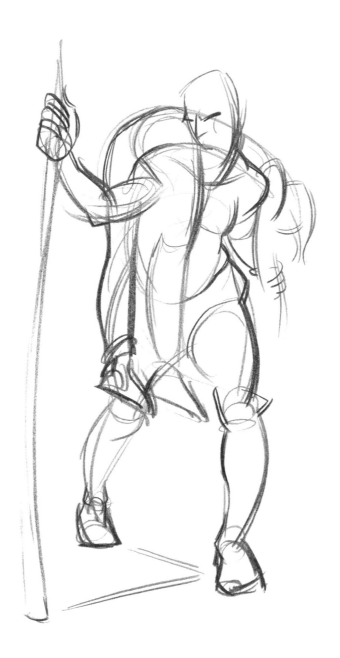

　　模特兒成功地讓我看見新的姿勢，引發我仔細研究令人興奮的細節。他保持了五分鐘這個消防員扛人的姿勢。請看男模特兒扛的女人，大部分的體重都掛在他的右肩上，他又如何用木棍幫助他保持平衡。他的姿勢創造了很大的立足面積。

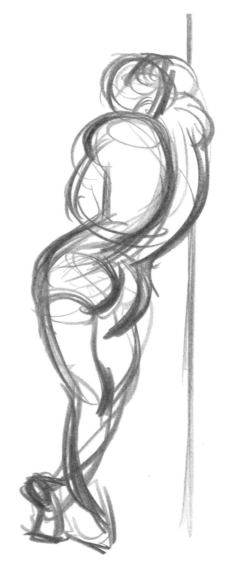

　　請看身體律動的連結多麼緊密。這幅在一分鐘之內完成的畫，證明在很短的時間裡，就能夠描繪出姿勢裡的很多能量。

　　學生們似乎認為，他們得畫出線條封閉的人體，這不過是另一個必須突破的壞習慣。此時此刻，你只要專注在律動。記得，律動就是你要達到的精髓和主要概念。流暢的、持續的、即時的反應，所有那些我已經告訴過你的法則，就是你要考量的方法。不管用哪個方法，都要讓你自己了解畫出律動的主要原則。記得，如果你能夠在模特兒身上找到任何一個你覺得能夠看懂力量的位置，那股力量就能引領你走過那個姿勢中其餘的律動路線。

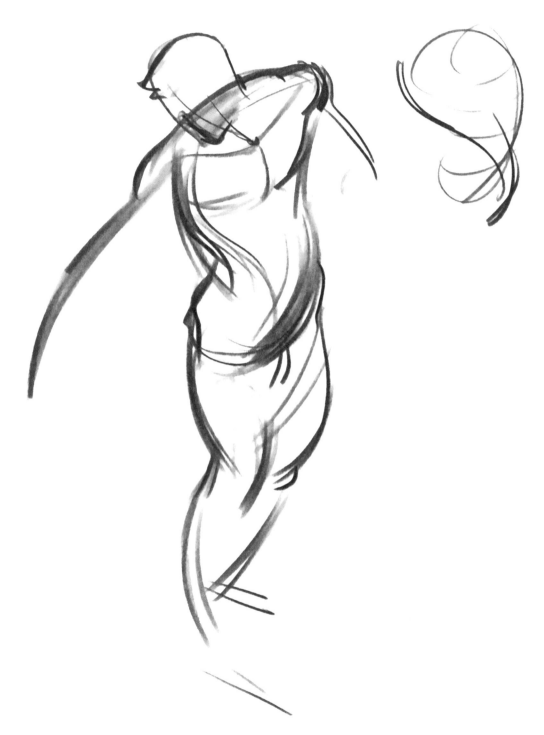

這張圖裡，雲霄飛車從肩膀穿過，將上背和腹部連接起來，運行到臀部之後向下進入雙腿。

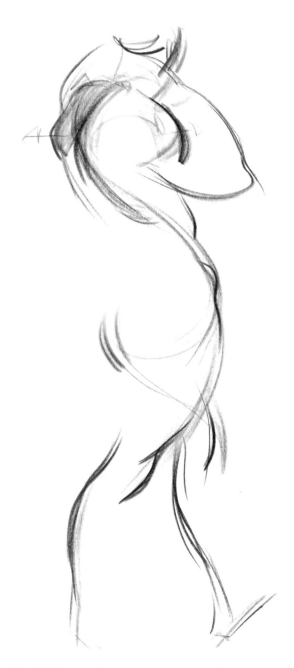

　　在上圖中，我們可以看見力量從上背頂端的三個出口穿出來。

　　我們看到力量從人體側面向下走到上背，橫越過身體到下腹、鼠蹊、後臀、越過骨盆。然後從大腿前方往下移動到兩腿，最後是小腿後方。

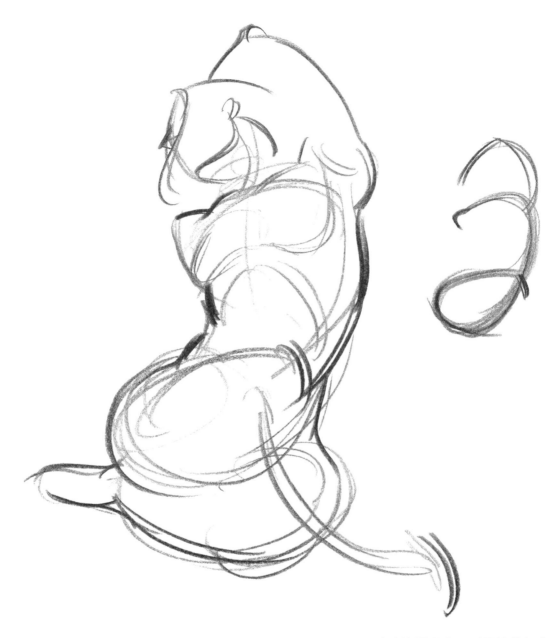

　我很愛這張畫。對我來說，它充滿生命力，就像在說故事。右邊的簡圖是我一剛開始的概念。

　　請看綿長的力量從她的頭部和手肘延伸到臀部，再向上穿過大腿到膝蓋。最後，經過了那段又長又優雅的旅程之後，膝蓋部分的律動暫時改變了節奏。然後我們繼續向下到達小腿，一個又快又雅緻的轉彎到達她的腳踝，在這裡重複膝蓋部分的節奏。也請你看看雖然只用幾條線，卻能極有效益地將形體表達完整。

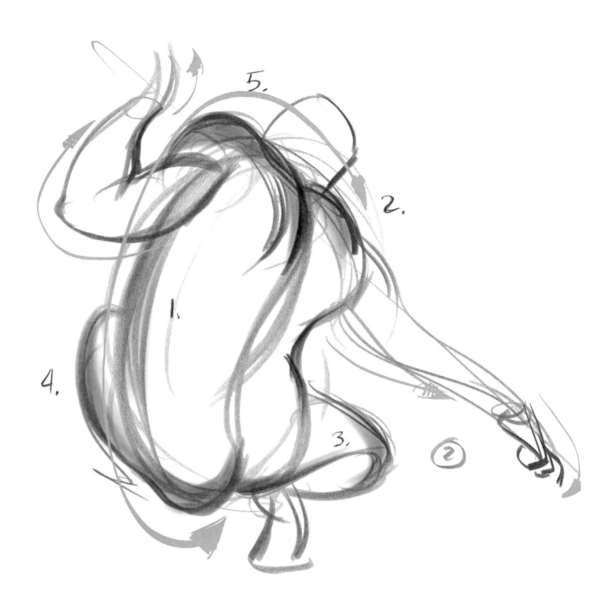

讓我們依序看看這張畫裡的幾個重點。

1. 我先釐清最大的概念，也就是胸腔和骨盆之間的連結。

2. 接著，加快行進速度，在第2和第5兩處快速掃進手臂。

3. 我們也可以用天衣無縫的律動速度滑進腿部的3和4兩處。

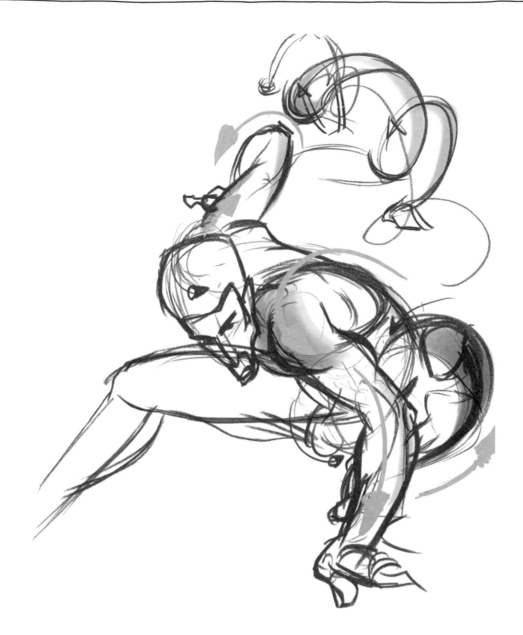

　　這張畫共有兩個學生參與。模特兒保持姿勢的時間裡,每位學生分別畫一半:第一位學生畫出大部分的主要力量;第二位接著畫需要調整的細節,並觀察比較長的律動。由查克(Chuck)先開始畫,再由巴雷特完成。巴雷特不知不覺地就完成一幅律動很長的成功畫作。在人形上方,你能看到我的雲霄飛車解釋,巴雷特說,他很高興自己將模特兒左腿從臀部到腳視為一整個概念。再看一眼這幅畫,我們會看見力量從鼠蹊部向上掃,越過後背進入三角肌,然後向下進入模特兒的手腕。

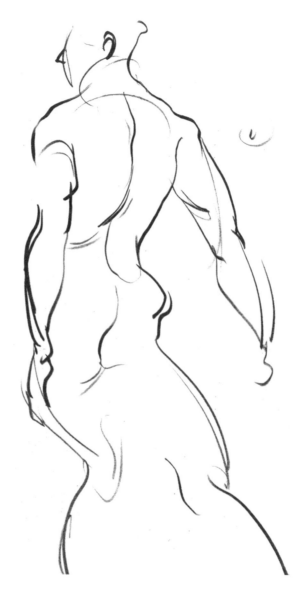

　　本章的最後一幅畫是在兩分鐘內畫出來的，有效益又精密地表現出力量的規則。這個姿勢釋放了男性線條，也結合了女性的優美，是這位模特兒身上非常美妙的對比。

　　記得：第一章裡的每一個重點都是彼此合作的。有時候，你會看見作用力，有時候你會看見表現長律動的機會，而且全部都囊括在同一個姿勢裡。無論如何，你要自己的畫呈現出展示在你眼前的豐富人性經驗，這幅畫必須大聲說出你看懂的訊息。不要忘記力量曲線的能力！

　　現在，讓我們看看如何詮釋力量運行的形狀。

力量的主要概念

1. 在紙面溜冰。閉上眼，想像紙面是一片冰，你是全世界最棒的花式溜冰選手，正在表演最拿手的曲目。當你溜冰的時候，感覺動作的順暢和速度。請注意當你轉急彎和大彎時，冰刀切進冰面的感覺。你的筆畫表現出在冰面上滑行時，身體會感覺到的力量改變和加諸在冰面上的壓力。

2. 先找到胸腔到臀部的關係。要持續看見它們不對稱的關係，以及屬於四種型態中的哪一個。

3. 站起身，模擬模特兒的姿勢。先從姿勢的最大概念做起，之後再進入細節。閉上眼睛，感覺你的身體正在擺同樣的姿勢。注意身體承受的各種伸展、扭拉、壓力、和重力。然後往姿勢上用力，感覺它想往哪裡去。把這些經驗畫進你的畫裡。

4. 觀察模特兒如何擺好姿勢。看看軀幹為了擺出姿勢，是如何移動的。力量的答案就在那裡。

5. 身體的每一個部分都要畫出清楚的方向力。

6. 要對模特兒和姿勢的生命力抱有熱情，畫出你的興奮之情。

7. 寫下你在畫裡想達到的目標，帶同義詞辭典，豐富你描述概念的詞彙。先寫下動詞，再寫下受它影響的名詞。

8. 留意你的內心對話。不要自我詆毀。

9. 解釋你看到的，而不是依樣畫葫蘆。

10. 不要自我設限，別擔心畫得好不好。

11. 永遠要言之有物。

12. 畫出模特兒的感受。

第二章
有力形體

　　要畫得好，就有兩組必要條件。第一組是技巧、力量、形體（透視、解剖、力量形體）和力量形狀。第二組是誠實地觀察，要能夠畫出你真正看見的。當這兩組必要條件都具備時，你就能畫得很好了！你會在畫出眼中所見的同時，理解它的道理。你可以評估自己的經驗，看看哪裡需要添加更多技巧或是更誠實的觀察。這幅畫是否為全新的創作？再多觀察一點。它是否很精確，還是平板、死氣沉沉、構圖草率？多多運用技巧。在畫形體時，必須學習的主要技巧是：

2.1 透視：角度的戲劇效果

　　藝術家們對透視視覺原則的定義，改變了我們身處的世界。他們的觀察讓他們在平面上創造出空間。你也會被他們的洞悉影響。你坐的椅子和生活的空間，能夠被有能力的藝術家用形體畫出來，進而定義出空間。

　　我們要討論的第一個話題是透視。透視並不困難，只是要花點時間了解你看見的是什麼，並且知道你有能力在紙面上表達深度。在你了解傳統的畫畫方式之後就做得到。我最早是在國中的時候學到透視，然後是透過 *How to Draw Comics the Marvel Way* 這本書進一步學習；最後也是最重要的：我高中四年研習建築的時光。方塊或盒子就是理解空間結構的開始。

　　透視的一個主要功能就是，讓你看見物體與你的視角之間的關聯。因為有這些視角，在真實世界裡你才會有遠處物體最終消失的感覺。

2.2 單點、兩點以及三點透視

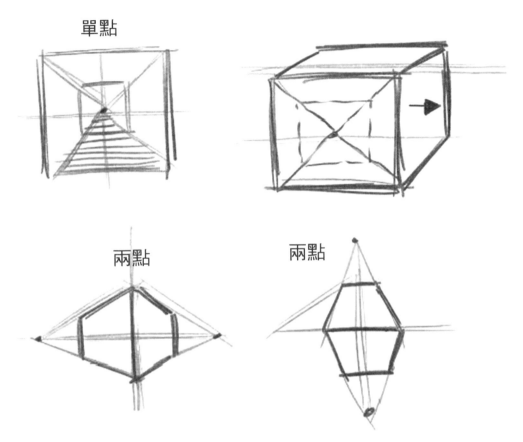

　　單點透視是每個人要在平面上看見空間的第一步。我們大多數人都見過鐵軌的圖畫，描繪出單點透視的力量。單點透視的功能有限，主要是畫出平面的景深。上面右邊的盒子標了「假透視」，表示單點有其限制。我們在看盒子的時候，除了從上面看，其他角度都牽涉到兩點或更多點的透視。除非使用至少兩點當作參考，否則我們沒辦法看到盒子的其他面。

　　「假透視」盒子這個例子，也是當我要學生們畫出透視時常常得到的結果。這是一開始了解透視時不可避免的。我知道我們都學過，但是當你看著盒子時，請注意盒子正面的邊角呈90度直角。這是因為我們正視著盒子的正面，所以我們怎麼可能同時又看見盒子的其他面？彷彿我們將盒子的背部平面向平行方向滑動，把它從原本和盒子正面相對的結構拉出來似的。

　　兩點透視方塊的邊線延伸線會在一個平面上會合。請注意，盒子的垂直邊線是平行的，但是另外的邊線卻不是。在這裡，方塊只受到水平面的影響。方塊的水平線循著消失點的位置被擠成透視。只要我們位於盒子上方或下方，也就是能夠看到平面的三點，就能看見三點透視了。

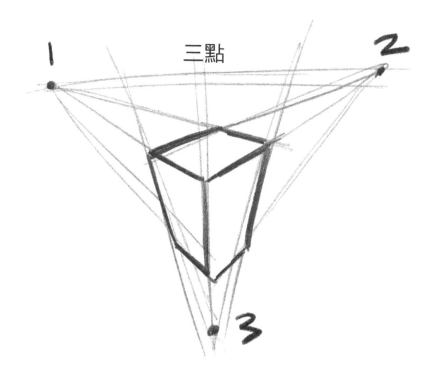

在三點透視中，盒子受到位於垂直和水平兩個平面的透視影響。1和2是水平消失點，3是垂直消失點。上面這張圖裡，第三個消失點讓我們感覺到盒子是瘦高型的。我們像是飄在盒子上方，向下看盒子頂端。盒子的垂直邊線向下趨近第三點。要算出影響盒子的消失點總數，有一個簡單的方法，那就是計算你看見的平面。平面和消失點的數目是一樣的。

有幾條簡單的原則能幫助你認識透視：

1. 水平線左邊的透視點影響盒子左邊的平面；右消失點影響右平面。

2. 但是當你置身於盒子裡的時候，要將此透視圖上下顛倒過來。當你畫室內空間時會很有用。

3. 物體低於你的視平面時，垂直線被低於你視平面的消失點影響。當物體高於你的視平面時，垂直線被高於你視線的消失點影響。

　　為了進一步解釋單點、兩點、三點透視，我會用人物頭部圖畫做例子。為什麼？因為人體上最近似於立方塊的部位就是頭。有些藝術家喜歡從球體開始塑造頭部；我卻偏好方塊，因為它的形體比較明確。它有清楚的平面，當我在決定人或動物的頭部位於哪個平面時，能夠排除不必要的疑慮。借助方塊的角度，能幫助定義臉孔五官的角度。就如同在第一章中用曲線定義力量，直線能夠建立結構和透視。

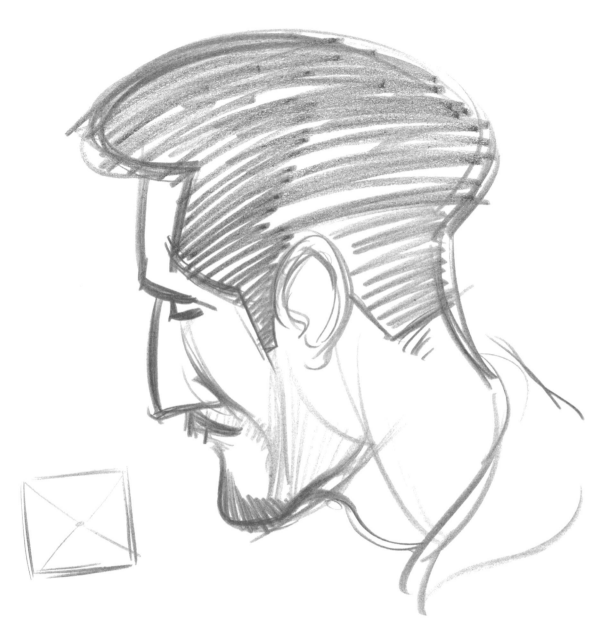

　　這張側面圖是以單點透視建立起來的。我們直視著模特兒的的頭部側面。這個角度最難畫，因為沿著方塊側面或臉孔正面的透視空間非常窄。所有重疊的部分都必須畫得正確。

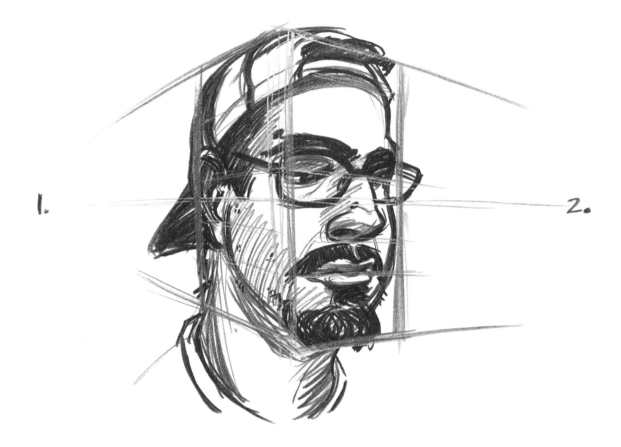

1.　　　　2.

　　麥克使用兩點透視畫的基斯。基斯的頭部正面和側面同時可見。兩個平面的轉角位置是他的右邊眉毛。那條邊線界定出他的額頭和太陽穴所在平面。這幅畫畫得很紮實。請看鼻頭底部和上唇部分。在五官中，我們可以看見三個透視平面，但是頭部本身並沒有三個消失點。此外要注意的是，從雙眼和唇部延伸出來，微微聚攏的投射線。眼鏡很明顯的是兩個透視平面。麥克高明地結合了技巧和觀察力。

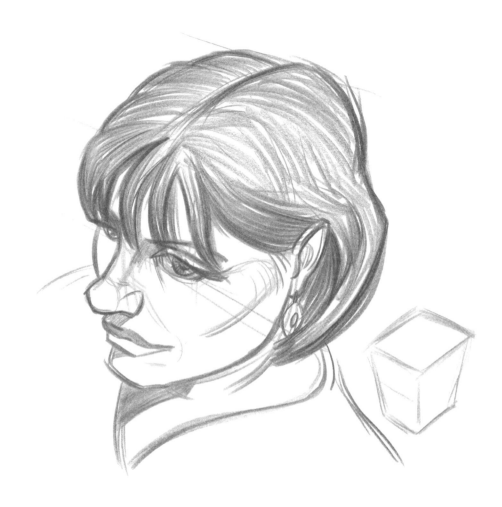

　　這是我畫我的妻子，艾倫。你可以馬上看出來，我畫這幅畫的時候視角在她的上方。請看她頭部明確的三個平面。由於透視，她五官的另一邊被擋住了，另外就是她的鼻子擋住臉頰邊緣。

　　學會如何在空間裡畫出盒子的正確角度，以及如何擠壓這些角度，讓你的畫更有深度。留意垂直和水平線，它們必須交會，才能表示平面漸漸向空間遠處消失。

　　你也要能夠隨時憑空從任何透視角度畫出方塊。這是畫出好畫的必要條件。

　　在我的課上，我叫學生一星期交五幅頭像作業。我強烈推薦你畫真人，而不是照著相片畫，因為相片是平的，畫起來會更困難。然後，學生們必須找出畫中人物和頭部所在的方塊之間的透視關係。最後，頭像必須以結構表面線（surface line）表現出結構。在接下來的學期中，學生們會用同樣的原則畫手和腳。

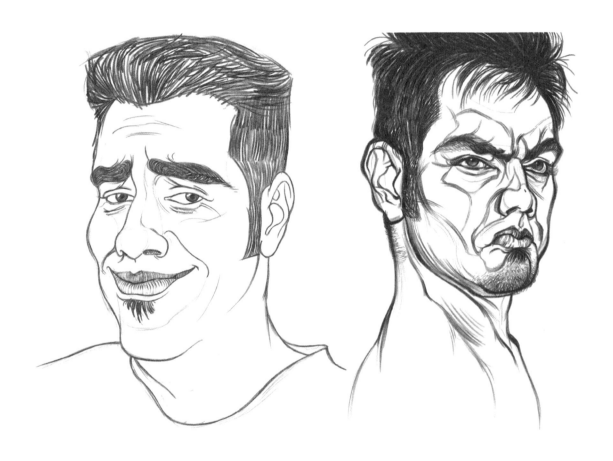

　一個作業的內容是要學生畫許多次自己的頭。這裡是麥克・道荷提第一次和第三次畫的自己。
你可以看見，在他學了力量和形體之後，精確度和細節都大幅提高了。

2.3 四點透視

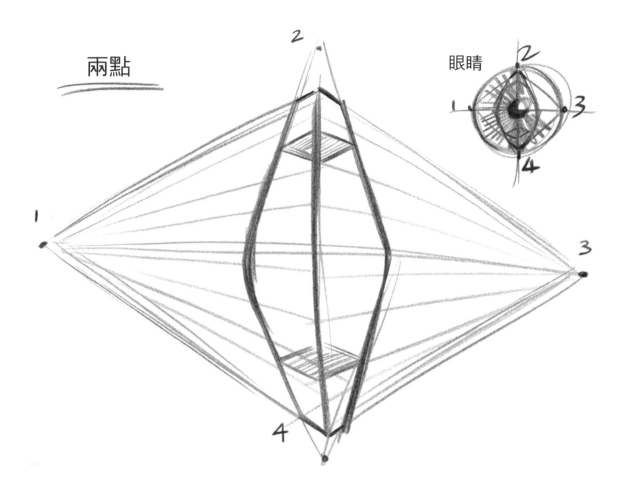

　　這就是鼎鼎大名的四點透視。它讓我回想到從紐約市的一扇窗戶往外看。如果你置身於大約十三樓的高度,而周遭的建築物有三十層樓高,你就會看見這樣的景象。我們同時將水平面和垂直面擠壓出深度,兩個平面都有兩個交會的消失點。這就是真實世界裡的透視。物體越靠近你的眼睛,你看見的魚眼效果就越強。物體的中心會離你很近,其餘部分則向後方空間擠壓。

　　我們並非總是看到如此強烈的透視,因為要看到這樣的透視,我們必須離物體很近,或是物體必須大到讓我們同時仰視和俯視。

　　看車側的後視鏡,讓你每天開車時對周遭事物有所警覺。創造藝術的時候,你有時候會在分鏡圖傾斜的攝影機鏡頭裡,或排版裡看見四點透視。

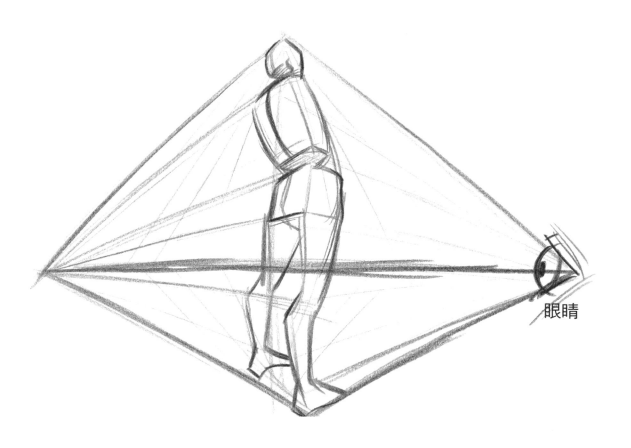

眼睛

　　這是四點透視影響模特兒的例子。要讓自己仔細看清畫作的透視，有個好辦法就是觀察：以模特兒為準，你的視線落在什麼地方。在這幅畫裡，視線高度，或是說水平線，落在大腿中段。

　　在接下來的幾頁中，我選了幾幅能讓你注意到四點透視的畫。請看畫家畫這幾幅圖時的視線高度落在哪裡。請觀察身體在哪裡顯得平坦，也就是高度和你的雙眼一樣的位置，你會正視著模特兒。請看在空間中框住模特兒的盒子和你相較，哪一條邊線最接近你。在大部分的站姿中，我的視線會正對模特兒的大腿中段高度。

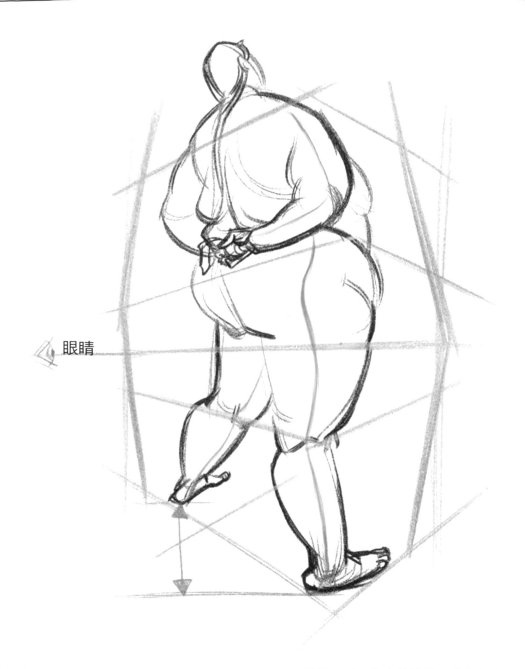

眼睛

　　這幅畫很妙，透視正好安排在模特兒的雙腳之間。由於雙腳以一條直線連接，我們便有了消失點在左方的方向感。這裡的視覺提示是，請注意我在畫模特兒的雙腳時，紙面上兩隻腳的高度不同（以箭頭標出來的差距）。從這裡，你就可以看出來身體其餘部位如何受到我畫的透視導引線影響。空間中，框住模特兒的盒子最接近我的邊緣，是沿著她身體右側下行的橘色輪廓線。

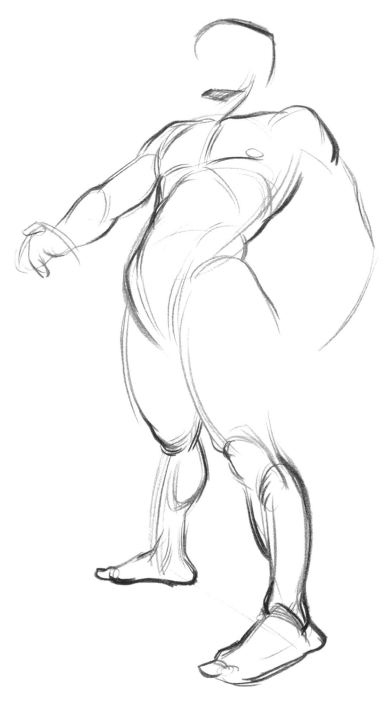

請看他的腳、髖部、下巴的角度。我的視平線和髖部等高。留意線條如何滑過他的脛部（shin），定義出脛骨的形體以及力量運行方向。

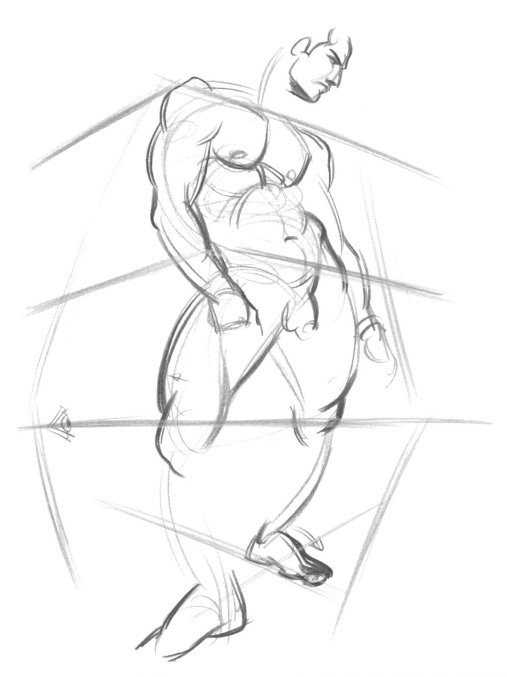

　　模特兒的雙腳和肩膀剛好和身體落在一樣的透視線上。但是請注意髖部並非如此。模特兒的膝蓋在我的視線高度，或是說水平線上。身體的線條很複雜，同一個姿勢可以從好幾個透視角度分析。你必須留意自己的視平線高度，還有這個姿勢在四點透視裡的配置。

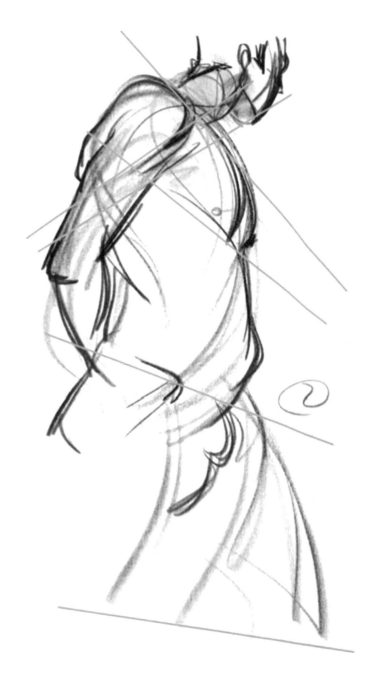

　　我用藍色線讓你看見角度變得更傾斜了，向頭部延伸，給我們朝上仰視模特兒的錯覺。在模特兒身上，小部分的解剖細節進一步定義了這些角度，比如胸肌底部、髖部頂端以及下巴底部。

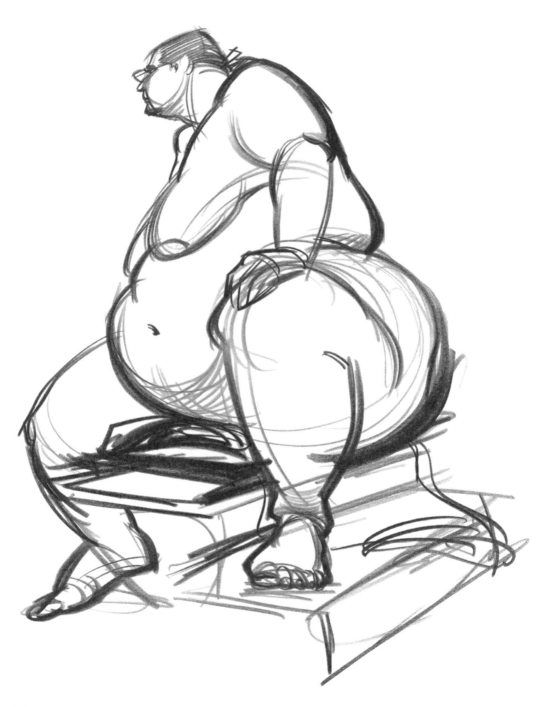

　　模特兒身下的台子是這幅畫中最明顯的透視線索。看看透視角度和模特兒胸部及肩膀，或是代表他後腦杓的直線之間的相對關係。我們可以強烈地感覺到自己向上仰視模特兒。

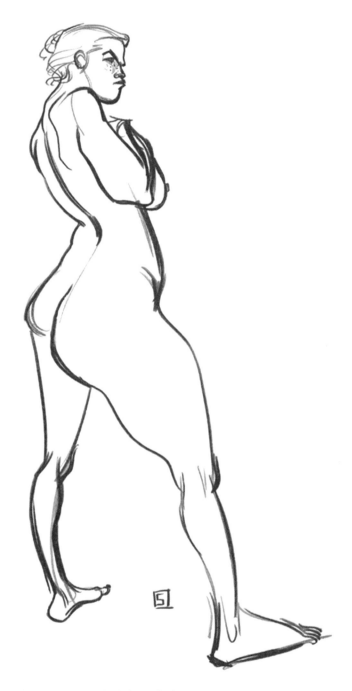

　　這幅畫的高度和從左到右的畫面傳達出很強的景深。你可以清楚地看見雙腳之間的透視角度。事實上，在她的右腳位置，我把透視安排在腳跟後方和腳的右側。她的肩膀看起來是朝我們向下傾斜。

2.4 結構

　　解剖就是人類身體的結構。如果你知道自己這方面很弱,就參考我的另一本書《力學人體解剖素描》。那本書和別的解剖書籍不同,我在書中解釋了肌肉為何會在那些位置,而不是只告訴你肌肉的形狀和名字。

　　徹底從裡到外畫出整個身體,也許是能夠最快開始理解力量形體的方法。你會看見我在本書裡很多例子中做類似的練習。試著理解你看見的形體,和依樣畫葫蘆畫出模特兒的身體是不同的。不要讓一隻手臂、一條腿、或任何身體部位阻擋你理解眼前正在發生的狀態。

2.5 表面線(SURFACE LINE)

　　許多美術課教學生用方塊和圓柱畫人體。我相信對畫家們來説這是一個很好的基礎訓練。它能讓你看見我們剛學過的身體角度和透視平面。挑戰在於:在畫中添加形體時卻不失去力量!

　　不過,人類身體比方塊和圓柱複雜一些。在第二章的這個部分中,我會示範給你看線條如何透出力量,卻又能描述形體。你會看見如何使用力量的表面線條。

　　在第一章中,綿長的路線教我們開始看見力量繞著形體運行。現在我們要專心研究形體。

　　使用表面線條的兩種方法:

1. 描述無力形體。

2. 描述有力形體。

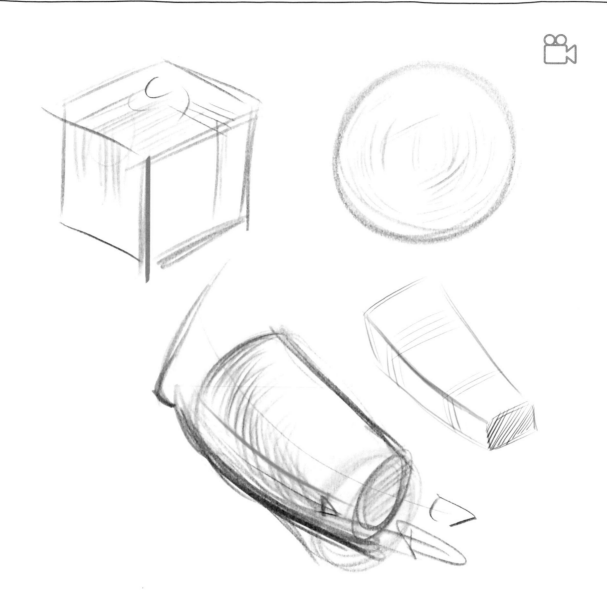

　　方塊和圓球是無力形體，因此，描述它們的表面線也是無力線。表面線條在它們簡單的形體內創造出表面。請注意，當方塊內的表面線越過轉折邊（turning edge），也就是兩個平面之間的邊緣時如何改變角度。我用橘色線標出離我們最近的轉折邊。

　　右邊的圓柱或管狀形體比較有稜角。我的腦子就是用這種方法看形體的。轉折邊很重要。我使用形狀和表面線將無力形體轉成有力形體。在這個描繪力量的最後階段，請看靠近手肘的表面線如何從原本垂直於圓柱中心線的角度橫掃進入圓柱中心線，彷彿有股力量拉扯它，讓它沿著圓管的長度運行。

2.5.1 不用力量塑形

讓我們先雕塑無力形體，因為它比較容易理解。基本上，我們要使用表面線來定義物體。

表面線能幫助你遠離身體的邊線，或是邊線周圍。模特兒在空間中占有一部分的體積，而你想解釋這個現象。請留意你看出來的形體自然中心（the natural center），比如臉上的鼻子、胸腔的中心、或是腹部的肚臍。背上肯定有脊椎骨。至於腿，你會看到模特兒的膝蓋和腳背。如果是手臂，你可以用肱二頭肌或三角肌的中心來解釋這些不同的平面。

讓我們回想金字塔層級，我們要先交代大結構，然後是小結構。先了解胸腔的方向和形狀，再動手加上肌肉。

把你自己想成一位雕塑家，用鉛筆雕出你的模特兒。畫圖的時候，彷彿你正在用鉛筆尖輕撫他／她。感覺你腦中的形體，將它在紙上表現出來。有的時候，學生會把這個練習與畫陰影搞混。我們要找的並不是陰影，而是形體。畫形體的時候不需要光。

再來，不要依樣畫葫蘆；取而代之的是重現模特兒。你必須在紙上將他／她重新建構出來。我通常請模特兒給學生擺十分鐘同樣的姿勢，讓學生有時間畫得更準確。在每一幅畫裡，你也要開始畫出手和腳，它們能為你創作出的圖像增加另一個層次的表情。

在二十世紀初，有一個男人名叫查爾斯‧達納‧吉卜森（Charles Dana Gibson）。他最知名的畫就是「吉卜森女孩」。他的線條熟練地勾勒出結構。他在描述當時社會情境的畫中，每一塊空間裡都有故事。多佛出版社有一本書叫 The Gibson Girl and Her America : The Best Drawings by Charles Dana Gibson。對於我們接下來要討論的內容，他的畫作是絕佳的例子。

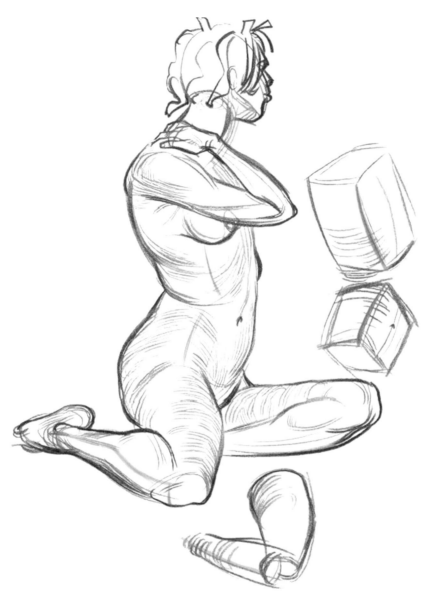

　　我用結構表面線表現出這位模特兒的透視和形體。請看絕大多數的表面線都用於雕塑出模特兒的體積和在空間中占有的位置。還有，胸腔和髖部的表面線如何解釋它們在空間中不同的方向，幫助我們將這個姿勢的故事敘述得更清楚。

　　在右邊，我用簡單的形體畫出這個姿勢，橘色線代表轉折邊。和左腿對比之下，右腿的透視更強烈，向我們猛然伸出的感覺比髖部還明顯。小腿也迅速向後進入紙面。創造出三度空間和有景深的紙面，是畫畫神奇之處。

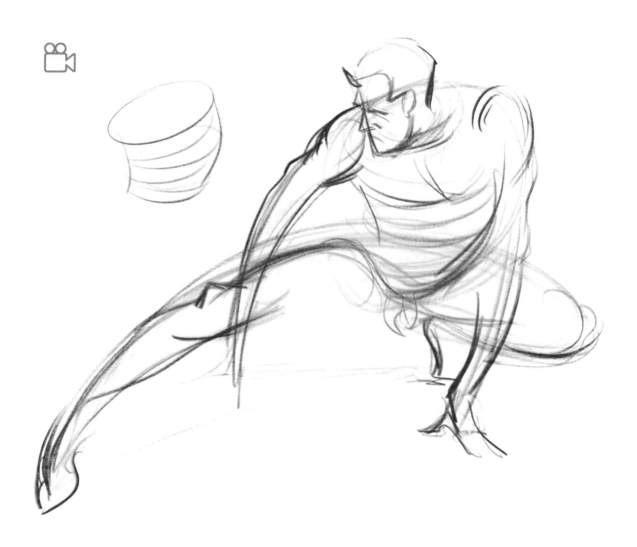

　　我在這裡用了圓柱表現上身。一剛開始分析這個形體時，三條簡單的線迅速發展成結構，參見左上角的小圖。請看雙腿彼此之間如何在身體下方和上身的重量下連接成一個概念。注意那條圈線，從鼠蹊部越過右腿，完成柱狀結構。

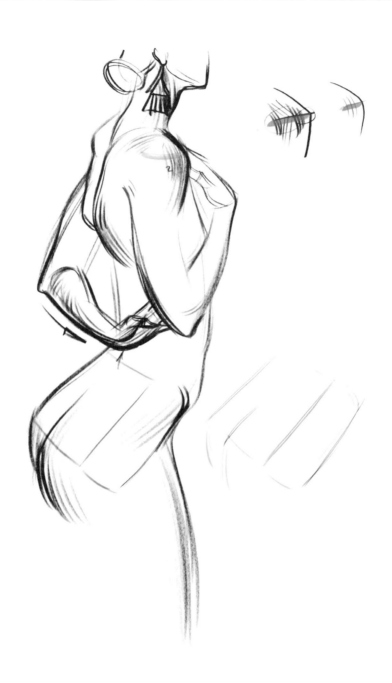

　　這幅圖表示出肩膀和骨盆內的角。這個角，或是說轉折邊，讓我們清楚分出身體的表面結構。在肩膀的部分，請看表面線如何將堅硬的角變成柔美的角，更符合模特兒的性別和她肩膀的輪廓。順著骨盆的表面線顯示出它的側邊表面和框框裡細微的角度變化，組成骨盆的其餘部分。

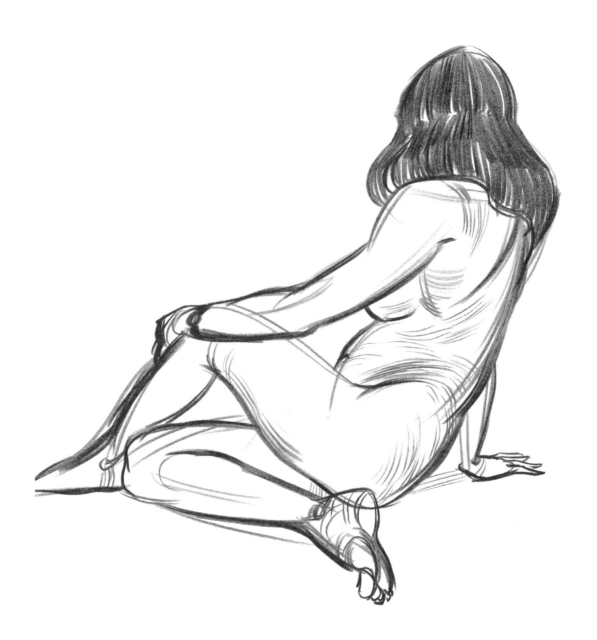

你可以看見，胸腔和骨盆形體由於表面線會合在一起。請看我用線條表達出頭髮的堅硬質感。

我要學生盡可能用力量線畫出模特兒的身體，好加快他們理解的速度。你畫得越多，就會學得越快。

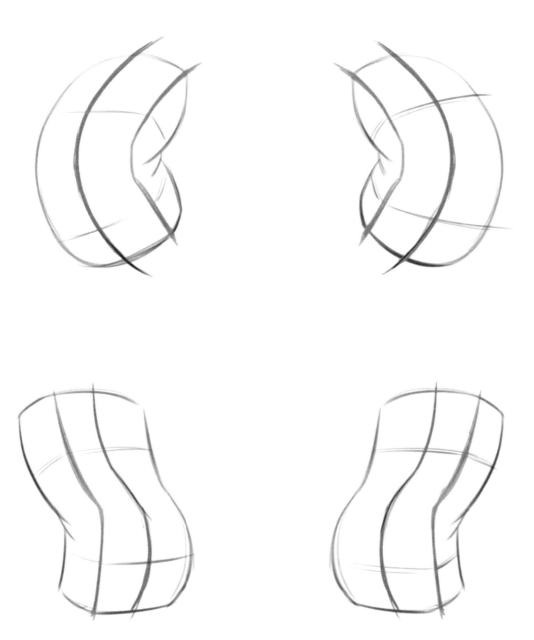

　　這個例子顯示人體的上身軀幹和橘色的轉折邊，如何以不同的力量運動。請注意轉折邊線和人體的外側輪廓線相符，明顯解釋了身體的正面和側面表面。

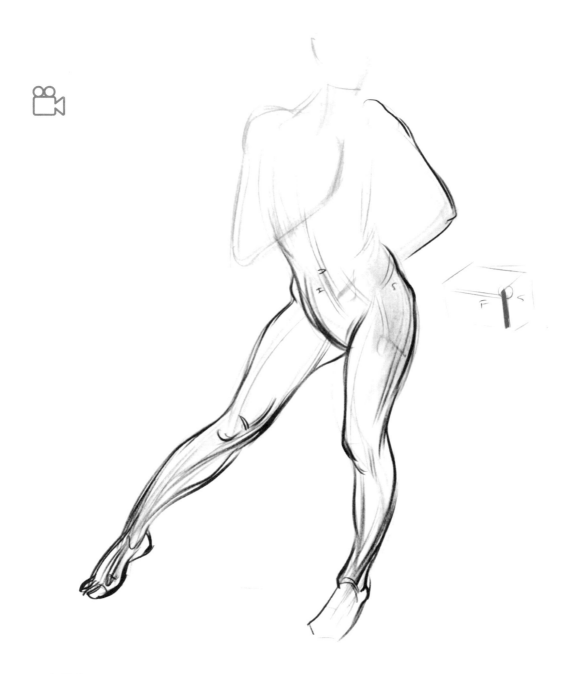

　　力量向下流入骨盆結構。右邊的小盒子表示了圓圈圈出來的髂骨的形體、轉折邊以及頂點。我使用骨盆兩側的髂骨作為結構記號，用來定義下腹的前方平面。垂直的轉折邊也幫助我看清楚骨盆的側平面。

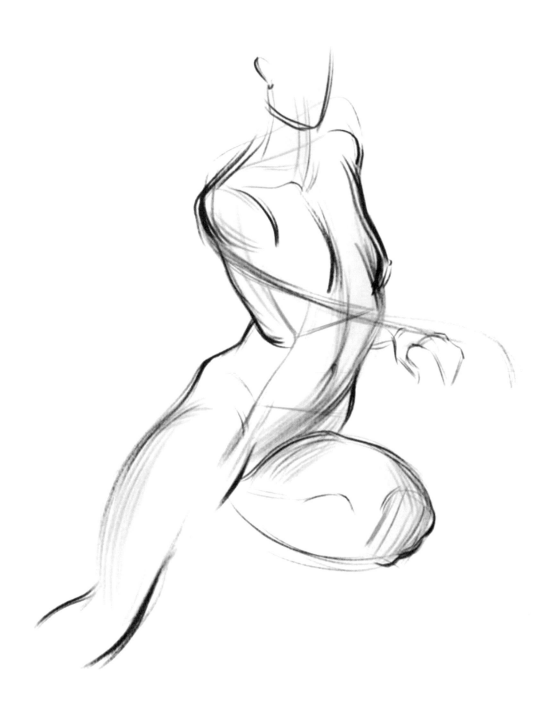

　　力量表面線結合了由胸腔、骨盆、以及膝蓋共同定義的轉折邊，能夠創造充滿力量，充滿體積感的畫作。

2.5.2 使用力量塑形

第一步：盲力量（Blind FORCE）

許多畫畫課中都有一種畫出「盲輪廓」的練習。在我的課上，我要學生們練習「盲力量」畫法。這兩種練習是迥然不同的。盲輪廓教你如何照樣畫出模特兒的「邊緣線」。盲力量則要你看見力量如何順著模特兒身體運行。這個方法極為有趣，而且與名字相反，能令你眼界大開！

所以，讓我們開始用「盲力量」看見有力形體。你坐在椅子上觀察模特兒時，我要你想像自己從椅子上「飛起來」，就像一架小得像螞蟻的飛機，越過重洋向模特兒那塊陸地飛去。模特兒的高度和寬度有幾千公尺，深度有幾十公尺。你越過模特兒的身體表面，遇上第一股力量。你開始用動作順勢描繪這趟力量之旅。你會將之前學到的力量型態當作指引或地圖，翻越模特兒身體上的高山、橫跨平原和小丘。若你發現任何有趣之處，就停下來調查那塊身體部位和相關區域。

你的眼睛、大腦、還有手，會在同一個時間裡位於同一個地方。你必須專注在當下！我是否提過不要看紙面？沒錯，這就是重點！看著力量，別讓你的大腦自行構築出它以為自己看見的。

使用盲力量，我們會學到很多技巧。最重要的一個就是讓你的心靈之眼先紙面而行，而不是死盯著紙面，跟著紙面走。學生們的自我意識會介入於他們自己和模特兒之間。你一定要排除你先入為主的自我才能真正看見。我記得自己做這個練習時，畫完在幾個姿勢之後，企圖抓準外觀的沉重責任感會從我的肩頭釋放掉。如同我在本書一開始時提到的，不要過於在意畫畫這件事，而是要著重你在畫畫時的經驗。畫畫本身只是你和模特兒共處時光的副產品。

嚴格要求你自己在畫出線條時完全不看紙面。學生們在這個過程中表現出的信心和勇氣可以說是非常神奇的。你會發現自己畫畫的時候有多少虛構的線條；現實又比你大腦能想像的有趣多了。從前你之所以畫出無聊的畫作，是因為你並沒真正看見現實。

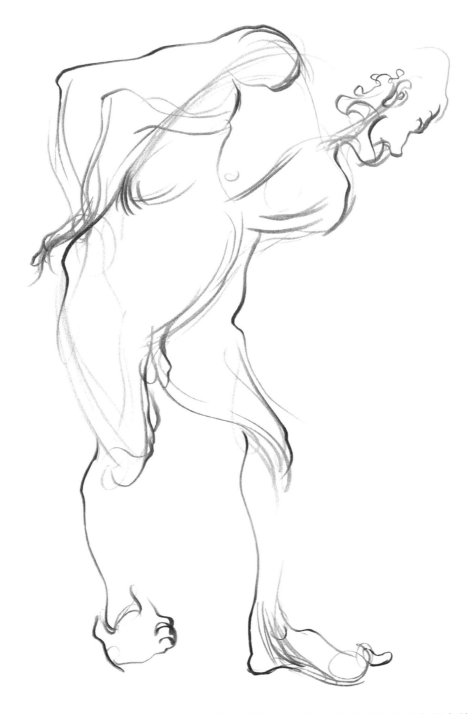

這是一張兩分鐘的盲力量畫。我記得在中途曾看過一次紙面。除了模特兒的左腿之外,其餘的
身軀都畫出來了。請看右膝和左腳傳達的訊息,這些地方表面出了有力的表面線。

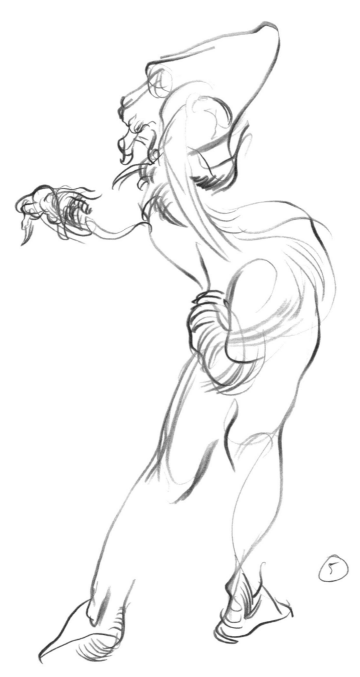

　　五分鐘的盲力量畫讓你看見這段令人興奮的經驗。請看胸腔到髖部的律動，並注意左手臂、肩胛骨、臀部和雙腳的形體。請再看看不同型態的線條變化。我很愛力量試著從右側髖部和下腹爆發出來的感覺，然後又重新接回右臀部。

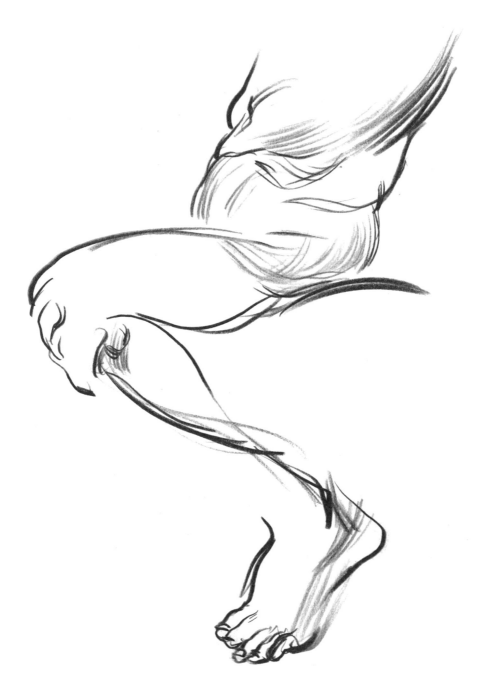

　　這幅盲力量畫的力量從畫的上方進入，在胸腔部分迅速向下轉，橫越到臀部。請注意，這些區域所有雕塑形體的表面線，都表現出我對這些地方的力量和形體的興趣。從腿部往下運行的線條，表達了力量轉移到骨頭嶙峋的腳踝和腳跟的速度。

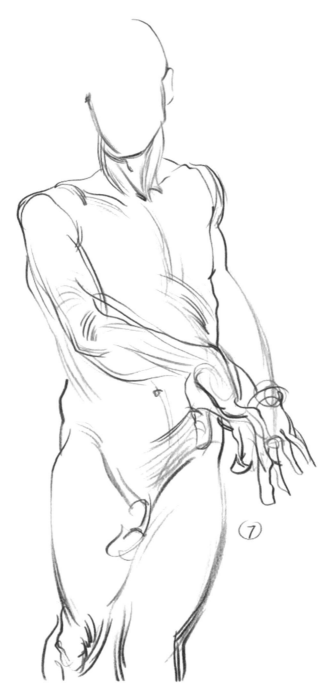

　　在這段繪畫經驗中，力量和形體結合出模特兒的身體。手臂上、下腹部、以及大腿的表面線全都在探討力量在身體表面運行的方向。

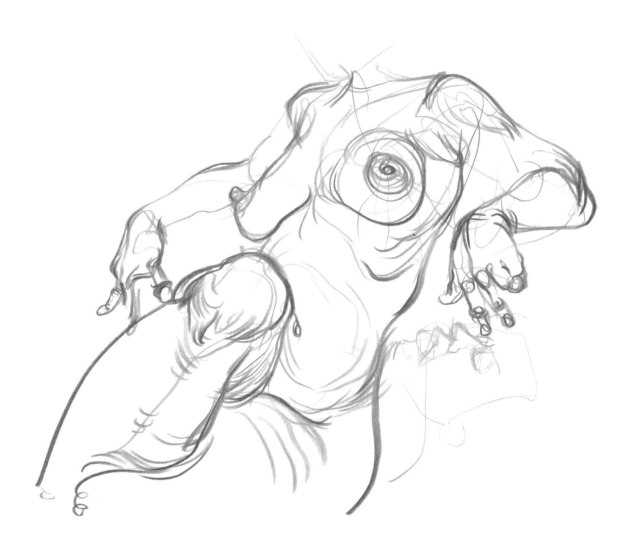

在這段盲力量繪畫過程中,我給學生多一點看紙面的機會。比如說,剛開始畫的時候,他們可以每隔一分鐘看一次,然後是每三十秒、十五秒,最後是隨時要看就看。這張畫是麥克·道荷提按照自己的規則完成的。請看流暢的線條和形體的精確度,感覺非常貼近模特兒。也請看雕塑出模特兒形體的內部線條。

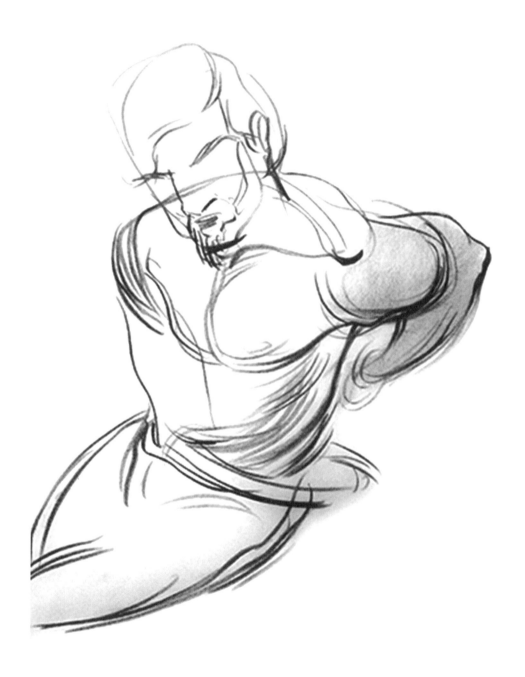

　　當我在羅馬教畫畫的時候，也要學生們做盲力量練習。這幅畫是我的示範畫作之一。請看力量從上背向三角肌底部邊緣或肩膀推進之後，右向下運行到手臂。沿著上身，你可以看見許多表面線將力量引導進入下腹。

第二步：結合眼觀和技巧

有了盲力量的畫畫經驗，你會開始在整副軀體中看見力量，這樣能幫助你察覺結構和律動之間的連接關係。記得，模特兒的形體邊緣線之所以存在，是因為你的座位和模特兒之間的相關位置。如果你或模特兒換了位置或姿勢，邊緣線也會隨之改變。

要成功地近一步畫出雕塑形體的有力表面線，就要邊畫邊看著模特兒，而不是看著紙面畫。有需要的時候隨時停下來，觀察你當時在紙面上的位置，相對於紙面上其餘圖畫的位置。將注意力放在模特兒身上越久越好。慢慢地，你會有能力看著模特兒，記得你看見的事實，然後回到紙面上畫出你看見的。我發現，即使已經有了二十幾年的繪畫經驗，當我感覺作畫經驗有些不對勁時，多半是因為大腦虛構出我需要用雙眼搜尋的假相，而當我在眼觀的時候就會發現事實。

當我想到用線條表現力量和形體時，我會想到米開朗基羅。他是能夠使複雜的肌肉群組（比如背部）一起共同運作的大師。這個任務並不容易。大量的突起和凹陷能使任何藝術家深感困惑進而迷失方向。

我以前從沒聽過海恩利希・克雷（Heinrich Kley）的名字，直到迪士尼的工作人員告訴我。在那個時候，我的畫缺乏形體，克雷的畫卻正好相反。克雷是德國畫家，為德國報紙創作許多諷刺性漫畫。他的插畫充滿生氣和奇想。他先是自信地在腦中完整畫出形體，再用線條表現出來。他的畫裡有半人半馬的怪物、半人半羊的森林之神、跳舞的大象和鱷魚、還有妖精，全部用來表達他的政治意見。有關他的書很容易以美金十元以下的價格買到：Dover 出版社的 *The Drawings of Heinrich Kley*，是很值得的投資。

在線條中注入力量和形體的當代大師是法蘭克・法拉捷特（Frank Frazetta）。你們有些人也許知道他是一位偉大的奇幻畫家，但是他的黑白墨水畫也很充滿巧思，極為美麗。他的筆畫既紮實又有力量。你可以在 *Check out Frank Frazetta* 一書中看見很多絕佳的例子。

體驗一下另一位當代大師理查・麥唐諾（Richard MacDonald）的雕塑。他的雕塑在立體空間中造成的力量感，是你的畫作應該達到的效果。麥唐諾的作品令人讚嘆，透過律動、形體和富有詩意的力量在空間中的存在感，總是給我很大的震撼。你可以拜訪他的同名網站欣賞他的作品。

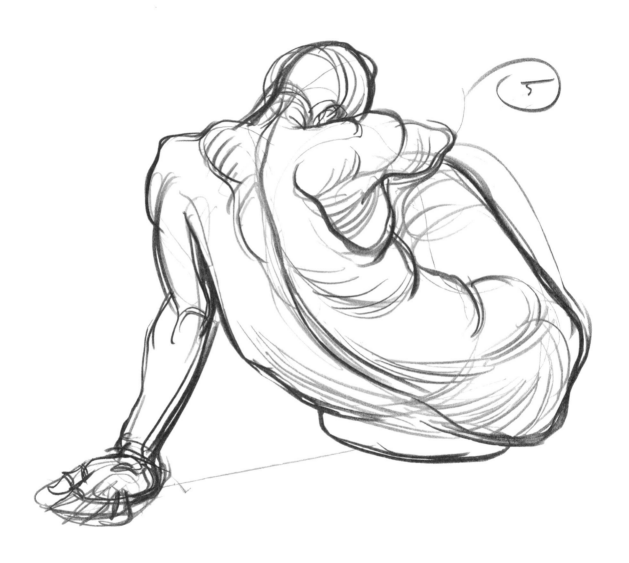

　　這張圖裡的線條同時傳達出了力量的方向和形體。請看下背如何掃進雙腿。他那條和主要方向相反的左手臂支撐住上身向另一邊橫掃的力量。

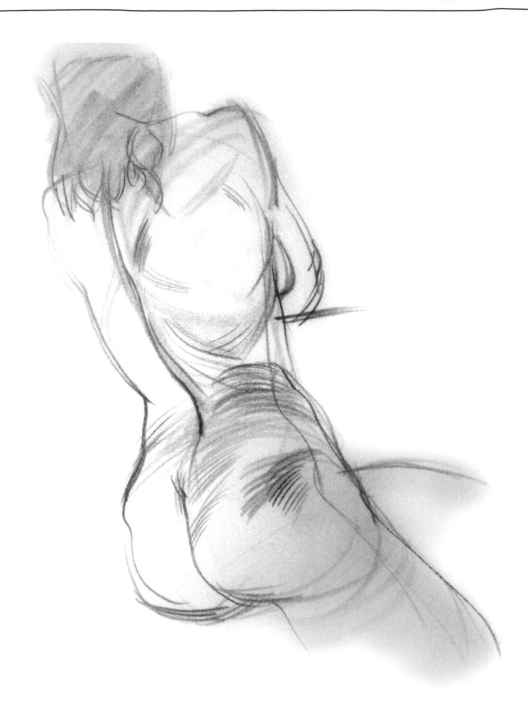

　　又是一張我在羅馬畫的圖，表現出我對模特兒下背部的觀察，以及形體如何轉過身體側面的邊緣線。

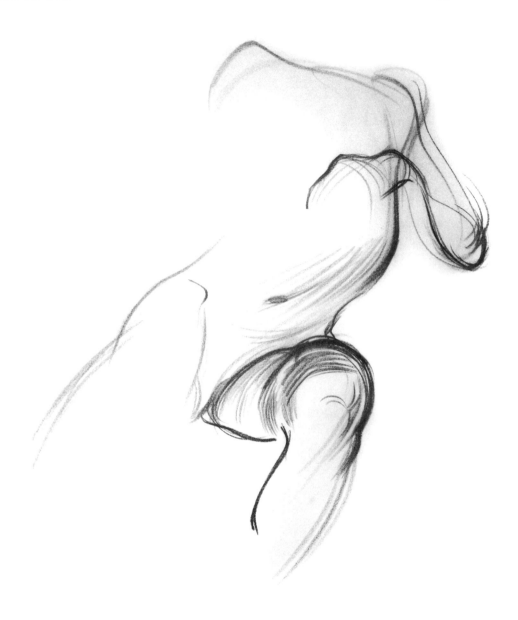

這張圖裡的表面線清楚實在地表現出前縮透視的腿和下腹上部。下腹的線條與力量方向相符。

圖中的力量表面線有兩個功能：

1. 從胸腔底部將力量拉到骨盆對側。

2. 向頁面突出的腿部具有的渾圓感。

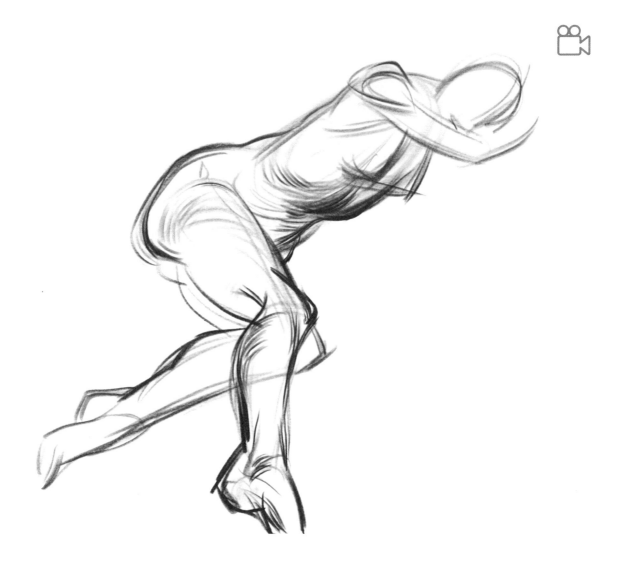

　　力量表面線又一次從胸腔底部拉出，向下橫越腹部。它也定義了力量和雙腿的渾圓感，雙腿同樣地朝我們眼前伸。這一幅和上一幅畫的姿勢雖然完全不同，力量表面線的用法卻一樣。

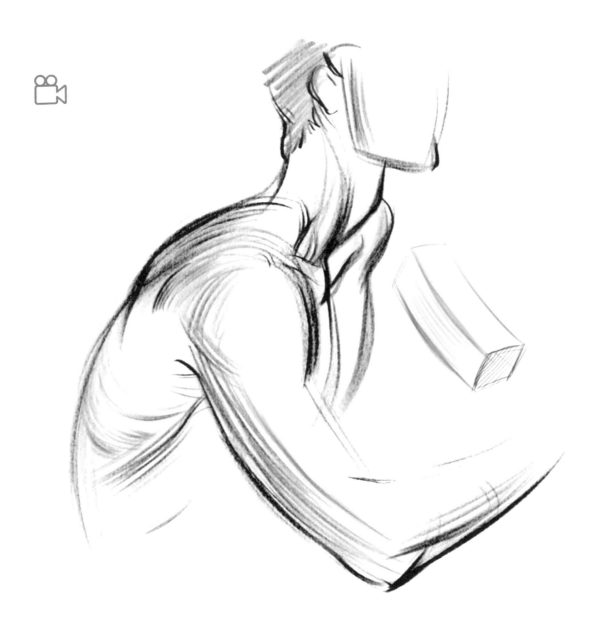

　　將力量表面線和轉折邊結合在一起，讓我能夠清楚地建立起定義肌肉群的形體。這裡，我們看得到三角肌、闊背肌、斜方肌和胸鎖乳突肌。右邊有一張簡圖，表示一剛開始在我腦中簡化的上臂形體。

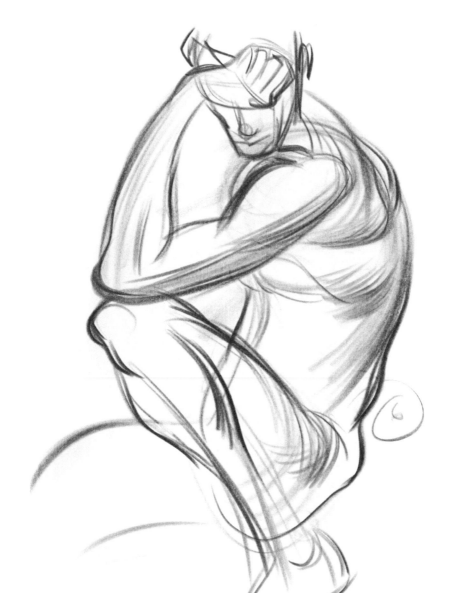

　　這張圖著重在使用有力形體線建立解剖構造。請看表面線如何從後背連接到手臂，以便表現出手臂抬起時的拉力，以及在空間中向前扯動的狀態。想像你用畫筆觸碰模特兒，這樣能幫助你在模特兒身上畫出表面線。

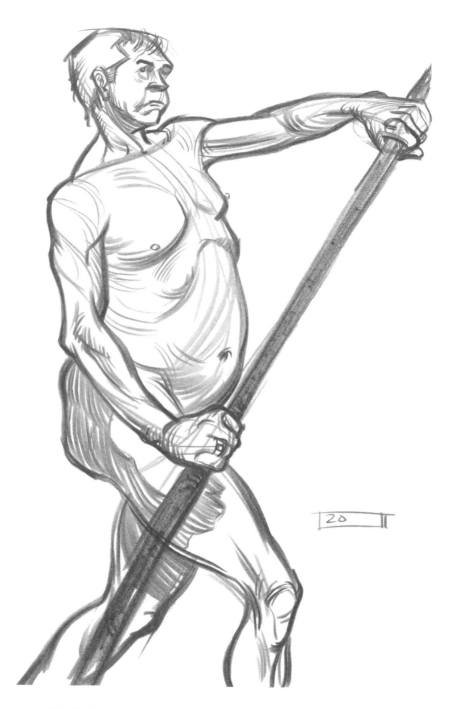

這裡呈現的是一段雕塑模特兒的經驗。請看左前臂的表面線，展示了體積和力量向下掃進手部。還有腿上的陰影，以及我讓陰影緊貼著身體表面，而不是畫出扁平的陰影形狀。

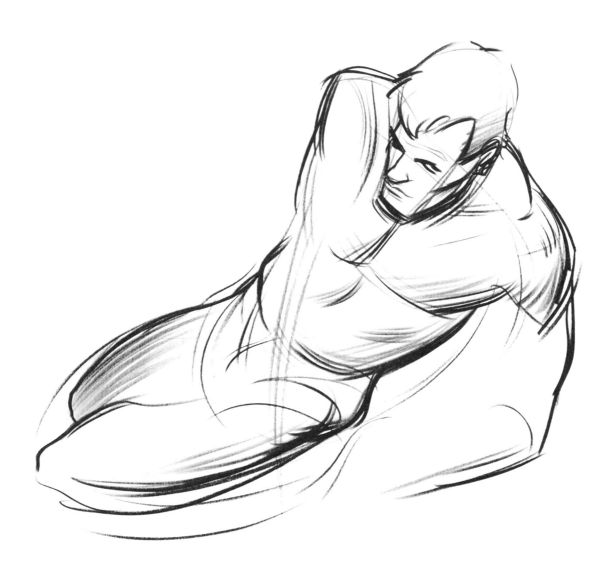

　　我著重在雕塑模特兒的身體底部表面，以便徹底了解這個姿勢中的重力影響。請看右邊大腿中，力量表面線帶有的速度感，向後方射進紙面。

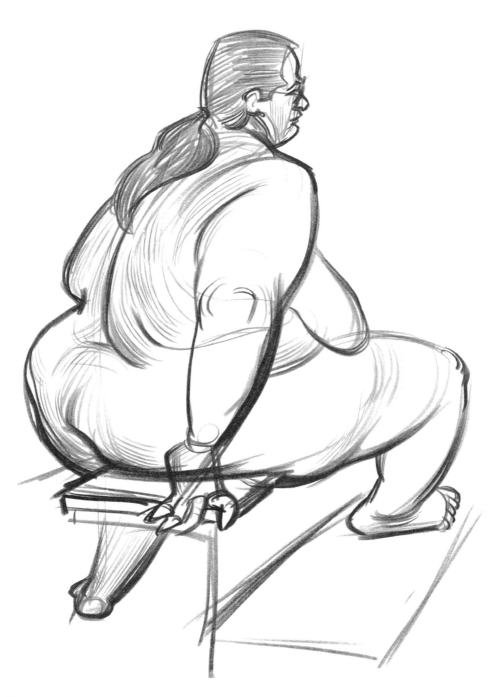

　　環視這張圖,看結構的線條如何同時詮釋出力量。我畫這張畫時,先用線條掃出後背,這些線
解釋了力量和形體。

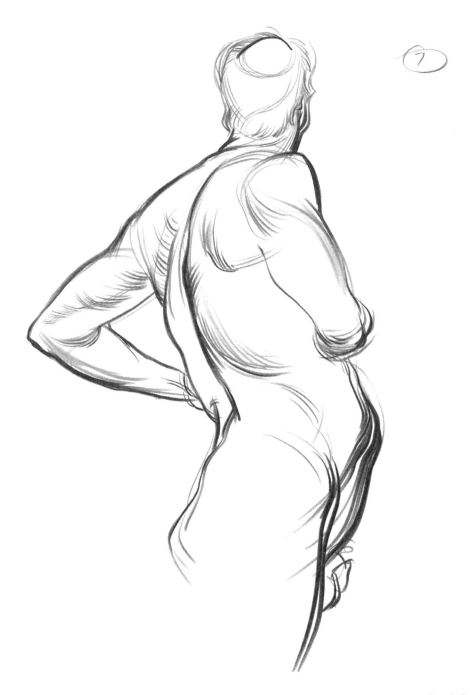

　　又一次，表面線幫忙詮釋出有力形體。我們看到力量的方向，它們又是如何影響形體。請看胸腔掃向腹部的線條。你可以在三角肌和肱三頭肌外側邊緣看到律動。請注意頭部，表示頭皮的粗硬線條和頭髮的柔和線條之間的對比。

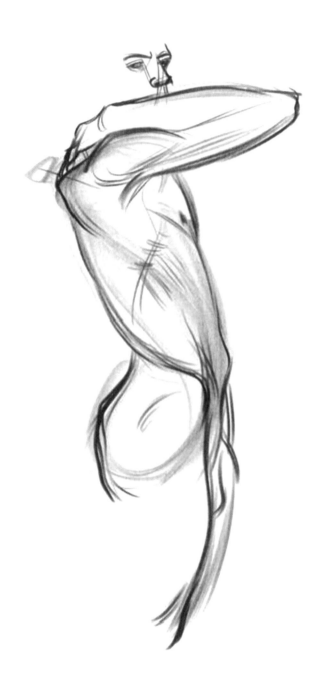

接下來，我使用的力量表面線會越來越少，但是已經足夠適時定義出形體。三角肌底部的線條描繪出它的邊緣。沿著胸腔，鋸肌向下拉到骨盆邊緣。骨盆和股四頭肌有幾條線表現出雙腿上方肌肉群的厚實感。

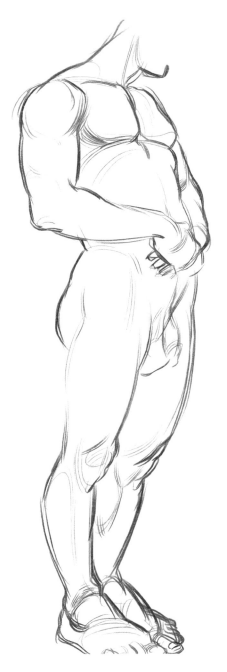

　　有效益又有效果地使用線條，能幫助我們感覺出模特兒形體的結實度。厚實的腳和模特兒體重加諸在它們上面的重量，經由所有的表面線表現無遺。請看膝蓋和胸腔的渾圓曲度，顯示出結構。這張圖仍然是四點透視。

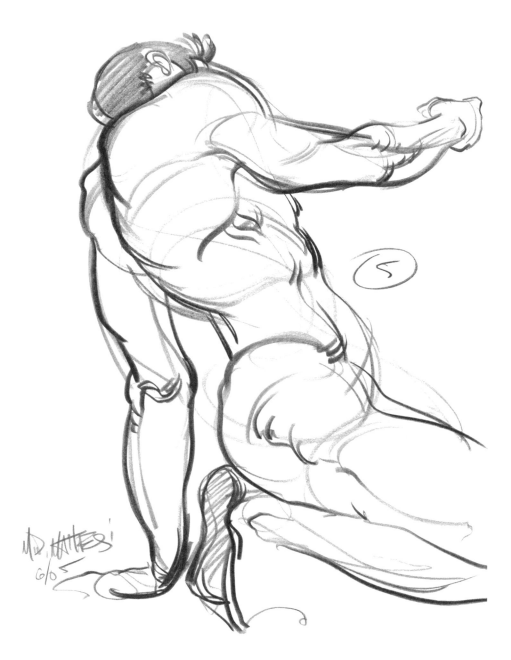

　　強大的戲劇性、速度感、結合有效的形體，能夠創造出像本書封面上的圖畫。當模特兒擺出這個姿勢時，我的第一個大概念就是：他是正在任務中行動的間諜，跪在地上開槍。請注意關鍵區域裡重複的兩種或三種筆畫，表現出形體在空間中的方向；比如說腹外斜肌、腿的上部、以及前臂。

2.6 重疊和相切

讓我們探討幾個空間的視覺規則。

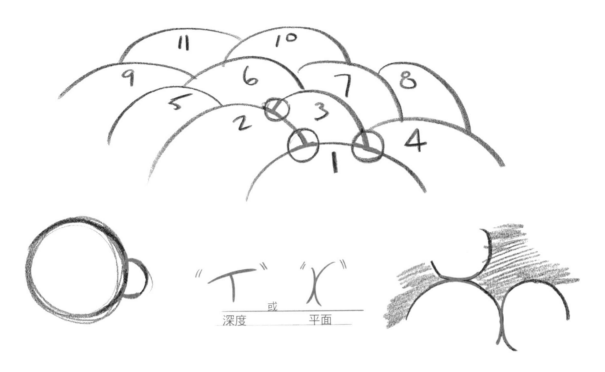

第一個視覺規則是重疊。請看形狀1是最靠近我們的，11離我們最遠，這是經由重疊手法表現出來的。一條線碰到另一條線時就此停止，這就是重疊。這樣看起來像是第一條線跑到第二條線後面去了。左下方的圓圈也給我們這種深度效果。我聽過有些老師稱之為「T」規則，因為交會處看起來像字母「T」。

在迪士尼，他們非常不喜歡看到相切，這是有原因的。你可以在上面右下方的圖中看到，如果兩條線僅僅是相切，並沒有哪一個在空間中占有主導地位，這種缺乏空間優先性的狀態就會造成扁平的視覺效果。「X」形的線性連接就是這種視覺效果的成因。你要決定何者離你最近，讓畫向空間中延伸。圖中，三個圓圈看似全位於同一個平面。重疊能夠幫助造成前縮透視感，我們會在這一章裡進一步討論。

有了這些概念，你在畫模特兒的時候可以自問：什麼離你最近，什麼最遠。享受兩者之間的繪畫深度，用重疊將它們表現出來……留意那些相切線（tangent）！

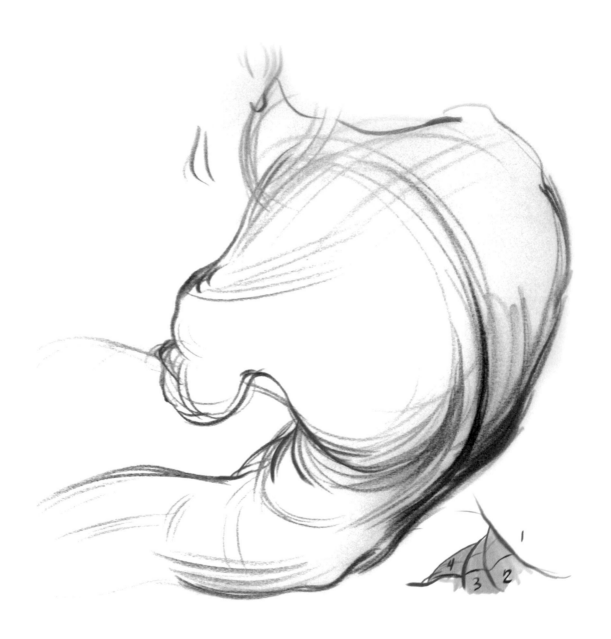

　　使用最少的表面線，讓我們更清楚地看見形體。這樣能幫助我們用重疊概念創造形體和深度。請看我們如何經由編號1的闊背肌，向下進入紙頁深處編號4的下腹部。

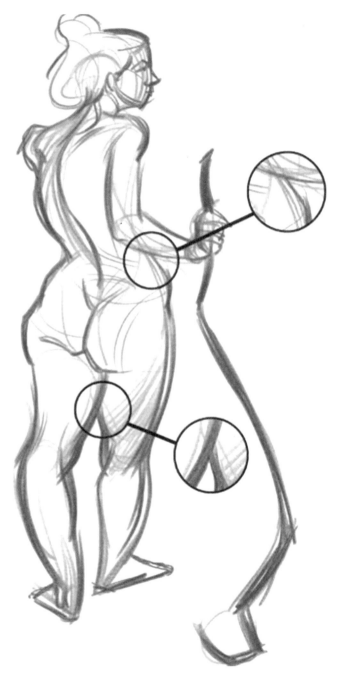

　　到了這個階段，我們不需要使用所有的表面線就能建立起紮實的結構繪畫。她的背部中心線，也就是脊椎，幫助我們建立所有的結構。臀部和髖骨區域有許多重疊線條，詮釋出深度。請看兩條線會合的地方，一條線如何越過另外一條。兩處特寫讓你看清楚有「T」字形重疊的位置。

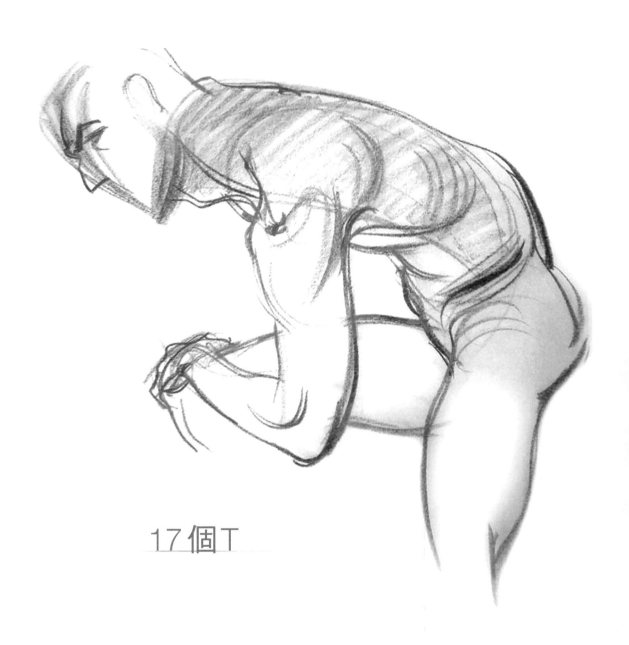

17個T

　　這裡，我標出17個重疊部分，它們增加了這張圖的空間可信度。最重要的重疊部分是位於腿前方的手臂，以及手臂連接的後背位置。腹部、頸部、以及放在膝蓋上的手，也有比較不明顯的重疊。

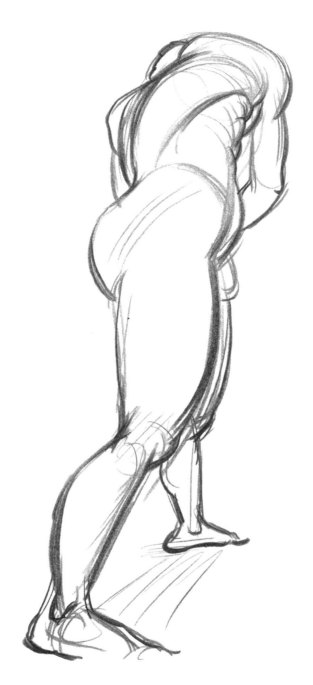

　　力量猛烈地從模特兒垂直的右腿向上爬升。抵達臀部後，很快地越過上身射進紙面深處。請看胸腔遠離位於腹部前方的臀部。闊背肌和肩胛骨穩穩地棲在胸腔上，頭部朝向水平線。重疊狀態幫助將背部分成左右兩半。

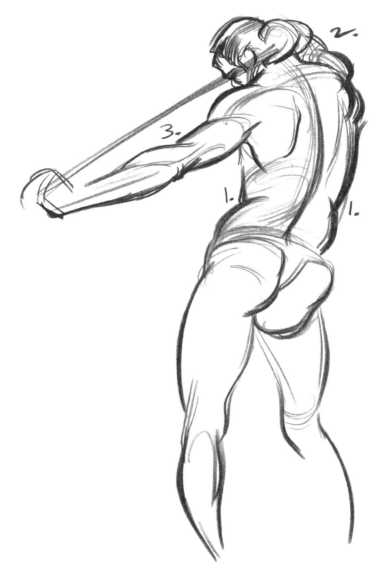

1. 最明顯的重疊位於胸腔拉伸超過髖部的深度。

2. 他的右臂前縮透視感非常強烈。我們先看到三角肌，然後是肱二頭肌，最後是進入紙面深處的手肘。接著，我們的視線又收回來從前臂到手，以及位於手側的臉。

3. 這裡有幾個比較柔和的重疊現象造成空間深度。此外請你也留意那些掃過的表面線，幫助我界定模特兒的形體。

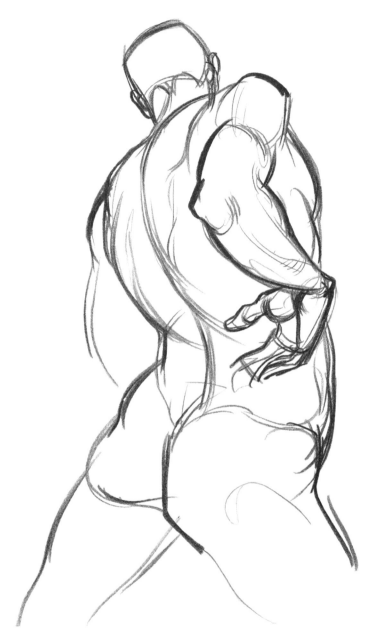

　　畫中，模特兒的手肘離我們最近。其他身體部分由於重疊的關係，都在手肘後方。視覺上的小提醒：我學到如果物體有比較重的邊緣線條，線條內部卻包含比較少的訊息，會使那個部分向前突出。現在，當我畫畫的時候，這個原則會自動出現在我的腦海裡。我讓比較近的物體具有比較重的邊緣線。在這張圖中，這種做法讓我將整條右臂微微地推離模特兒的身軀。畢竟，你要把你的想法盡可能清楚地表現出來，所以這是考慮結合重疊手法時的另一個技巧。

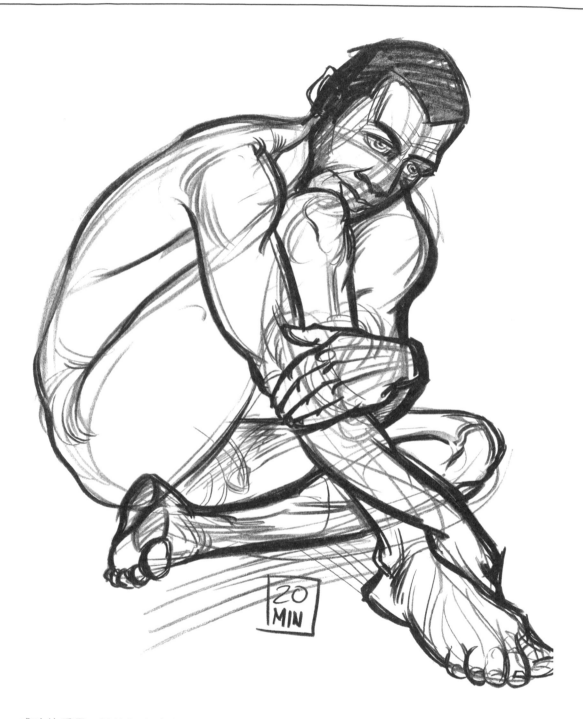

　　成功的重疊，讓這幅畫清晰易懂。除了所有重疊的部分，請注意三角肌位置的表面線將我們的視覺動線掃進手臂的律動裡。

2.7 前縮透視

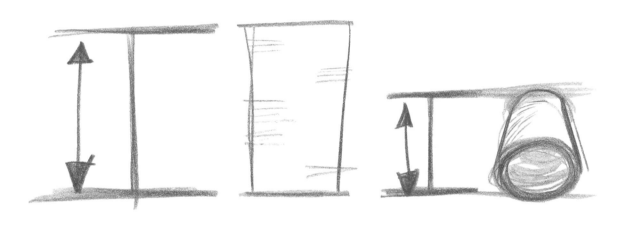

　　前縮透視是指將畫中線條之間的距離縮短，創造出深度的做法。在上面的圖中，我們看到一根圓管。右側的圖顯示出圓管頂端到底部的距離被縮短了。這種做法馬上告訴我們的大腦：管子直指著我們的方向。將前縮透視和尺寸結合起來能夠製造出具有戲劇性的深度。當學生們問我前縮透視是什麼時，我給他們的第一個建議就是畫出眼中實際見到的。你的大腦會企圖將你看見的平面化。你要接受事實。比如說，當一條腿呈現前縮透視時，注意關節之間的距離，看看它們彼此之間的距離有多麼近。

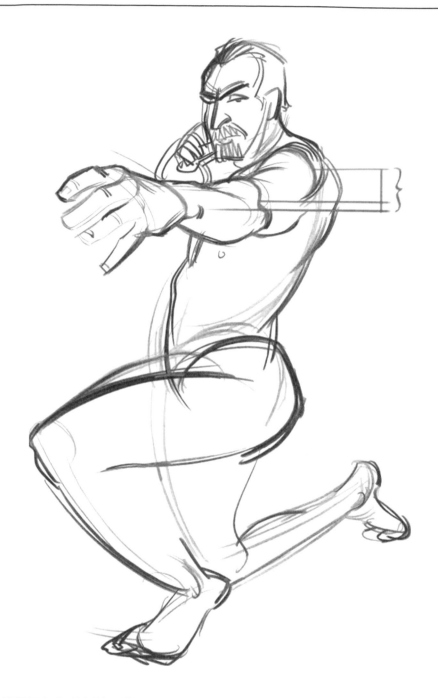

　　這裡的前縮透視頗為戲劇性。我在肩膀、手肘、以及腕關節標出橘色記號，我們就能看出它們的垂直距離有多近。在這個前縮透視的空間裡，重疊也和縮短的距離一起描述出手臂關節之間的形體。

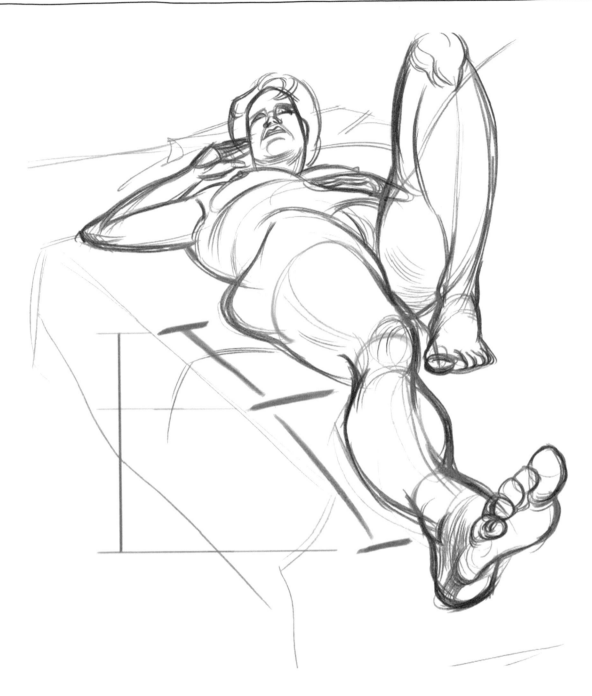

　　我畫出了模特兒右腿關節之間的距離。你可以想像她如果站著,這些關節之間的距離將會有多大。請注意髖部和膝蓋之間的距離,比膝蓋和腳踝之間的距離還短。物體的空間深度越深,彼此的距離就越短。我也標出了許多重疊的部分,它們加強了這幅畫的空間深度。

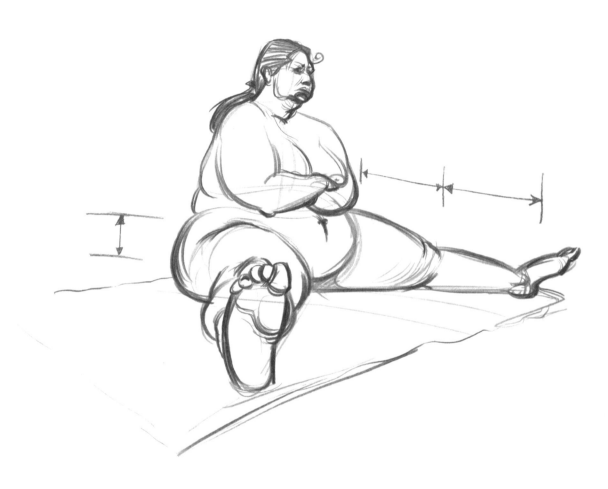

　　這塊三角形空間將我們從模特兒的右腳帶到頭部，再到她的另一隻腳，我們看見那隻腳的尺寸變小，使我們連帶看見空間或深度。再者，請你也留意重疊如何將空間向後推。觀察相對於左腿，模特兒右腿的前縮透視效果，請看她的大拇趾和髖部距離多近！

　　這一章裡所有的討論主題都是為了幫助你詮釋有力形體。你必須有能力用四度空間中運行的律動描述出形體。在動畫裡，完成的作品並沒有明顯的表面線。流動的形狀才重要。這些形狀是透過對力量和形體的透徹了解創作出來的，簡言之，就是從曲線到直線。這也是第三章要討論的主題，力形（有力形狀）。

力形的主要概念

1. 學會四點透視，透過空間看世界。

2. 練習盲力量。用你內在的眼睛遊歷，超越你的紙面，抵達模特兒所在之處，跟著力量的路線繞行模特兒全身表面。計時限制自己不看紙面，當有需要的時候甚至完全不看。

3. 雕塑模特兒。想像你用畫筆觸摸他們。

4. 畫許多人頭，觀察兩點和三點透視。

5. 留意解剖中心。

6. 學習解剖學。

7. 繞著模特兒走，察覺身體的渾圓感和輪廓變化。

8. 座位靠近模特兒，看出更明顯的深度。

9. 畫畫的時候要走在你的畫紙前，而不是緊追在後。

10. 留意前縮透視和重疊。

第三章
力形（有力形狀）

　　約翰・盧傑利（John Ruggieri）和已故的傑克・波特（Jack Potter）都曾在視覺藝術學院任教，教我學會在看世界的同時也辨認出形狀，激發我對形狀的表達力和效益的好奇心。將世界看作許多形狀是既刺激又抽象的事。

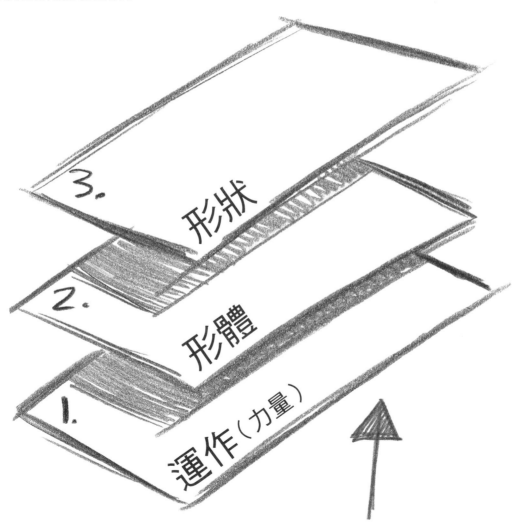

　　讓我們當作自己是透過濾鏡畫圖。在第一章裡，在我們眼前的濾鏡就是力量和它的不同面向。第二章的濾鏡是形體和幾個圖像技巧，賦予我們空間和深度。這章的濾鏡是形狀。形狀之所以存在，是因為前兩片濾鏡。

　　形狀給我們即時的長度和寬度。形狀透過重疊和比例，暗示出深度。這一章的最終目標是看出來力量、形體、形狀其實是一體！沒有形狀就沒有形體，沒有形體也就沒有形狀，力量則指揮兩者的功能。

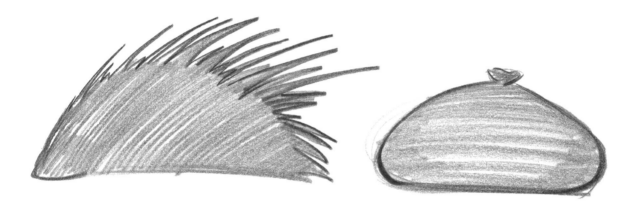

3.1 力形

　　這裡，我們看到刺蝟和水球的外型。一個呈現的是剛硬、具有侵略性的尖刺，另一個卻柔軟平靜。大自然神奇地依照功能設計出這個世界。如果將這兩個形狀分解成最基本的組成元素，我們就會看出來它們都使用了不同程度的直線和曲線。曲線表示向上的力量，兩個形體底部都有直線表示硬質的底部。這種直線到曲線的變化就是有力形狀的開始。在接下來的圖中留意這些形狀。

　　在迪士尼工作，讓我理解到形狀有吸引人和不吸引人的分別。我喜歡稱它們為有力和無力形狀。如果你真的理解某個東西的功能，它就是吸引人的。

　　講到無力形狀，你可以看看老卡通裡的人物，手臂和腿都像橡皮管一樣軟趴趴的，附著在他們身上的四肢並沒給他們帶來不對稱的有力能量。它們的平行狀態製造出毫無功能性的形狀。

　　吸引人的設計，或者說有力形狀，能幫助我們在形狀的結構裡看見力量和形體。要做到這一點，我們可以透過對直線到曲線的認知。我們在第一章裡已經稍微提過這一點了，因為它和力量有關係。現在，不同有力線條之間的關係能創造有力形狀。直線是剛硬的結構，曲線是有彈性的力量。

在畫形狀時，學生們常會掉進的陷阱是忘記力量和形體。力形的原理，並不是某個你必須強加在外形上的東西。就像我們在前面談過的，力形是真實狀態，你要學會看見它。

有效的形狀來自於力量和形體的結合。

3.1.1 力形的「不可以」與「可以」

既然我們已經討論過何種線條能創造出力量和形體，現在就讓我們討論形狀的不可以和可以。請注意它們和第一章力量的原則之間的雷同之處。

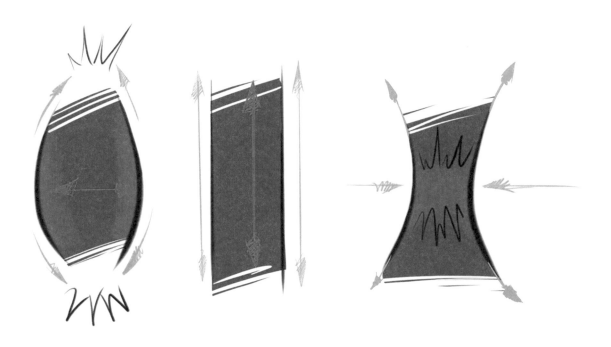

首先是「不可以」。

左邊：這是包了糖果紙的糖果或香腸形狀。由於對稱的向外作用力在中心兩側作用，使力量在
形狀的頂端和底部相撞。

中間：這是管子或圓筒形狀，平行的線條創造出對稱的形狀。力量沒有機會越過形狀移動到另
一個位置。

右邊：力量對稱地在形狀外面兩側擠壓。力量向兩端散發，不會留在身體的律動中。

現在讓我們看看「可以」。

1. 畫斜向的力量。這樣可以創造出律動。回想我稍早做過的滑雪擬喻。

2. 看出人體中直線到曲線的簡單面貌。這裡，我們創造了一個有功能或是有力量的形狀。它看起來有吸引力，因為它的概念具有對比，還有方向性，不含任何鏡射複製的狀態。

3. 曲線是運行穿越形狀的能量，直線幫助導引能量的路線，建立形狀的結構。

4. 這些規則能被廣泛地應用，只要在設計形狀的時候不違反規則，你都能大量運用在寫實或抽象創作上。

3.2 力量團塊（FORCE BLOB）

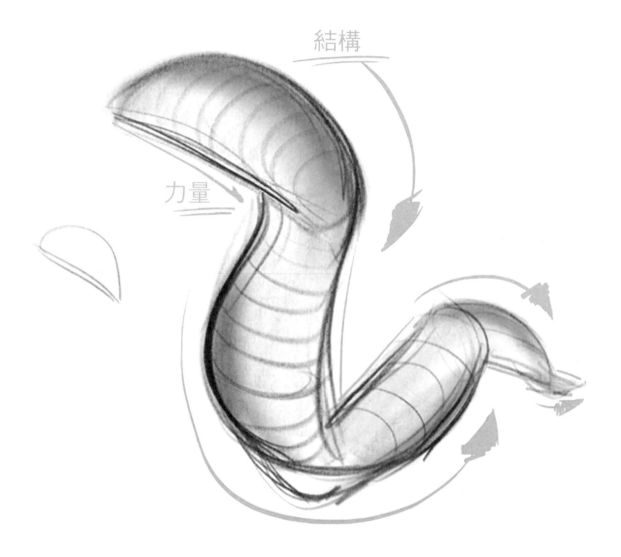

力量團塊指的是在平面的力量形狀裡加入形體結構的位置。請注意一個力量團塊如何跟隨律動連結到第二個力量團塊。綠色線表示出近似直線的結構。

力量團塊的概念，能讓你的大腦掌控與力量結合之後具有功能的可塑形體和形狀。

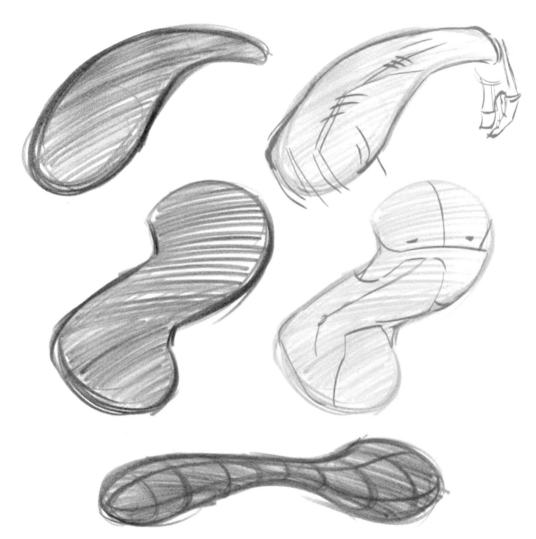

　　本頁最上方有三個形狀：圓形、方形、三角形。沒有一個讓我們聯想到力量或形體。它們沒有有力方向，因為它們的形狀均衡對稱。它們也沒有力量。下面的形狀卻飽含生命力和流動性。請看最上排的形狀如何轉化為手臂，下排的轉化為人體軀幹。最下面的是一個加上形體線的抽象形狀。這就是本章的主要概念。

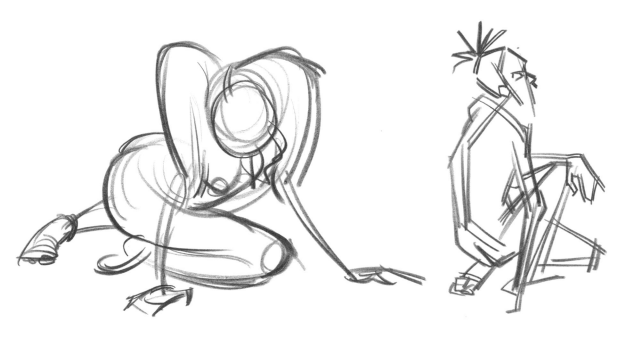

在我們繼續往下討論之前，我要你看看直線和曲線用於描繪人體時造成的不同效果。

1. 這是一張有力的畫，強壯的曲線帶著我們在模特兒身上遊走。

2. 如果只用直線畫圖，能量會變成這樣。裡面沒有力的能量。看起來只是在畫角度。如果只用直線，人體看起來會沒有能量；如果全部都是曲線，就會缺乏力氣和結構。所以兩者在每個形狀裡要均衡分配，我們用對比概念畫出來的畫看起來才會具有可信度。

3.3 輪廓

讓我們用層級概念來看形狀。最大、涵蓋範圍最廣的形狀是輪廓。輪廓是具有細節的形狀，由整個物體的外框造成，是繪畫時的關鍵元素。輪廓幫我們不受干擾，清楚地看見整個物體。光是從輪廓，你就能看出姿勢想表達的故事。

輪廓讓你看見平面上的每個部分和其他部分的關聯性。形狀的尺寸能帶來深度。形狀能給你力量，一個好的輪廓，甚至可以透過和別的形狀重疊以及改變比例來暗示出形體。輪廓可以暗示個性、情緒、以及更多線索。

「先被完整地察知，才能被清楚地表達。」（What is conceived well is expressed clearly.）

尼古拉‧布瓦洛（Nicholas Boileau）

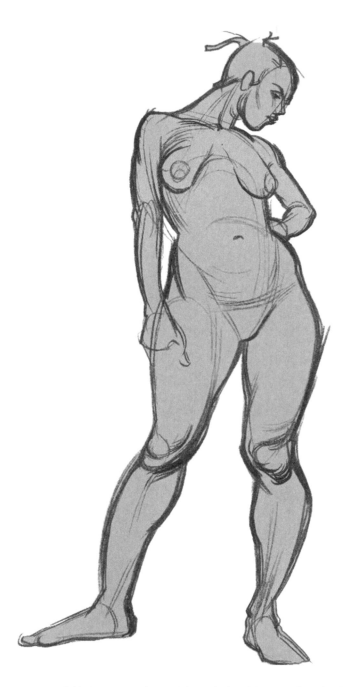

　　這裡是一張完整的女性軀體輪廓。請注意正形空間與負形空間。光用輪廓，就能表達許多訊息。我們可以看見力量如何將這個平面形狀從頁面左邊向右邊下推。不要忘記，輪廓來自於形體。所以我才會放在第三章裡討論！你必須清空腦中的想法，以便看見這些出自於結構的形狀。

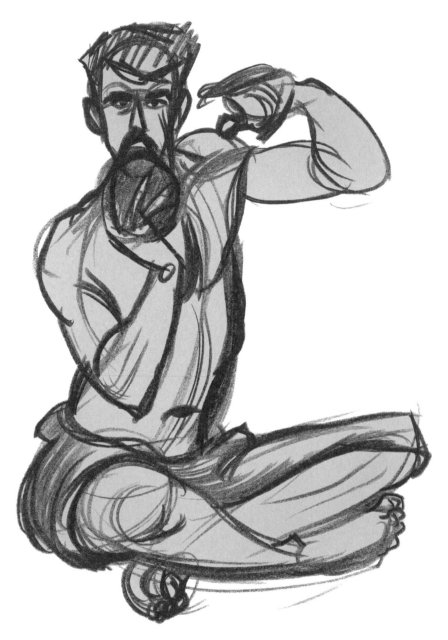

　　基斯的畫裡有大量的力量和形體。你可以看出來，他看見了上半身和下半身的連結關係。我很喜歡左手臂裡的「鏤空筆畫」，還有透過頭髮看見頭部的效果。他在模特兒左手看見的有力形狀非常精采。這幅畫的主要問題在於它的輪廓。模特兒手裡拿的球體融入身體的形狀了。左手臂倒是表現得很明確。我不讓學生們照他們的需要憑空虛構，但是基斯當時可以挪到另一個作畫位置，找到一個能夠將輪廓畫得更清楚的角度。

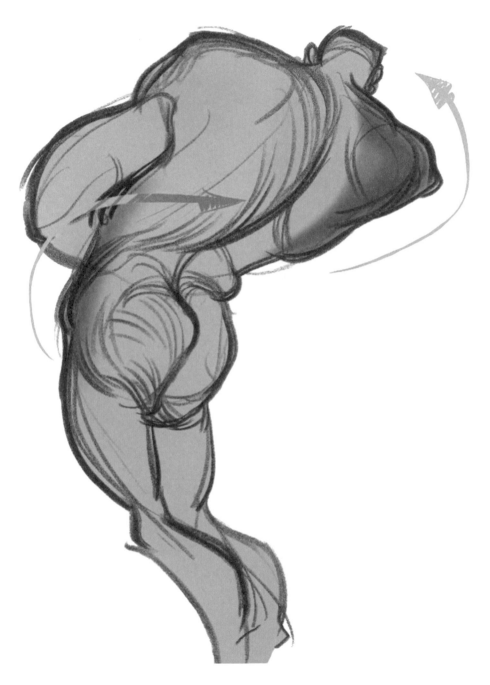

　　麥克・道荷提畫出力量和形體共同造成的清楚輪廓。請看律動和作用力如何從右側向內推,然後和左邊的骨盆連結起來。這個律動的成因是身體想對抗地心引力取得平衡。右肩膀是這個姿勢的導引邊。

3.4 形狀內的導引邊！

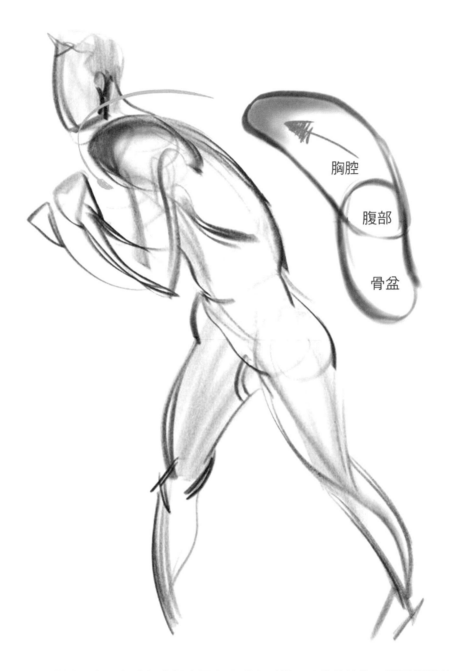

胸腔

腹部

骨盆

　　如果形狀有明顯的導引邊，有時候我們會更容易看出形狀而不僅是線條。導引邊指的是身體上某個形狀的邊緣，透露出身體的行進方向。這裡，我們看見肩膀是上身形狀的導引邊。

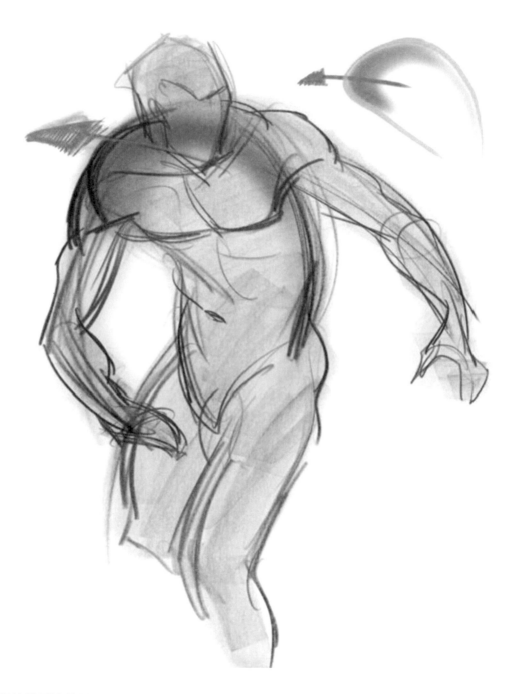

　　這裡的導引邊位於後背的左上方橘色區域。模特兒的頭和手臂朝著另一個方向，創造出具有能量的姿勢。

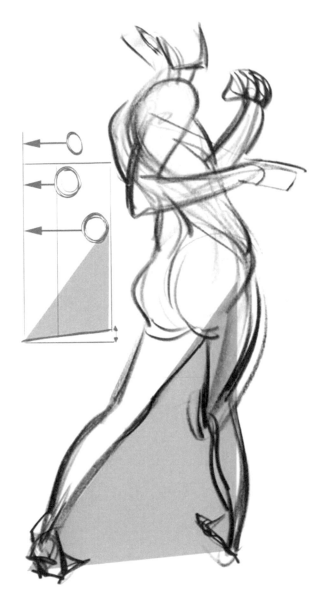

　再一次，導引邊位於上背，定義了上半身以右臀為頂點旋轉的動作。因為這一章討論的是形狀，我要看你們分享一個我用來支持平衡的技巧。在畫站姿時，找到雙腿之間負形空間造成的三角形。這個區域和地面的透視線相配合之後，會定義三角形。

　這個三角形很重要，因為根據這個形狀和它與上方身軀的相對關係，你能看出人體是否平衡。請注意，身體沒有一個部分超出伸長的左腳位置，全部位於三角形寬邊之內。姿勢中的上身部位也許會超出雙腿創造出的三角形，但是人體必需想辦法保持平衡，通常是將手臂抬起來。

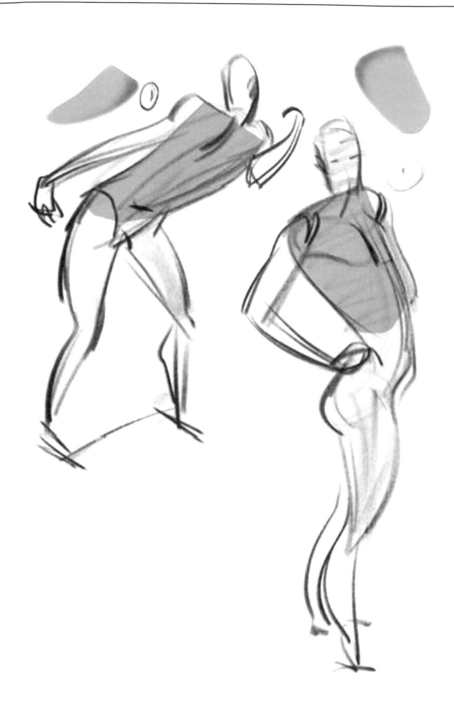

　　這兩幅全身畫分別是在一分鐘內完成的，使用了力量、形體和形狀。我特別另外畫出上身的形狀好讓你看清楚，以及作用力造成的導引邊位置。讓我們仔細看看力量挪到四肢時的力形。

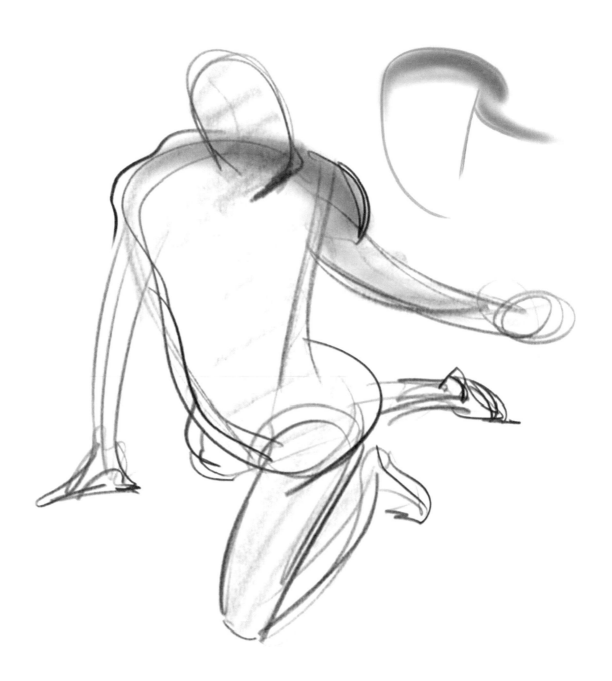

　　在這幅一分鐘畫作裡，我看到的第一個概念就是從前胸的曲線到背部邊緣的直線。然後是手臂、腿、頭部等朝主要形狀外延伸，尺寸較小的力量形狀。

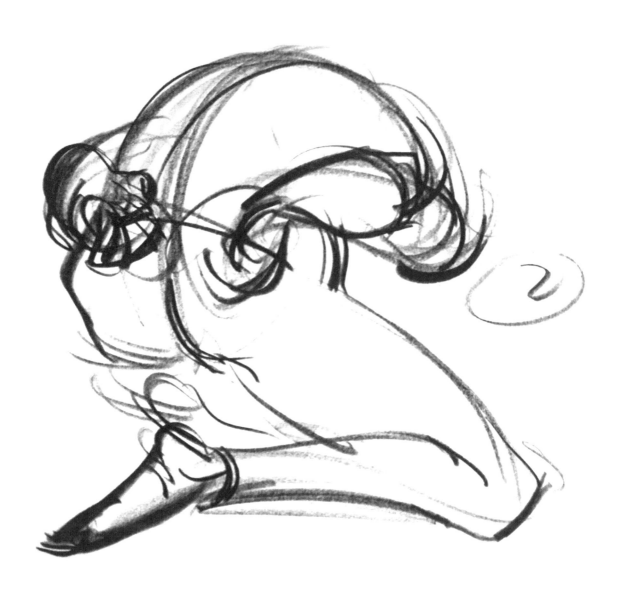

　　一旦了解了力量形狀，就能在兩分鐘內畫出具有潛在情緒的畫。背部強烈的曲線是由胸部區域一條隱藏的直線所支撐。我用線條創造出形狀，肩膀的粗線條告訴我們這裡有多少力量在作用。

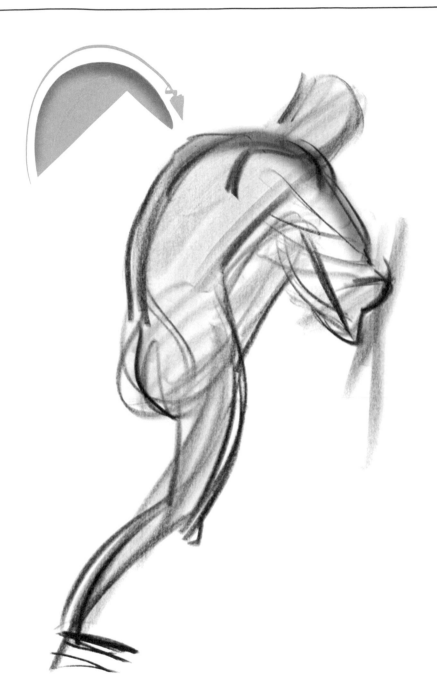

　　直線到曲線的型態，可見於從軀幹到腿部，和頭的內部。左上方的圖示表示軀幹到手臂的形狀。長曲線受到作用力影響，特別是右肩膀頂端。

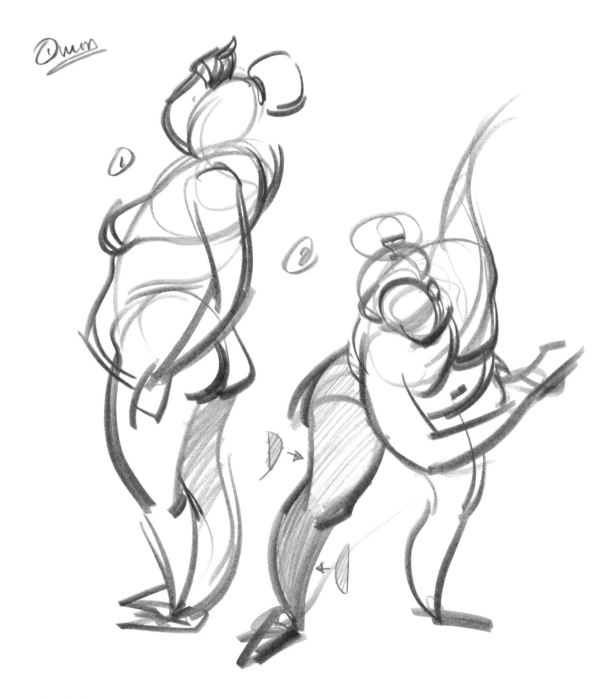

　　這裡的速寫呈現了使用形狀的效益。形狀配合些許重疊，能夠馬上構成形體。腿部具有直線到曲線的變化，和脛骨重疊的膝蓋建立了腿部結構。

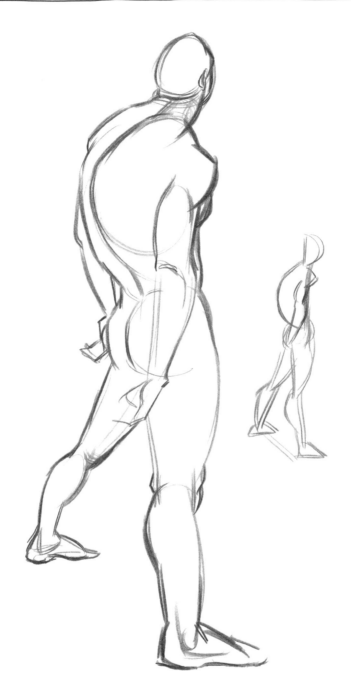

　　請看這個姿勢裡的極端狀態：胸部的直線相對於背部的曲線。我們也可以在模特兒身上看到規模比較小的相同狀態。直線到曲線讓我們從三角肌移動到肱三頭肌，再到前臂，然後進入手部。也請注意深度使雙腳具有不同尺寸，參考右邊的小圖。

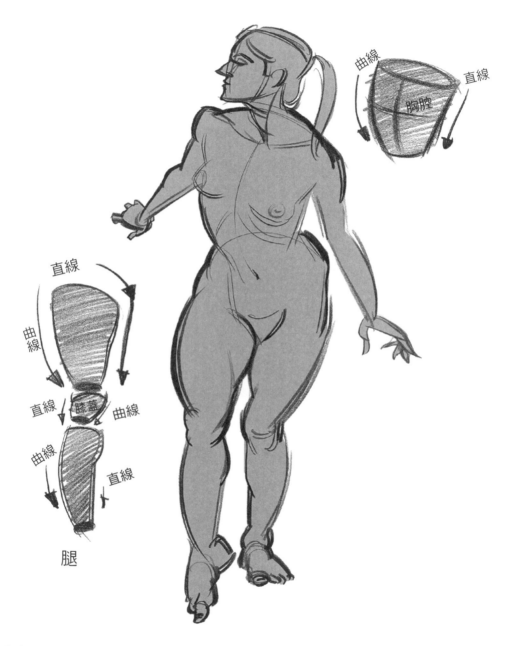

　　這個輪廓讓我們清楚看見對立式平衡姿勢，位於上身和髖部之間斜向的平衡。它源自於上身從直線到曲線的轉變。由於她雙腳之間的關係，我們可以看到她站立的透視平面。請看她左手的直線到曲線轉變，以及兩隻手的尺寸差距，都暗示出空間深度。她的側臉讓我們看到頭部朝向的方向。我也畫出了她的右腿形態，請看它的結構如何創造出形狀。

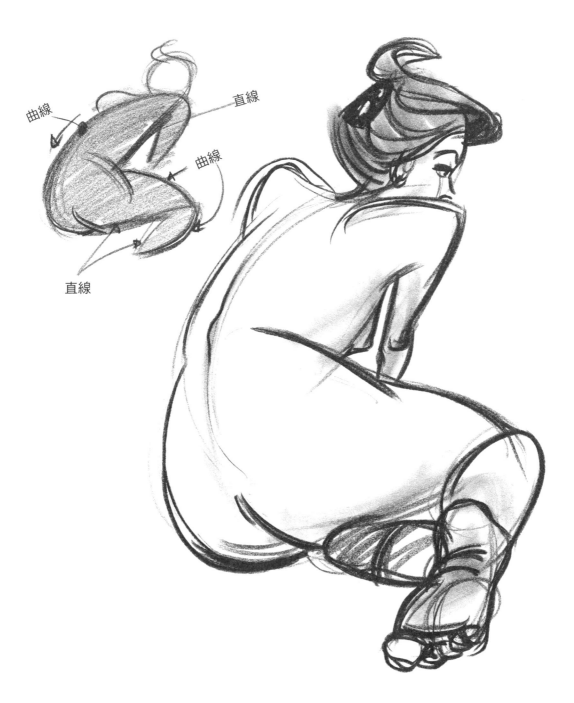

曲線

直線

曲線

直線

麥克・羅斯的畫，將身體簡化成直線到曲線的形狀。請看後背和胸腔前方的對照形態。右手臂和腿是另一個很好的例子。她順暢的頭髮形狀也很有趣。也請注意腳的尺寸效果。

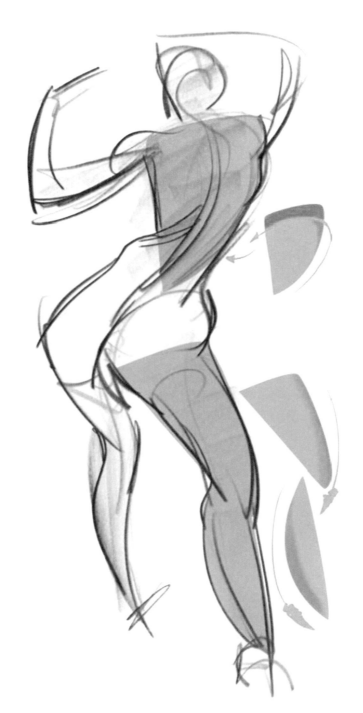

在這張迅速的全頁畫作中，我用力形塑造出強烈的姿勢，來定義身體的律動。

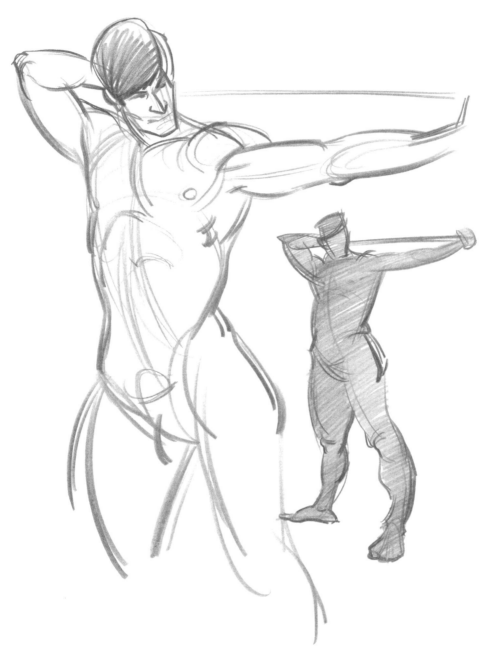

　在這張畫裡，讓我們看看直線到曲線如何加強姿勢裡的故事。模特兒胸腔前方和腹部的曲線在大圖中並不強烈。他稍微向紙面左邊傾斜。在看見輪廓和直線到曲線的概念之後，我在上背和髖部加上直線，加強後背往腹部的推力。這麼做能夠釐清姿勢的其餘部分，就如小圖裡所示。我喜歡左手臂用力拉皮帶的曲線。

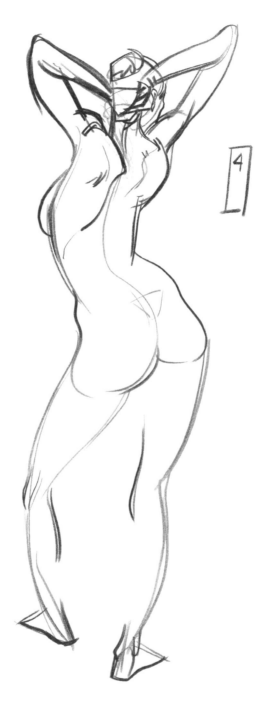

這幅畫中直線到曲線的感覺創造出一股抽象的吸引力。下背部的直線就像有力的柱子，支撐起胸腔和骨盆之間的連結。

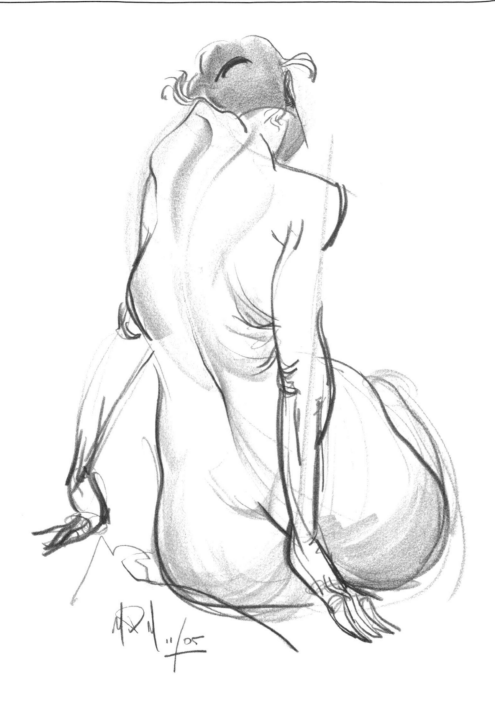

　　這個繪畫經驗令人感到興奮。它結合了力量、形體、形狀和少許質感。記得觀察身體上直線到曲線的大概念，以便創造出更多有力輪廓。你可以看見我所想的直線從身體右側向下走。這樣能幫助我從左邊推出曲線。

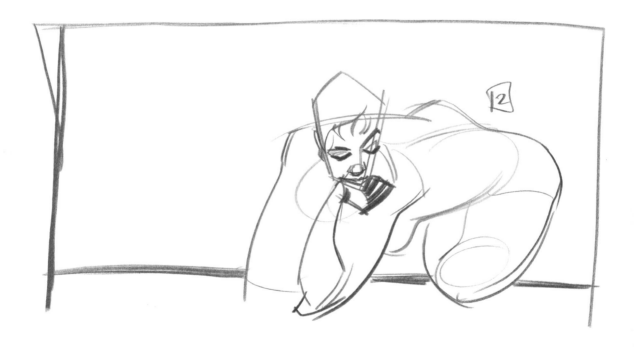

　　這個例子告訴你，透過力形呈現出的力量線條，能讓你變得多有效益。請看畫中的抽象程度。重疊是讓我們看見深度錯覺的必要技巧。

　　再講回思考的層級：形狀可以用在大概念上，先拿來釐清大的問題，然後用於解釋小的問題。我們再一次從比較通用的、圖像式的方法來探討直線到曲線的配置，接著再探討更精確的部分。先畫出最大的直線到曲線區域。

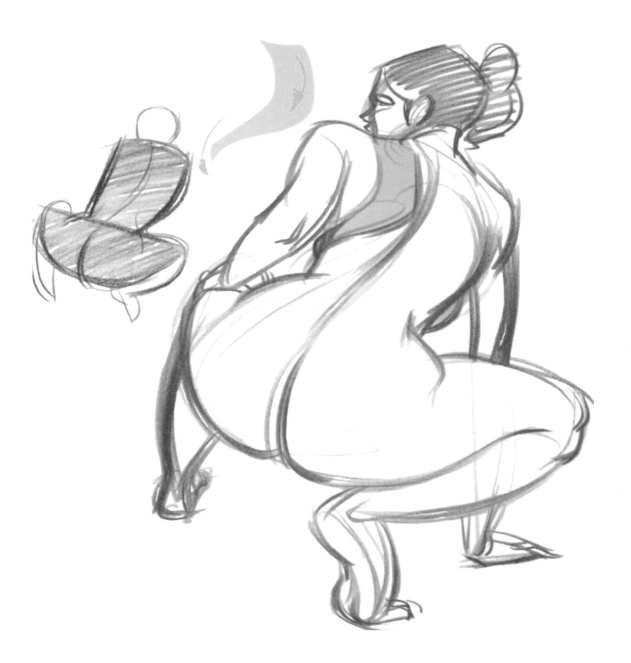

　　這裡，最大的力形是她的上半身。左側是直線，右側是曲線。這幅畫充滿強弱曲線的對比，比如她的右腳。同樣的形狀也出現在腿、手臂、以及我用橘色標出，沿著胸腔區域的皮膚皺褶。還有，一邊膝蓋上也有不顯眼的直線，通過她的髖部跨到另一邊膝蓋，臀部下方則是曲線。我要你了解力量形狀的概念是有層級的，既可以定義身體輪廓，也可以詮釋特定肌肉。

3.5 解剖形狀

　　力形可以更精確地表現出來。我要討論幾個很有用的原則,讓我們用力形來看人體解剖結構中的力量和律動。如同我之前說過的,人體的構造目的就是為了活動。它的解剖構造是斜向設計,從身體上的一個部位斜向另一個部位。這種關係便於運動。如果你常運動或擔任物理治療師,你就會了解我的意思。肱二頭肌的功能和肱三頭肌正好相反。肱二頭肌負責將手抬到肩膀處,肱三頭肌幫助伸直手臂。在我另一本著作《力學人體解剖素描》中,我更深入地討論了如何看見肌肉的形狀,以及它們在解剖上的功能。我也說明另一種人體中的力量 —— 收縮的概念。

　　在接下來的圖中,我們會用力形,從簡單到複雜地描繪人體的力量。

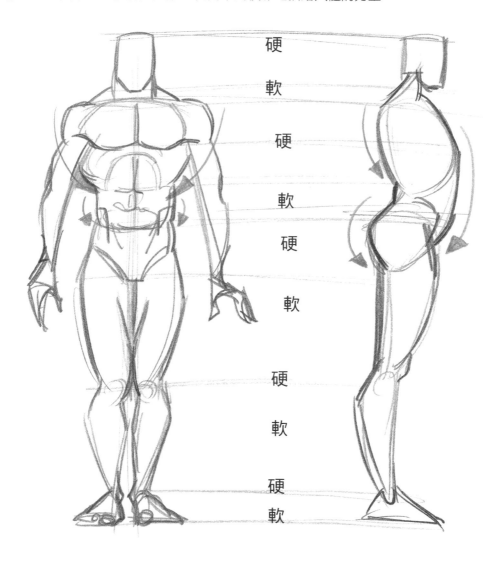

硬
軟
硬
軟
硬
軟
硬
軟
硬
軟

　　此時，我也要你留意，身體是建立在堅硬的骨骼和柔軟的肌肉上，並且有其固定模式。頭是硬的，頸子是軟的，胸腔是硬的，腹部是軟的，骨盆是硬的，大腿是軟的，膝蓋是硬的，小腿是軟的，腳踝是硬的，腳底是軟的。有柔軟的部分，才能讓我們移動堅硬的部分。這一點為何重要？那是因為線條的質感。當我們畫身體的柔軟部位時，線條就要柔軟、卻比較粗。頭部或膝蓋等堅硬的部位，要用硬一點、銳利一點的線條。

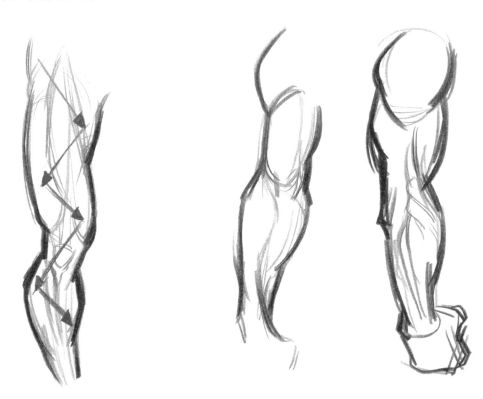

　　身體的四肢雖然永遠是雙雙對對，彼此對稱，但是看看上面的腿部圖畫：其中的肌肉創造出不對稱的形體，也就是有運作、有吸引力的形狀。同樣的道理也可用於畫手臂。在手臂形狀的兩邊，我們看不到鏡射形狀或相等的力量。人體的解剖形狀永遠給我們正常功能運作的感覺。要看到這一點，一個簡單的方法就是留意在形狀兩側的力量頂點，確定它們並非隔著形狀彼此相對。

　　J.C. 李言德克（J.C. Leyendecker）是把我們上面討論過的所有內容用於作品中的大師。他是二十世紀初期的插畫家，作品呈現出堅定的形狀，充滿力量和形體。他使用清楚的直線和曲線作畫，畫面中毫無一絲懈怠。假如李言德克活到今天，必定會是一位優秀的角色設計師。雖然不容易找到他的作品，但我強烈建議各位看看。市面上有一本書叫做 #*The J. C. Leyendecker Collection: American Illustrators Poster Book*。另外一本麥可・蕭（Michael Schau）著作的罕見老書叫做 *J. C. Leyendecker*，裡面有很多他的作品。

　　狄恩·康威爾（Dean Cornwell）也是同一時期的畫家。在我們繼續往下講之前，我想要你知道這個人。他的力形設計並不如李言德克，但是結構很有力道。他的作品偏向較直線、較堅硬的風格，並且有一些很棒的決定性形狀。有一本書介紹他的作品：派翠西亞·詹妮絲·布洛德著（Patricia Janis Broder）的 *Dean Cornwell: Dean of Illustrators*。

　　直線到曲線的原則能讓你表達出更強烈、更清晰的意見，每個形狀都言之有物。

　　「誇張是偉大不可分離的夥伴。」（Exaggeration, the inseparable companion of greatness.）

<div align="right">伏爾泰（Voltaire）</div>

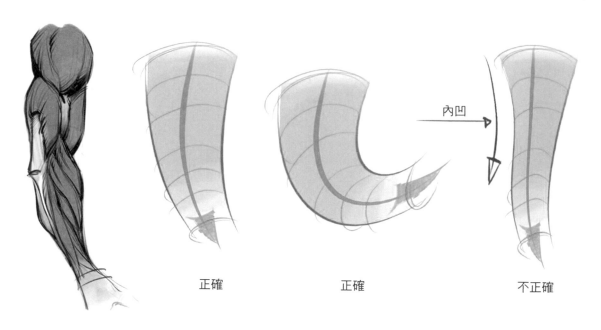

<div align="center">正確　　　　　　　　正確　　　　　　　　不正確</div>

　　如同左邊看到的，手臂裡有許多肌肉。使用簡單的形狀將力量從肩膀帶到手腕。就算手臂彎曲起來，你也可以看到同樣的形狀概念。不要像最右邊的圖那樣，在手臂後方或肱三頭肌側加上任何內凹線條。這樣做會把力量從手臂上帶走。

　　如果使用不正確，內凹的軟弱現象會發生在畫紙上身體的任一處。記得，畫紙上的身體壓力永遠是從裡往外推的。讓我們看看這些在身體上遊走的形狀，你很快會畫出成功、有律動的人體。

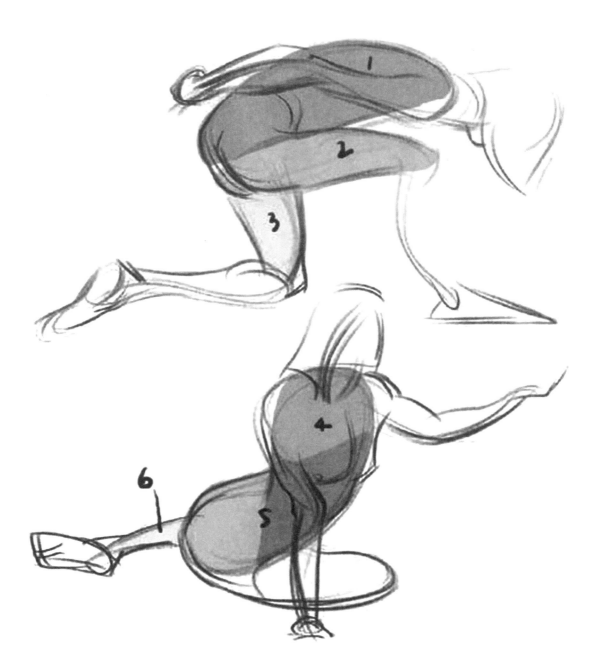

看看這兩張圖裡的有力形狀。請看著輪廓，注意裡面沒有鏡射，每一條力量曲線都有相配合的直線。形狀1和4都是上半身，相比較之下，它們的功能是相反的。形狀2和3基本上是一樣的腿部概念。

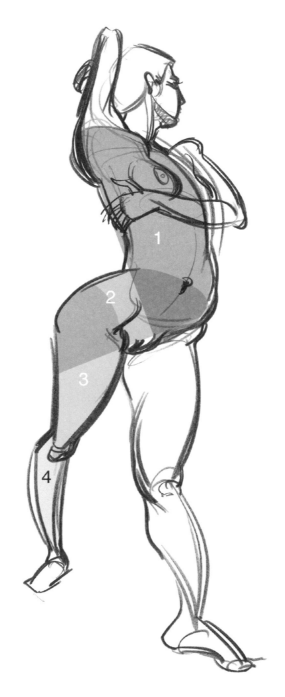

　　律動路線由編號1到4的有力形狀鋪陳出來。形狀1是金字塔層級裡的第一個概念，詮釋出大部分的身體。然後我們沿著身體向下前進，力形連續反轉，設計出律動。

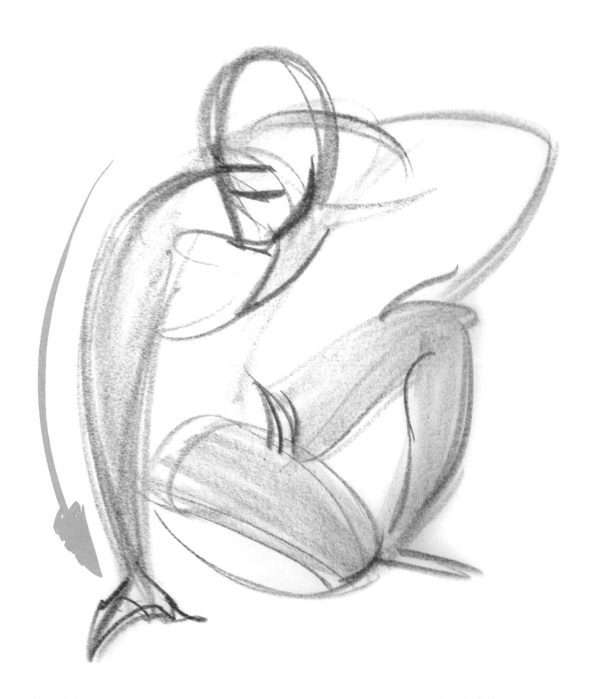

　這是手臂形狀被簡化的例子。長長的力量曲線和另一條代表直線的微彎長線彼此平衡。只要兩條線不互相平行，力形就能顯示出作用。

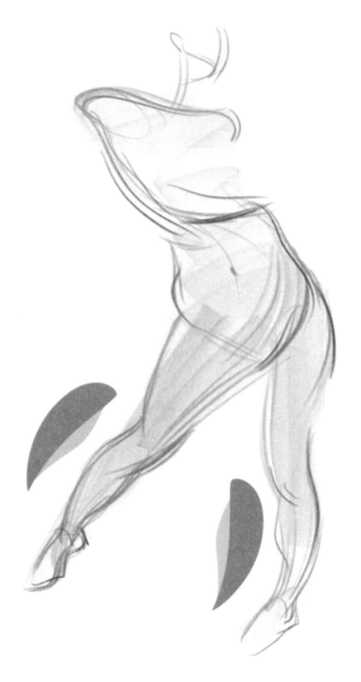

　　小腿具有簡單的直線到曲線的力量形狀。淺灰色形狀替腿的下半部加上次要小腿肌肉,透過抽象帶領我們更接近現實。

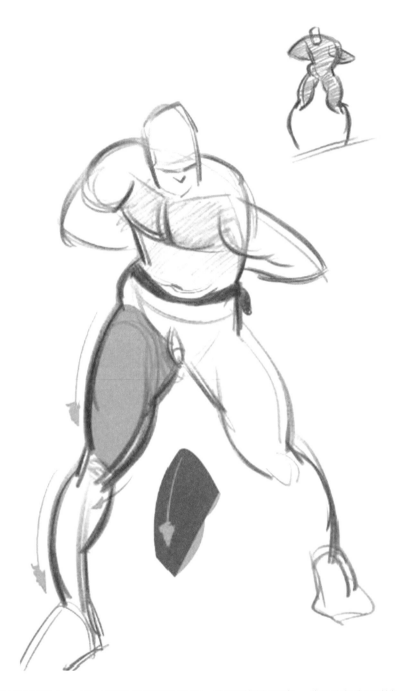

　　這裡，你可以看見正在作用的不對稱腿部線條。在形狀簡圖中，你可以看見附加的小形彎曲區塊替大腿增加準確度。還有胸腔、髖部、肩膀、手臂部分的直線到曲線安排。請注意力量的頂點和不對稱。觀察右上角小圖中從直線到曲線的輪廓。

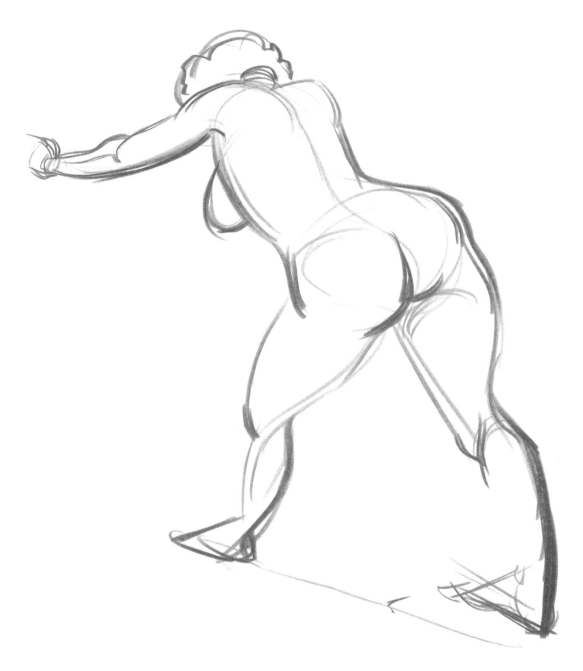

　　這個姿勢的清晰度和易理解的深度體現了各種程度的力量、形體、和形狀。簡單就是使它成功的元素。

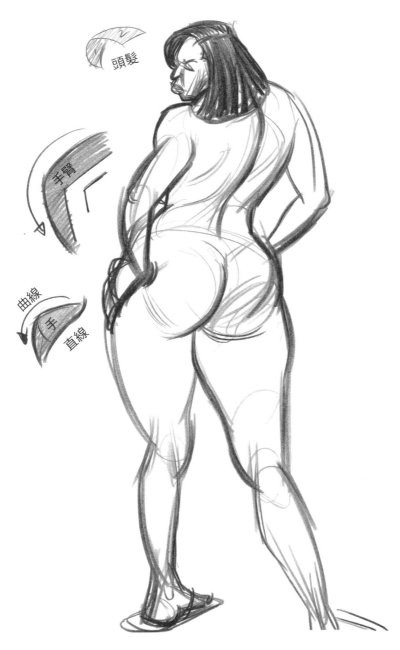

頭髮

手臂

曲線

手

直線

　　我很愛曲線在背後呈現的頭髮厚度，以及臀部的厚實。請見下背部的短直線定義出身體結構，還有全身到處可見的不對稱。左手臂簡單的直線到曲線呈現出橫跨手臂的力量和形體概念。留意頭部的結構和頭髮的形狀。最後，觀察她的左手，也具有直線到曲線，或是力形的形態。手指關節線條使原本扁平的左手形狀富有結構。

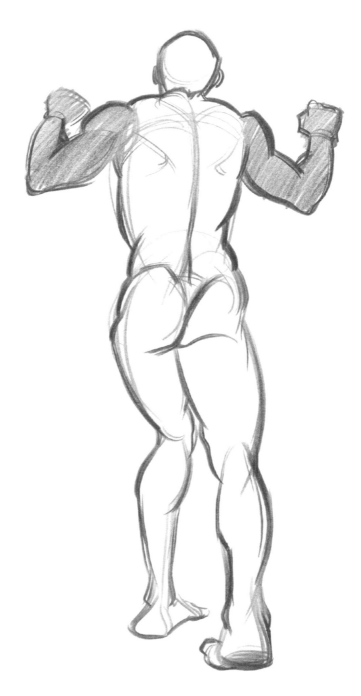

　　決定性的線條呈現出對模特兒身上力量和形體的理解。看看手臂和上半身的不對稱。背部結構如何創造形狀。

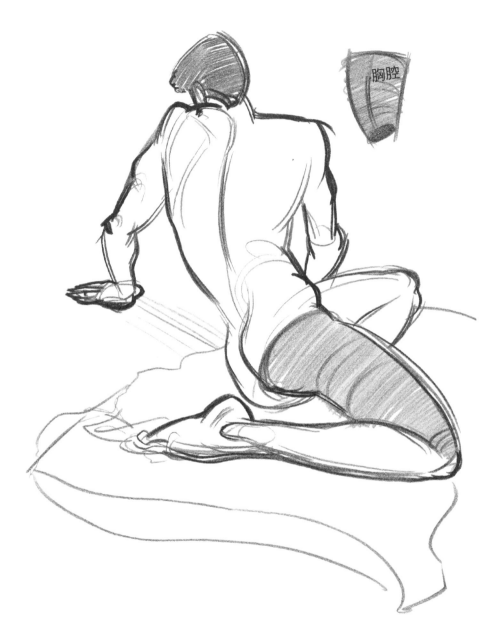

胸腔

　　看這張圖的高效益。這個姿勢的概念很複雜：模特兒的左臀反轉，用左臂支撐扭力。他的右腿離我們最近，也處於相當壓力之下，造成上半身的旋轉。模特兒的身體在空間裡持續遠離我們。看看重疊和淡淡的結構線造成的細微深度參考。我很喜歡左肩胛骨上低調的參考線條，以及它們和肩膀之間的作用關係。我在胸腔和右大腿畫出有力的設計。

3.6 用形狀尺寸表現深度

　　形狀越大，看起來就離我們越近。因此，形狀越小，看起來離我們越遠。這條規則能幫你突破紙面的藩籬，給眼睛見到深度的錯覺。在日常生活中，我們已經被這條規則制約了，所以就連一個簡單的圓形都能騙過我們的眼睛，以為自己看到深度。你在圖畫裡強加越多空間，你就越能在日常生活裡看見空間。要挑起空間視覺感，試著從比你平常習慣還要近的距離畫模特兒，並且誇大尺寸。縮短的距離更能讓你體驗到深度。模特兒離你越遠，看起來就會越平板。將物體畫成不合理的大或小，將能幫助你體驗尺寸的力量。

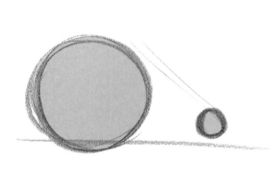

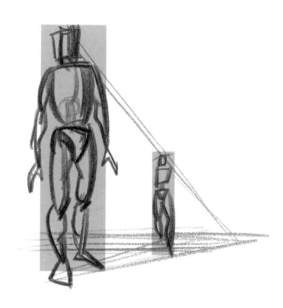

　　請看這兩個例子裡的圓和人形多麼有效益。我們被強迫相信自己看到了深度，事實上不過是物體尺寸的改變而已。

　　想像如果在開車的時候，公路上周遭的車子無論遠近都是一樣的尺寸，情況會如何？尺寸會將深度的戲劇性轉告給你的大腦。

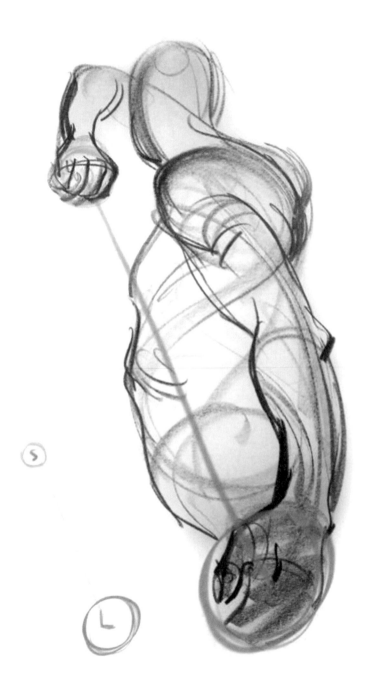

　使用成對的概念，在二維平面上創造出深度。由於有兩隻手，我們會想像是因為不同的深度造成尺寸或比例上的差別。這個工具既簡單又有效。

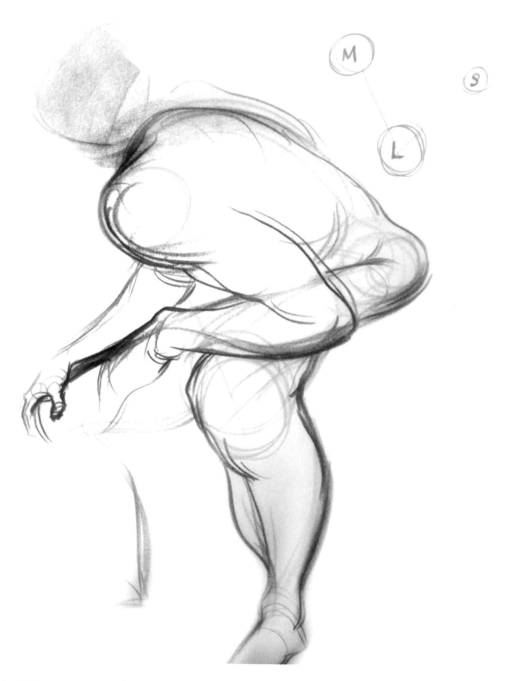

　　我把肩膀、骨盆、還有膝蓋圈起來，作為我用來創造深度的解剖記號。右上角的簡圖表示這三者的比例：小，中，大。

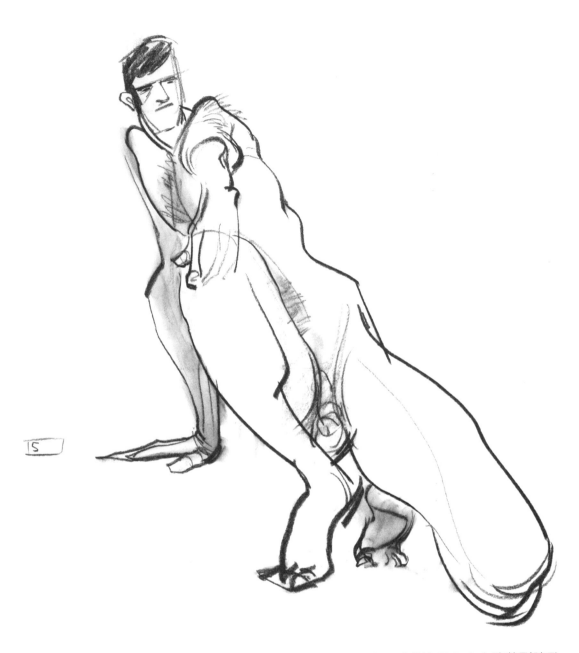

　　抽象地說，最先定義這幅畫顯示的能量是 45 度角的姿勢基底。沿著這個角度由膝蓋到臉孔、往下到支撐全身重量的手部，都有更多深度變化。緊湊的前縮透視和抬起手臂的重疊狀態，將強烈的力量感在紙面上的一塊小區域中表達無遺。膝蓋看起來比頭部還大，這是因為要使用比例變化來傳達深度。

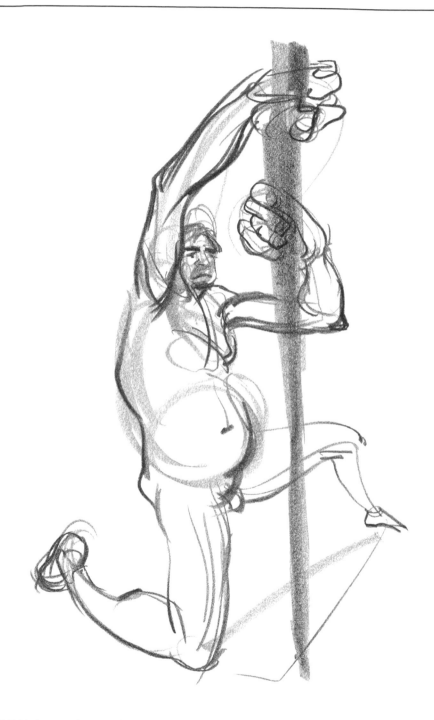

　　這幅強烈的速寫呈現出大量的深度。請看模特兒雙手和臉孔的比例關係。還有雙腳的距離：後面那隻腳和另一隻腳及雙手相較之下顯得很小。

3.7 直覺反應，信心的一躍

畫畫有一大部分屬於學院派的學習，但是最後能給畫帶來力量的，是你對眼前現實的直覺反應。這個反應是基於學院知識表達出的純粹意見。反應意指你沒有時間依樣畫葫蘆。你會追求完整的概念和感覺。你學到越多畫畫的真諦，對人體模特兒的直覺反應就越清晰、越有力量。

此時，你應該對自己的能力有信心了。把你自己放到最前線，拿出信心向前一躍，無畏地享受你和模特兒之間的互動經驗。把真心放進你的畫裡。在結束本書的後半部之前，我要和你分享一些圖畫，體現了我畫模特兒時的滿懷愉悅。

時間比較短暫的姿勢，更能強迫你自己做出直覺反應。

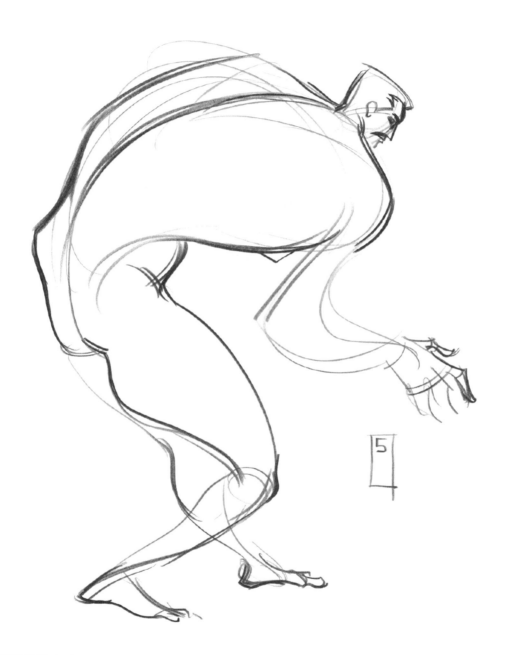

　　我要透過畫表達的意見是：哇，看看他的上身有多巨大。他的腳好平好扁。我很喜歡他手臂的流暢度和腿的厚實感。這些部分都是我的初始概念，我在畫的過程中會秉持這些概念，而不僅僅是照樣描繪模特兒。

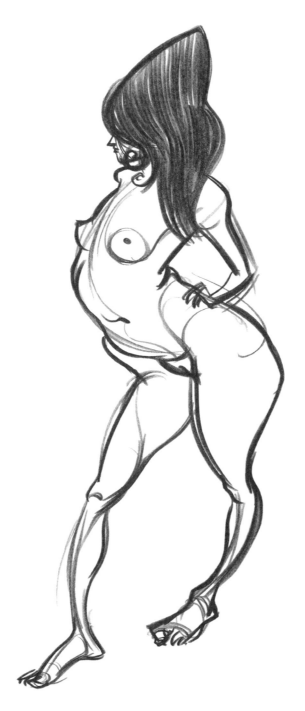

傾斜幅度很高的頭、極端的姿勢、細細的腿，是我看見這位模特兒時的直覺反應。

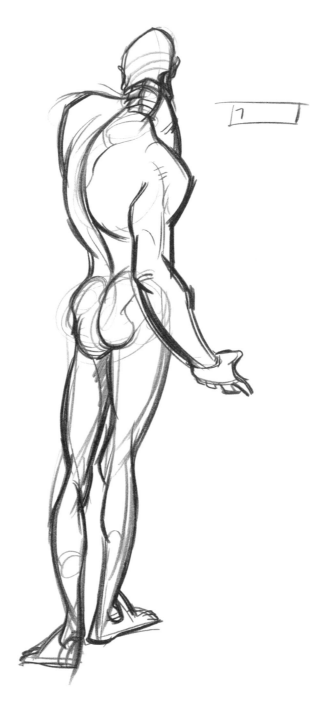

　　我在這裡畫出模特兒的細腿，寬闊的肩膀和上身。要畫出如此的身體和姿勢，挑戰在於保持流暢性。

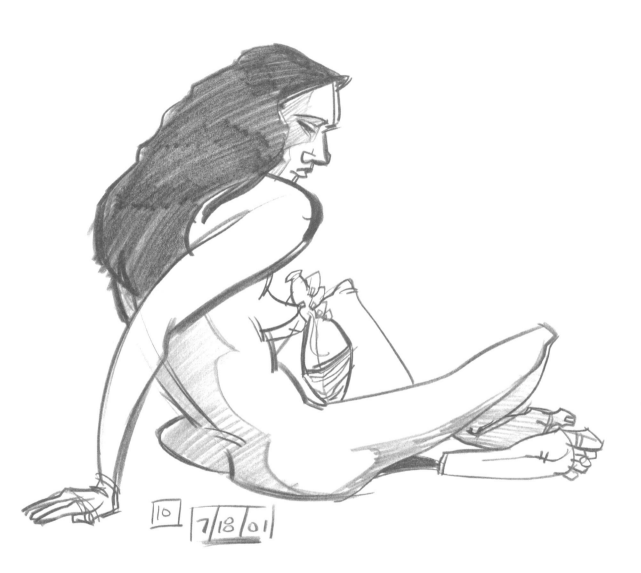

　我表現了細長瘦削的腿和腳。她的體重落在臀部，力量在她的右邊肩膀。我也捕捉了她的臉部表情。

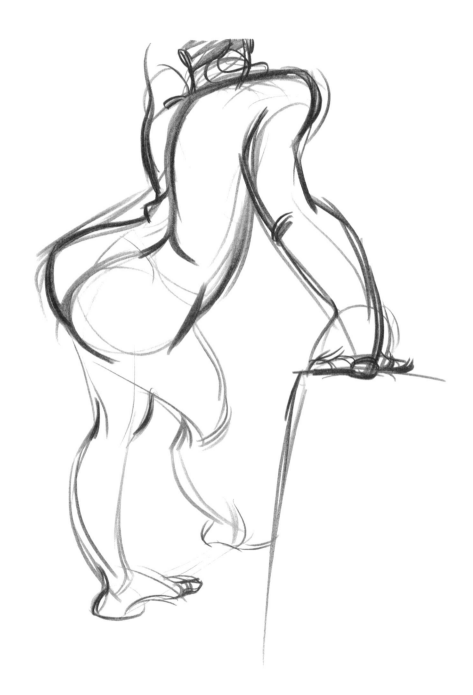

　　這幅畫是有力形狀和以尺寸玩出深度的絕佳範例。從近處的手到一隻踩在地面、另一隻在遠處抬起的腳，都是流暢的形狀。有效的重疊線條帶領我們穿越整個空間。

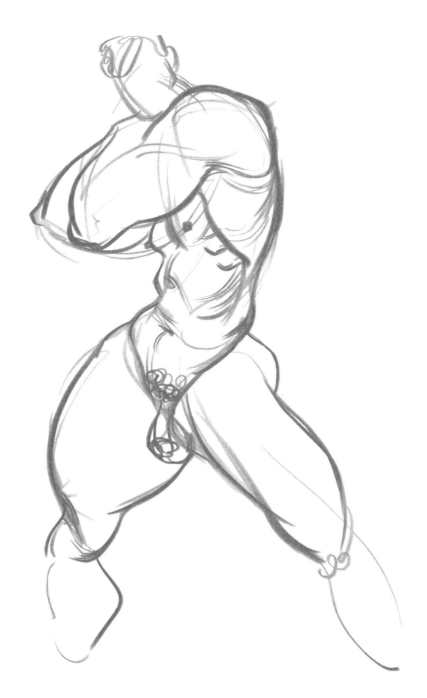

　我很愛麥克·道荷提這幅畫中卡通式的肌肉感。你完全可以切身感覺到，他在這段繪畫經驗裡有多快樂。請觀察流暢度、形體，以及形狀。

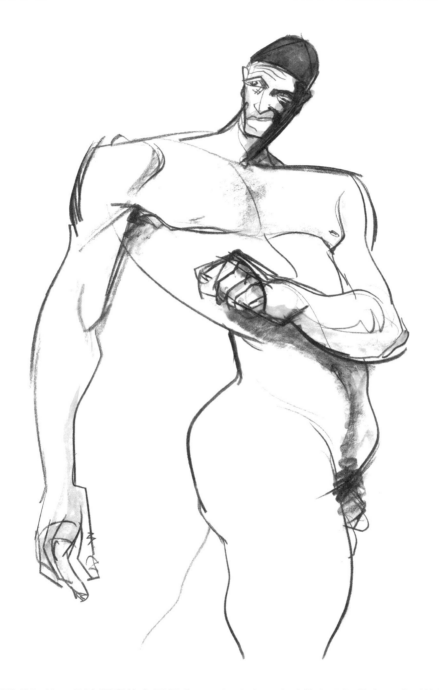

　　扁平形狀的設計，是這幅畫的主要概念。頭部的小尺寸形狀和胸部的大尺寸形狀對比，配上長長的手，呈現出誇張風格。背部的強烈曲線與前胸的直線對比，將力量向下推到腹部。如胸骨和肚臍幾個簡單的身體中心，以形狀替上身添加了結構。

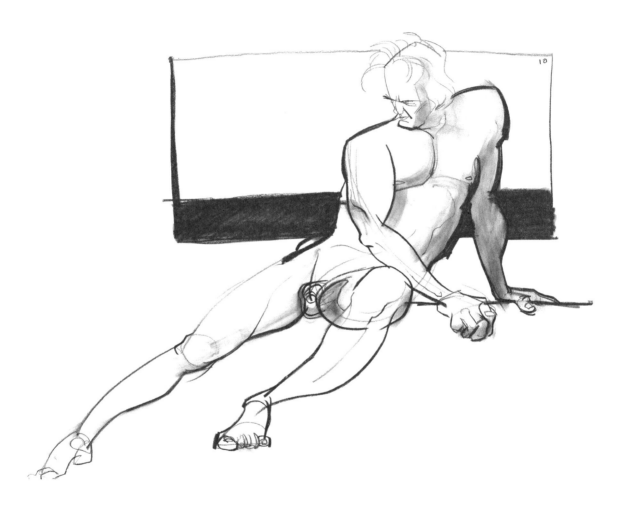

　這幅畫又完全不同了。我想追求的是如神祇般的特質。寬闊的肩膀、巨大的手、凌亂的頭髮都是有趣的細節。請注意我並沒有打許多底稿，而是直接下筆表達出我在模特兒身上看到的概念。

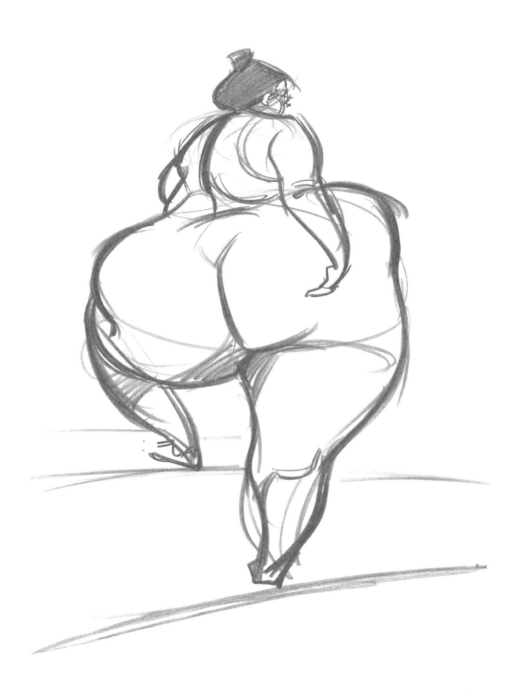

沒錯，很接近實際的體型，但是我也刻意縮短了上身，縮小頭部，將我的概念往上推一層樓。

3.7.1 將所有步驟集結起來

結合所有步驟之後，在接下來的圖畫中，力量、形體和形狀全部被表現出來了。

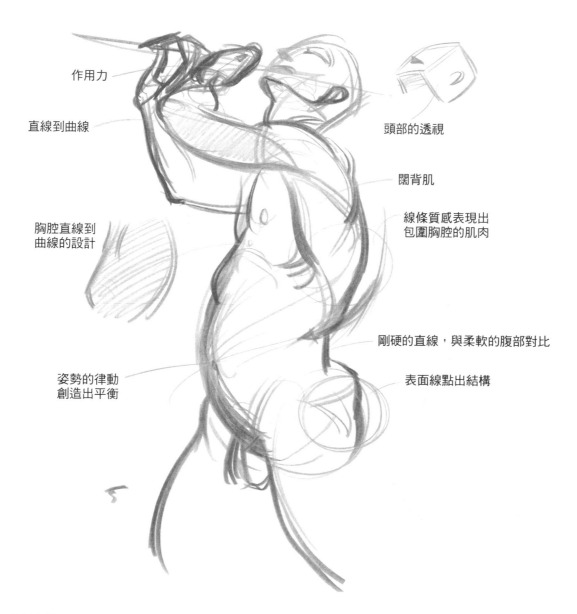

作用力

直線到曲線

胸腔直線到
曲線的設計

姿勢的律動
創造出平衡

頭部的透視

闊背肌

線條質感表現出
包圍胸腔的肌肉

剛硬的直線，與柔軟的腹部對比

表面線點出結構

　我很喜歡畫中優雅的流動性，帶我們從腹部上升到背部和肩膀，進入左手。表現出肉體的線條
使我們欣賞模特兒的肌肉感。請看下背部，只要一條短短的剛硬直線就足夠在胸腔、腹部、髖部
營造出力道。

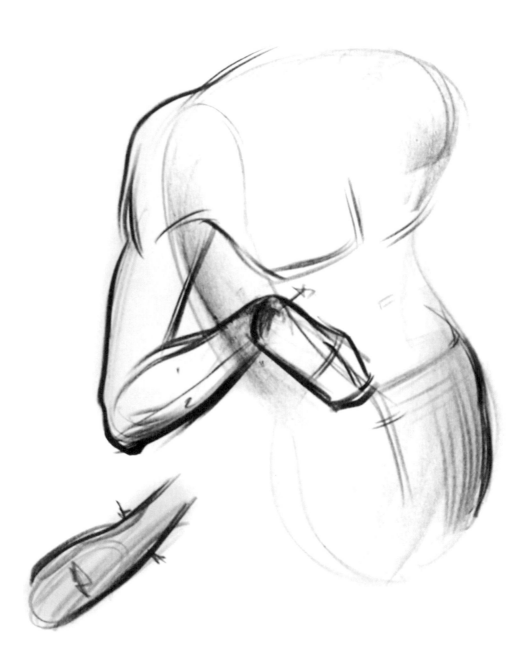

　　這幅圖畫顯示了所有三條原則的結合。藍色強調的是方向力，橘色是作用力，黑色是形體和手臂部分的形狀。在左下方，我表現的是不要將前臂畫成火雞腿。要避免這些糟糕的形狀！

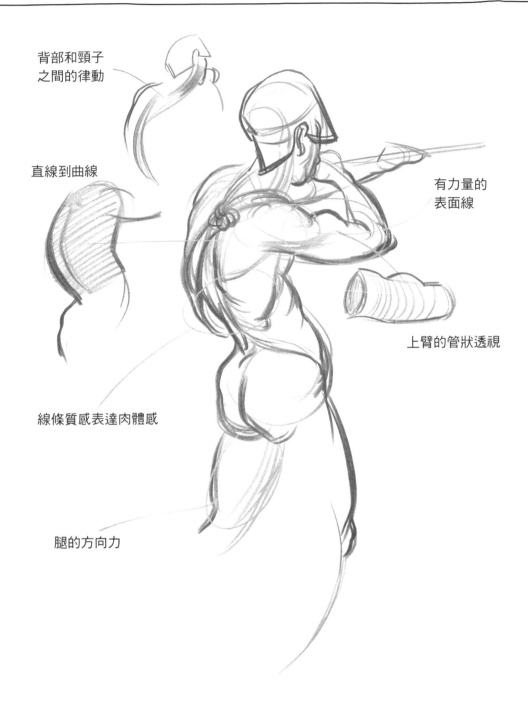

背部和頸子
之間的律動

直線到曲線

線條質感表達肉體感

腿的方向力

有力量的
表面線

上臂的管狀透視

　請看我在這裡呈現的各種概念。當然，我們看見了力量、形體和形狀，但是除此之外，各種線條壓力帶我們更接近這位模特兒的真實面貌。請看肩胛骨剛硬的頂端抵在厚實的闊背肌上。在精確呈現模特兒的同時，你也可以保持姿勢的律動。

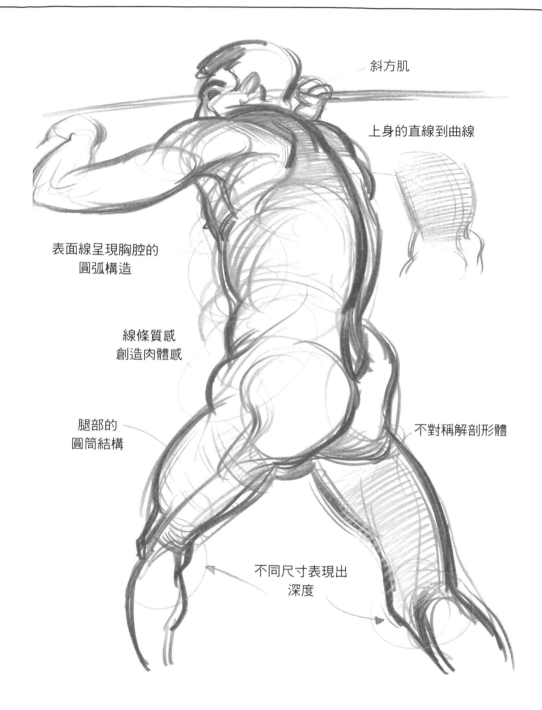

斜方肌

上身的直線到曲線

表面線呈現胸腔的
圓弧構造

線條質感
創造肉體感

腿部的
圓筒結構

不對稱解剖形體

不同尺寸表現出
深度

我們又在這裡看見力量、形體以及形狀。請注意，膝蓋等的尺寸帶給我們的深度。

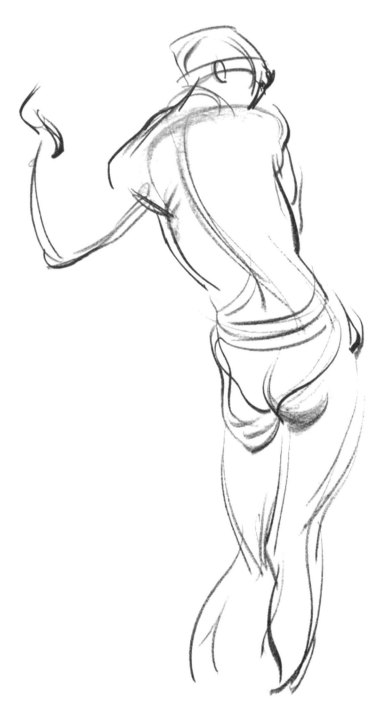

　　力量、形體和形狀結合起來之後，呈現出這幅有效益的畫。我們可以看到本書討論的三個力量核心概念結合在一起。

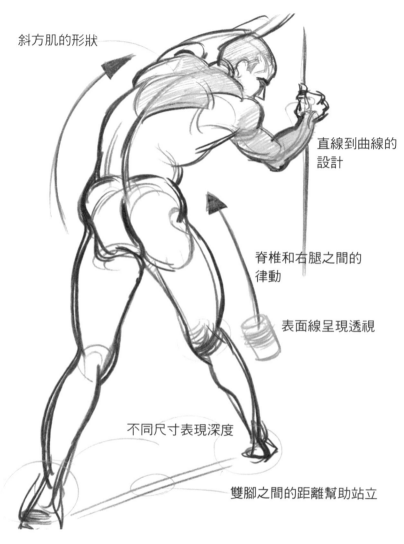

斜方肌的形狀

直線到曲線的
設計

脊椎和右腿之間的
律動

表面線呈現透視

不同尺寸表現深度

雙腳之間的距離幫助站立

　　現在，我們來看最後一幅作品，也就是我在2003年獨立出版的力量書籍封面。這張畫讓你看見本書三個章節的總和。請看解剖構造創造出的形狀，以及它們表現出多少力量。他的右臂和臀部不容置疑地表現出這個特點。請看直線部分的結構和曲線部分的力量。你可以輕易看懂他的輪廓。看看他腿部如何與扭轉的上身作用。

　　線條沒有形體；形狀卻有。在這一章裡，力量是透過直線到曲線的規則詮釋出來的，將我們引導進入不對稱的解剖構造。最後，要將一切轉化為成功的形狀，我們就得將注意力放在輪廓上。它能像放大鏡一樣讓我們看清楚前面討論的概念。你可以看這幅畫裡的所有條件是否都成功地合作無間。

力形的主要概念

1. 留心力量設計的規則。觀察抽象的直線到曲線現象。

2. 跟著你的概念走。

3. 將姿勢視為輪廓！請注意身體如何在這個簡單的平面狀態中運作。

4. 依照層級概念，先畫大形狀，中形狀，最後再畫小形狀。

5. 同時將人體想成平面的形狀和形體。

6. 畫畫的時候要想著你腦中的擬喻。

7. 創造形狀的時候要讓它們彼此協調。

8. 試著用兩種色調畫畫。先確定力量和形體，再用第二個顏色釐清形狀。

9. 讓模特兒創造自己的角色和情境。看你是否能夠理解，並且畫出來。事後再檢討你畫的和模特兒傳達的角色有多麼接近。

10. 想像模特兒的過去，幫助你組織出意見。

11. 只用直線畫模特兒，再替每個姿勢慢慢加上曲線。

結語

我相信，偉大的畫永遠始於對基礎要件的理解。對我來說，最重要的基礎要件就是力量。透過對力量的了解，我們可以自由地從已經理解透徹的身體運作開始創建自己的意見。

到最後，你要盡可能把自己帶進你的作品中。用你的意見打敗勉強可接受的中庸作品。學習了解你認為有趣的特點，那就是你個人特色所在之處。

「所有我具備的知識，他人亦具備；然而我的心屬於我自己。」

（All the knowledge I possess everyone else can acquire, but my heart is all my own.）

<div align="right">歌德（Goethe）</div>

每一天，我都會花一點時間觀察身邊的生命之美。畫畫是一個神奇的載具，能讓你完成這項任務。讓畫畫成為你的窗戶，讓你察覺周遭世界不可思議之處。這麼做，也會反過來徹底改變你的內在世界。

我希望你喜歡這段與我共度的旅程，下車的時候能帶走一些新的、具有啟發性的發現。繼續畫畫吧！

請來我的網站看看 www.drawingforce.com，我很想聽聽你的回饋。

<div align="right">致上我的誠意，</div>

<div align="right">麥可・瑪特西</div>

參考建議

- 海恩利希・克雷的畫
- 派翠西亞・詹妮絲・布洛德的 *Dean Cornwell: Dean of Illustrators*
- *The J. C. Leyendecker Collection: American Illustrators Poster Book*
- 麥可・蕭的 *J. C. Leyendecker*
- 葛連・基恩的畫
- *The art of hellboy* 或任何麥克・米紐拉（Mike mignola）的漫畫
- 任何迪士尼相關書籍
- 克萊兒・溫德靈（Claire Wendling）的 *Drawers*
- *Frezatto Sketchbook*
- 任何法蘭克・法拉捷特的書
- 約翰・辛格・薩真（John Singer Sargent）的畫
- 柏尼・萊森的 *A look back*
- 卡羅斯・麥格利亞（Carlos meglia）的漫畫
- 《理查・麥唐諾的藝術》
- 喬治・布理吉曼（George Bridgman）的 *Complete Guide to Drawing from life*
- 查爾斯・達納・吉卜森的 *The Gibson Girl and Her America : The Best Drawings by Charles Dana Gibson*
- 貝尼尼（Bernini）的雕塑
- 米開朗基羅（Michelangelo）的藝術作品
- 拉斐爾（Raphael）的藝術作品
- 尚恩・蓋勒威（Sean Galloway）的作品
- 約翰・內瓦雷茲（John Nevarez）的作品

詞彙解釋

作用力	前一股方向力將自己轉化為下一股方向力。
不對稱	非對稱或不平衡的，具有對立。
對立式平衡	位於上身和臀部之間的斜向平衡。
方向力	體內由於重力拉動人體解剖結構產生的力量。
力量	任何由於重力，和有機物體本身和重力之間的相對姿勢，造成施加在形體的推力或拉力。
力形（有力形狀）	不對稱的形狀透過有機形體，將力量從一個位置挪動到另一個位置。
層級	從大到小的思考概念。在畫力量時，層級是先畫出最大的律動，再畫小的。
導引邊	形體上清楚表示移動方向的邊緣。
重疊	一條線擋住另一條線，造成視覺深度。
律動	兩股方向力由一股作用力連結起來。
律動的雲霄飛車	這個比喻是指，在畫空間中以各種速度行進的律動時，要更留心紙面上的地心引力。
輪廓	由物體外框製造出來的空心形狀。
表面線	落在物體表面的線，幫助詮釋物體的有力體積。
相切	兩個形體上的兩條線碰在一起。使兩個形體在空間中占有同等分量，使紙面無法傳達深度。
扭力	通常發生在胸腔和髖部之間的扭轉力量。

索引

FORCE: Dynamic Life Drawing: 10th Anniversary Edition, 3rd Edition
by Mike Mattesi
English edition 13 ISBN (9781138919570)

© 2017, by CRC Press

畫出力的表現 **3**
人體動態姿勢速寫技巧

出　　　　版／楓書坊文化出版社
地　　　　址／新北市板橋區信義路163巷3號10樓
郵 政 劃 撥／19907596　楓書坊文化出版社
網　　　　址／www.maplebook.com.tw
電　　　　話／02-2957-6096
傳　　　　真／02-2957-6435
作　　　者／麥可·瑪特西
翻　　　譯／杜蘊慧
企 劃 編 輯／王瀅晴
內 文 排 版／洪浩剛
港 澳 經 銷／泛華發行代理有限公司
定　　　價／360元
初 版 日 期／2020年1月

國家圖書館出版品預行編目資料

人體動態姿勢速寫技巧 / 麥可·瑪特西作；
杜蘊慧譯. -- 初版. -- 新北市：楓書坊文化，
2020.01　面；　公分
譯自：Force：Dynamic Life Drawing
ISBN　978-986-377-487-7（平裝）

1. 素描　2. 人體畫　3. 繪畫技法

947.16　　　　　　　108004657